集王羲之圣教序

实临·视频·技法

田小华·书

长江出版传媒

湖北美术出版社

图书在版编目（CIP）数据

集王羲之圣教序实临·视频·技法 / 田小华书． —武汉：
湖北美术出版社，2021.1
ISBN 978-7-5712-0231-6

Ⅰ．①集… Ⅱ．①田… Ⅲ．①行书—书法 Ⅳ．① J292.113.5

中国版本图书馆 CIP 数据核字（2019）第 278076 号

责任编辑：肖志娅　曹　皓
技术编辑：范　晶

策划编辑：墨点字帖
封面设计：墨点字帖

集王羲之圣教序实临·视频·技法　　　© 田小华　书

出版发行：长江出版传媒　湖北美术出版社
地　　址：武汉市洪山区雄楚大道 268 号 B 座
邮　　编：430070
电　　话：（027）87391256　　87679564
网　　址：http://www.hbapress.com.cn
E－mail：hbapress@vip.sina.com
印　　刷：鑫艺佳利（天津）印刷有限公司
开　　本：710mm×1000mm　1/8
印　　张：20
版　　次：2021 年 1 月第 1 版　　2021 年 1 月第 1 次印刷
定　　价：80.00 元

出版说明

学习书法应有两位老师：一位"名师"，是传统经典碑帖；一位"明师"，是学有所成的指引者。

经典碑帖的精良印本在当今层出不穷，今人比古人更容易请到这位"名师"。但今人大多对毛笔一知半解，难知挥运之法，且碑帖尚有漫漶、残损之处，学习者自己摸索往往事倍功半。如果有"明师"口传身授，必将有助于提高学习效率。明师之"明"，是明白学习的正途及误区，明了学习中的起承转合，能够给学习者指明正确的方向；能称为"师"，则必然是技有所成、学有所得之人，能够言之有物，授人以渔。

由墨点字帖精心打造的"实临·视频·技法"系列图书，将"名师""明师"融为一体，精选碑帖善本，邀请当代书坛俊彦精心通临。本书特点如下：

一、每种碑帖的可考文字均逐字书写，全文通临。

二、通临过程以双机位拍摄，可多角度观察用笔细节。

三、手机扫码观看视频，操作方便，学习时间灵活。

四、书前有临习指南，可扫码观看基本技法的讲解视频。

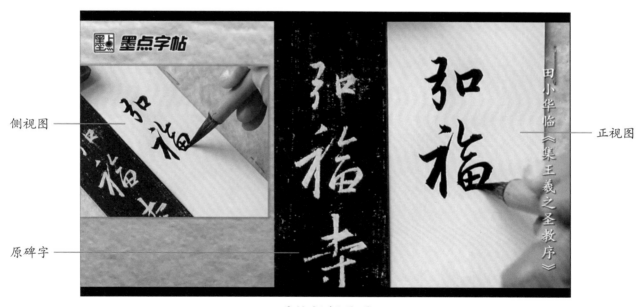

通临视频画面

墨点字帖希望本书可以为读者架起通往经典的桥梁，通过当代书坛明师的指引惠及更多学习者，使更多书法爱好者能从本书中受益。

目 录

《集王羲之圣教序》简介

　　《集王羲之圣教序》，全称《唐释怀仁集晋右将军王羲之书大唐三藏圣教序并记》，简称《集王圣教序》或《集王羲之圣教序》。唐高宗咸亨三年（672）立于长安（今陕西西安）大慈恩寺，现藏于陕西西安碑林博物馆。碑通高350厘米，宽108厘米，计30行，满行83至88字不等。碑文包括太宗李世民所撰序文、太子李治所撰序记，太宗、太子答谢启，以及玄奘所译《心经》等五部分，由僧人怀仁从王羲之书法中集字而成。

　　王羲之（303—361），字逸少，琅琊临沂（今山东临沂）人，曾任右军将军、会稽内史等职，世称"王右军"。王羲之少时师从卫夫人（卫铄）和叔父王廙学习书法，后来博览前朝名迹，精研诸体，总百家之功，极众体之妙，形成了妍丽流美、自然中和的新书风。唐太宗李世民对王羲之的书法推崇备至，称其"尽善尽美"，经过他的推动使得王羲之对后世产生了不可估量的影响，被誉为"书圣"。王羲之的真迹无一流传至今，今所能见到的王羲之作品除刻帖外仅有三十余帖，均为后世的摹本和临本。

　　怀仁生卒年不详，在太宗时居长安弘福寺。相传怀仁不惜花费重金从皇室和民间借阅、收购王羲之真迹，历时25年才完成集字的工作。遇到真迹中没有的字，怀仁以真迹中其他字的部分拼接组合而成。经过怀仁坚持不懈的努力，《集王羲之圣教序》终成书法史上不朽的杰作。此碑佳字荟萃，加之刻工精湛，使得笔画生动之处得以留存，笔锋使转的细微之处也多有体现，充分再现了真迹的神采。整篇虽非一气呵成之作，但在怀仁极力安排之下，布字俯仰参差，重字富于变化，行间疏密开合，整体仍较为和谐。清王澍云："《兰亭》《圣教》，行书之宗。千百年来，十重铁围，无有一人能打碎者。"清郭尚先跋《集王羲之圣教序》云："观此拓如泛舟大瀛海中，望见三神山金碧楼台，云霞缥缈，令人色动神耸。又如到舍卫城中，闻薄伽梵说法，无可举似，但梵音清雅，令人乐闻。"

临习指南

一、临摹概述

学习书法，要经历一个从临摹到创作的过程。我们临帖的目的是要具体掌握古人的笔法、结构、章法等各方面的技巧和精神，以此来改变自己的书写习惯。临帖时先通读全帖，大致了解其气息、风韵，再具体学习单字的笔法与结构，刚开始应该越像越好，要如孙过庭《书谱》中所说的"察之者尚精，拟之者贵似。"单字问题解决后，可以过渡到临写双字或多字，最后是逐行、逐段直至整篇的临摹。对临时，可以按法帖字迹原大临写，或稍加放大，这样是为了尽可能地贴近古人当时的书写状态，从而体会诸如手指动作之类的细节。专业与业余就是在细微处见高下，不可拿"意临"作临不像的托词。

初级临摹必须是对临，笔法与结构尽量不失毫厘；中级阶段以背临为主，反复揣摩帖中的精华，强化其个性语言，偶尔来几次精准临摹，也是为了更好地去粗存精；高级阶段的临帖就是意临，清代大书法家王铎在这方面非常典型，从他大量的王羲之手札临本来看，点画使转之间既有个人风貌，又依稀可见古人痕迹，与古人在精神层面上暗合，正如齐白石所云"妙在似于不似之间"。这个层面才是临帖的最高境界，是真正消化了古帖，做到了遗貌取神。

古人临帖，往往三五年才更换一本法帖，目的在于将其吃透。笔者个人认为，最好能找出帖中的瑕疵或败笔才换帖，因为任何法帖都不可能字字珠玑，完美无缺。我们在学习过程中只有分辨出何处是需要摒弃的习气，何处是需要继承的经典，学习之路才不会南辕北辙。

二、临习要点

当今学习王书者众多，有的人从《十七帖》《兰亭序》《丧乱帖》等着手，当然，更多的人则是取法《集王羲之圣教序》。此碑范字多，又兼有楷、行、草三体，学此碑似与米芾"集古字"之法相通，有利于以后的创作。但是，以《集王羲之圣教序》为行书范本，有几点问题不可不察。

行书与其他书体相比有两大显著特征。一是起笔露锋入纸。考虑到书写的速度与呼应关系，倘若笔笔藏锋，其行气肯定大为滞塞，远不如露锋落笔直接。二是侧锋居多。古人总结用笔是中锋取质，侧锋取妍。中锋体现字形的质感与线条的力度，而侧锋则是以块面来求得视觉上的冲击，妍就是妍美，漂亮。王羲之行书多以露锋入纸，侧锋行笔，圆中寓方，笔势连绵，环环相扣，唯其如此，行书的简便与流畅才能实现。与之相配合的，是古人的执笔法，笔管须向右稍斜，而不是如某些书上的执笔图，要求笔管始终垂直于纸面。这些通过墨迹更容易理解。

《集王羲之圣教序》是文章先成，再根据王羲之墨迹集字在后。文中有的字在当时存世的王书墨迹中找不到，需要怀仁依据羲之书风找出其认为恰当的偏旁部首来拼凑、整合。有的拼字可谓天衣无缝，而有的字限于当时条件则不能尽如人意，如"仪""鼻""岭"等字。初学者如不具备一定的鉴别能力，容易亦步亦趋，把怀仁之憾误作右军之法。

《集王羲之圣教序》由怀仁精选王羲之不同时期、不同作品中的单字组合而成，虽然怀仁已经尽力调整，使行气基本贯通，但某些局部的呼应、节奏仍然不及《兰亭序》自然流畅。临写及创作时需要参考《兰亭序》、王羲之手札等一气呵成的作品来调整章法。

　　《集王羲之圣教序》是书法史上最负盛名的集字碑，直接影响了盛唐以后的行书，历代书家对其多有推重，很多书家都从《集王羲之圣教序》中汲取养料，其中不乏如李邕、赵孟頫、董其昌、王铎等大家，赵孟頫、董其昌、王铎都有临本传世。书法大家的临本，多与原帖不尽相同，原因在于大家的功力和着眼点与初学者不同。初学者学习还应以原帖为本，待有一定基础后，方可参考前贤临本，学习其入古出新的眼光和手段，作为深入学习的借鉴。

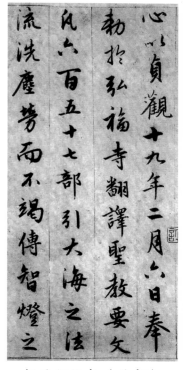 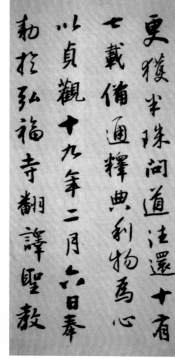 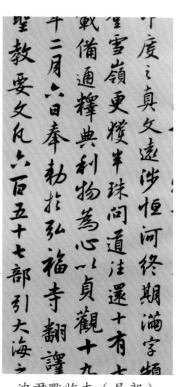

赵孟頫临本（局部）　　　　王铎临本（局部）　　　　沈尹默临本（局部）

三、解析示范

1.《集王羲之圣教序》与《兰亭序》同字对比

　　《集王羲之圣教序》是以当时王羲之墨迹模刻于石的拓本，经过刻、拓，字形与原迹已有出入，加之碑石受到自然风化和人为毁伤，拓本越晚，笔画细节与原迹出入越大。我们把其中选自《兰亭序》中的字与《兰亭序》墨迹原字相比，会发现用笔、结构都有明显不同之处，由此可见一斑。因此，临习《集王羲之圣教序》应以《兰亭序》墨迹为参考，学习露锋、侧锋的运用，也就是启功先生所说的"透过刀锋看笔锋"。

例字：契、殊、茂、至、致、将、幽、群

看示范

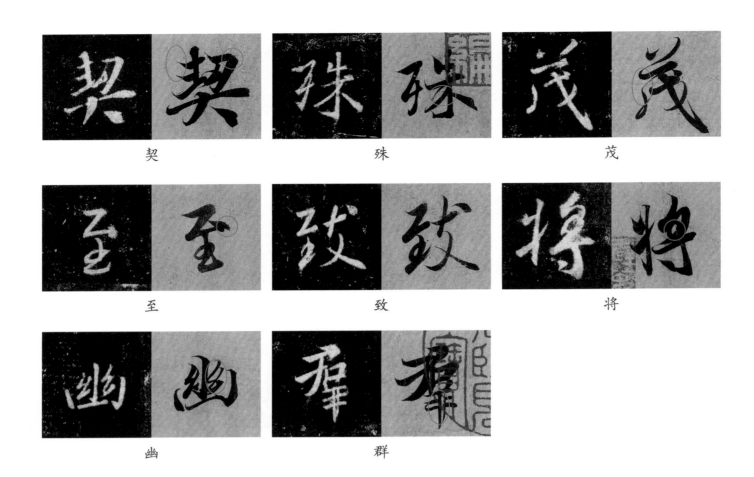

契

殊

茂

至

致

将

幽

群

2.笔顺释疑

有些字的笔画、笔顺在刻本中不太清晰，可以从比较清晰的同类结构的字中寻找线索。笔画间的牵丝体现了书写时的笔顺，刻本中的牵丝有时湮灭不见，需要我们仔细分析、揣摩笔画间的关系。

看示范

例字：義之、驰、灭、岭窃、异

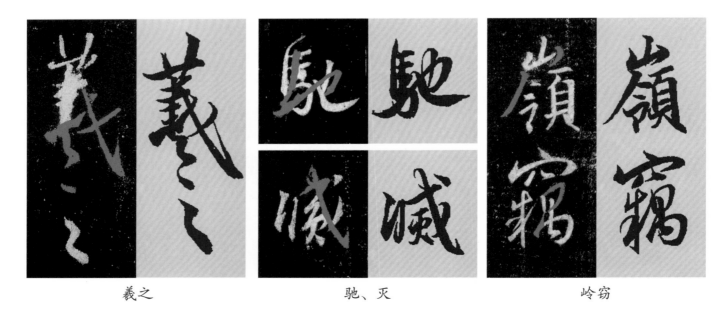

義之

驰、灭

岭窃

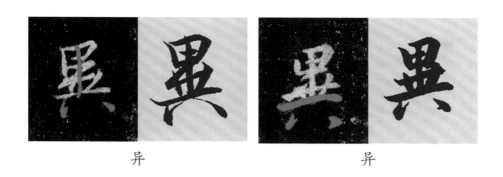

异

异

3.偏旁对比

怀仁集字时，颇为注意偏旁的变化，相邻字中相同的偏旁，一般都不雷同。偏旁是字的一部分，偏旁的变化要有表现力，更要服务于整体，这是处理偏旁的关键。

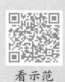

例字：珪璋、波涛、法流、洗、德、途遗、遐、导

看示范

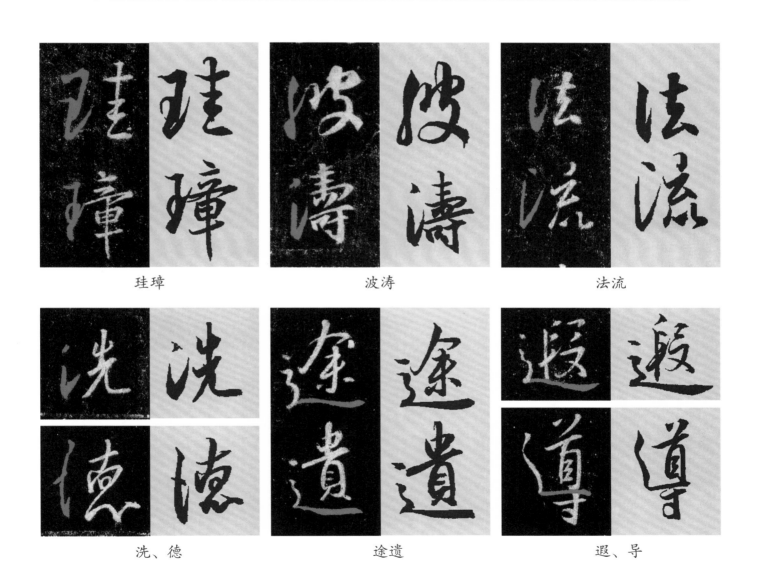

珪璋　　　　　　　波涛　　　　　　　法流

洗、德　　　　　　途遗　　　　　　　遐、导

4.结构分析

　　王羲之是当之无愧的结构大师,传世的王书摹本、刻帖字字造型生动,富于变化,内涵极其丰富。《集王羲之圣教序》充分体现了这一特点,在碑中汇集了大量造型优美的单字,或疏或密,或长或扁,或欹或正,或静或动,同中有异,异中有同,巧思妙构比比皆是,其中的无穷变化为后世学习者打开了无数法门。学习结构,要分析笔画间的衔接与组合,部件间的位置关系,重心的变化,轮廓的形态等方面,尤其要认真体会相同字的不同变化,从中获得举一反三的能力。《集王羲之圣教序》中的字体现了"不激不厉,而风规自远"的风格,变化虽多,但都趋于雅正,不涉狂怪。所以初学者从此碑入门,可以正手脚,学法度。对于偶入歧途的学习者,此碑则是一帖纠偏、解惑的良药。

例字:翰墨、威灵、遵及、乃、陵迟

看示范

翰墨　　　　　　　　　　　　威灵

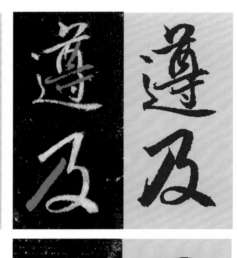

遵及、乃

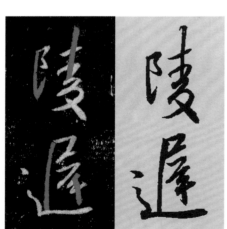

陵迟

5.行气调整

　　集字作品中的字取自不同作品,因此章法上有先天不足。临摹集字作品时,要注意对不协调

处进行调整。参考集字作品创作或自己集字创作，更要注意不可完全照搬原字，而要根据行气的需要对原字进行改造。

对字形、结构、笔画的调整是以行气贯通为前提的，要分析一行中字距的疏密、上下的连带、大小的组合、重心的摆动等是否合理，再对字形大小、字势纵横、局部轻重、笔画收放等矛盾进行适当调整。

行气中节奏的变化，可以由字的轻重变化来体现。在一行中点缀以较重的字或字组，可以与其他字形成轻重对比，也可以凸显某字或字组的精彩之处。要注意重处不可过多，多则失去对比的意义；轻重对比也不可过于强烈，否则刺目而俗气。

例字：盖闻二仪有像显覆载以含、内境悲正法之陵迟、学性不聪敏内典、想行识无眼耳鼻、守黄门侍郎兼左庶、汉庭而皎梦照东域、百川异流同会于海

看示范

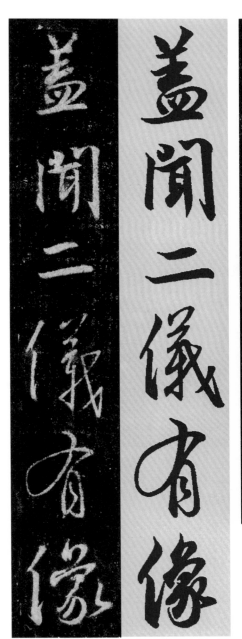

盖闻二仪有像

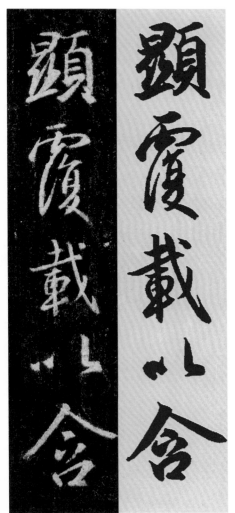

显覆载以含

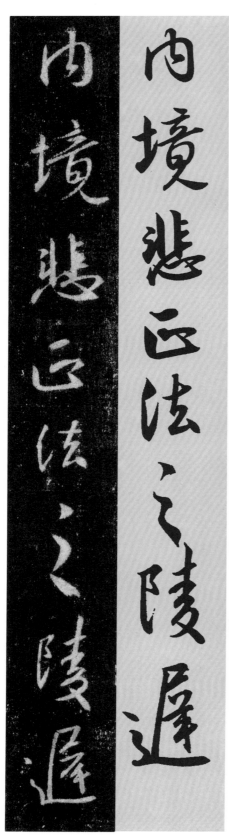

内境悲正法之陵迟

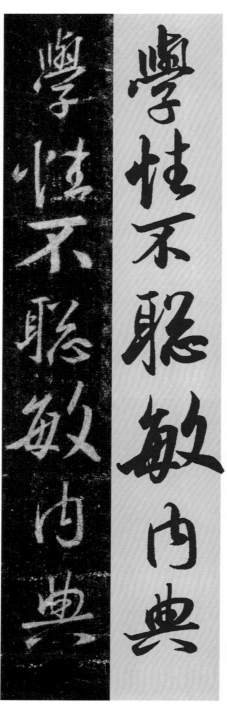

学性不聪敏内典

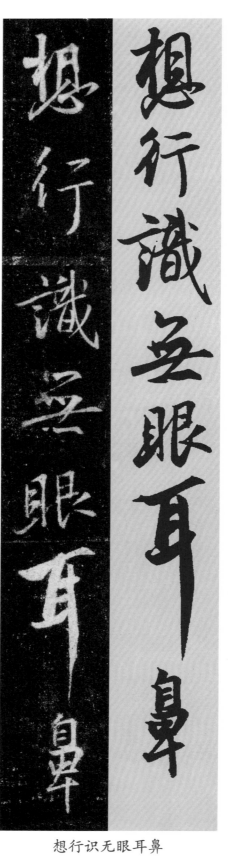

想行识无眼耳鼻

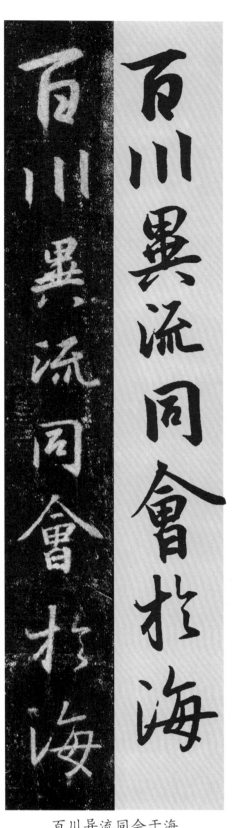

百川异流同会于海

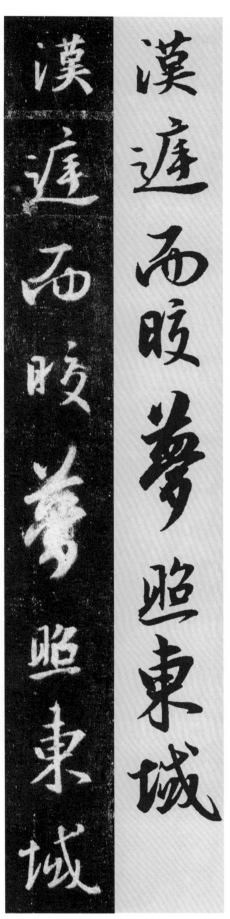

汉庭而皎梦照东域

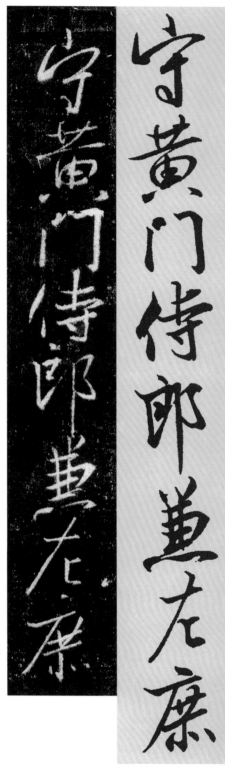

守黄门侍郎兼左庶

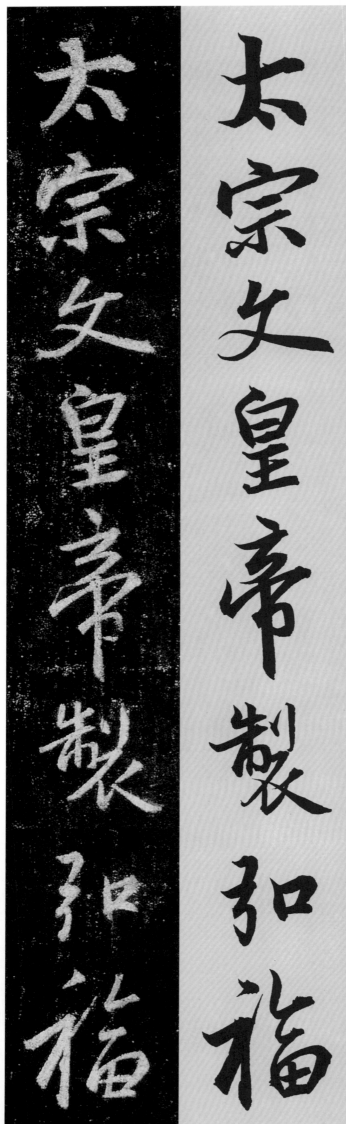

大唐三藏圣教序

大唐三藏圣教序

太宗文皇帝制

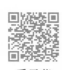

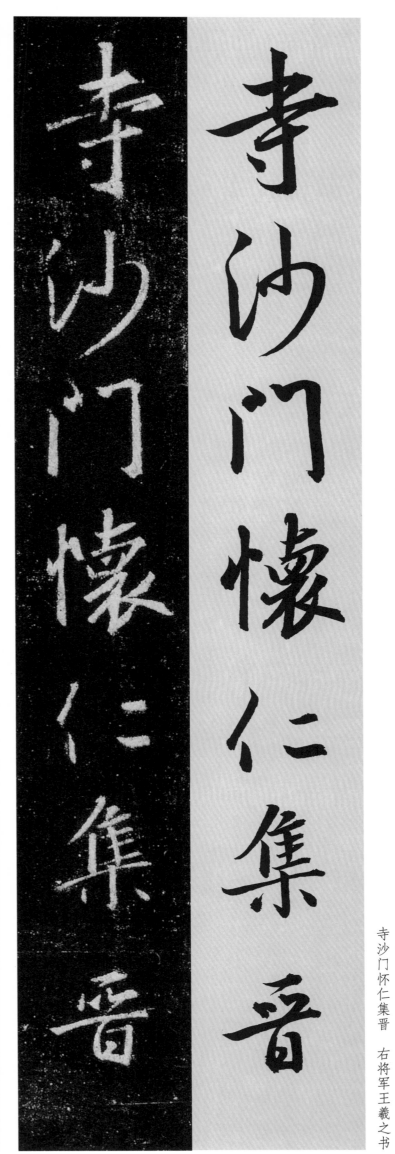

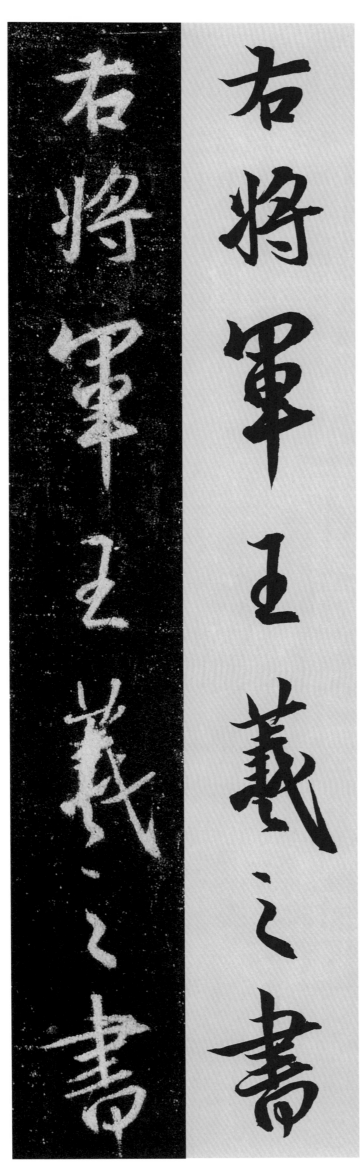

寺沙门怀仁集晋 右将军王羲之书

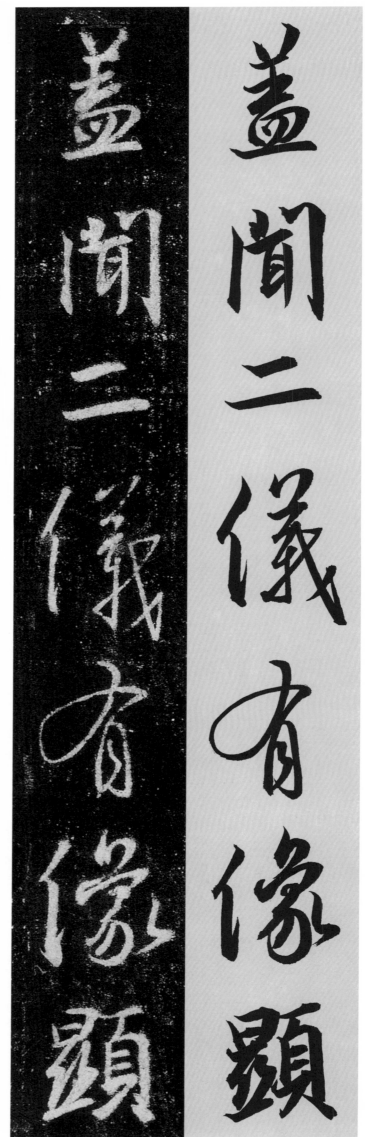

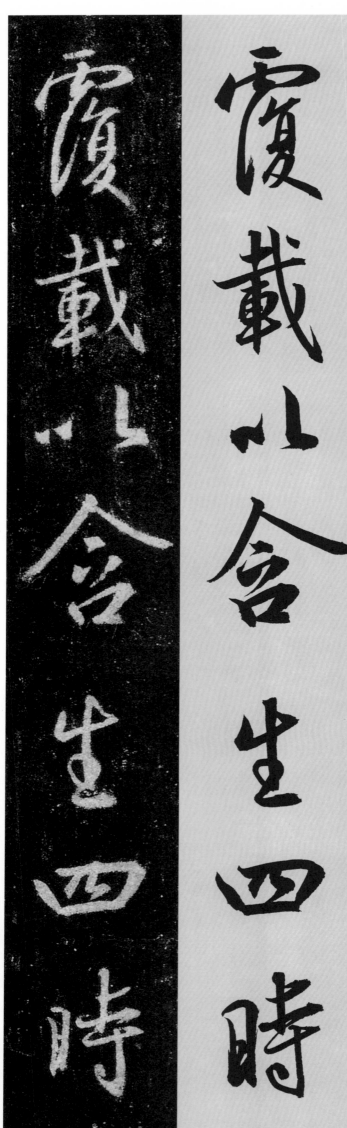

盖闻二仪有像显　覆载以含生四时

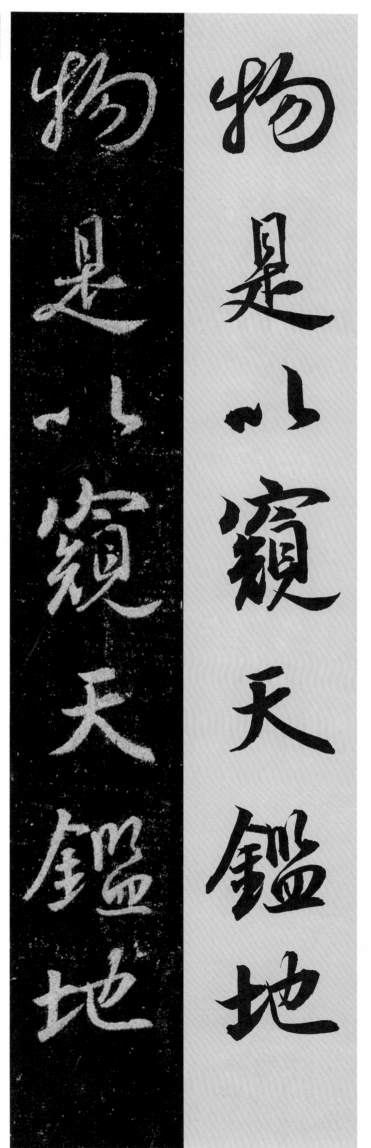

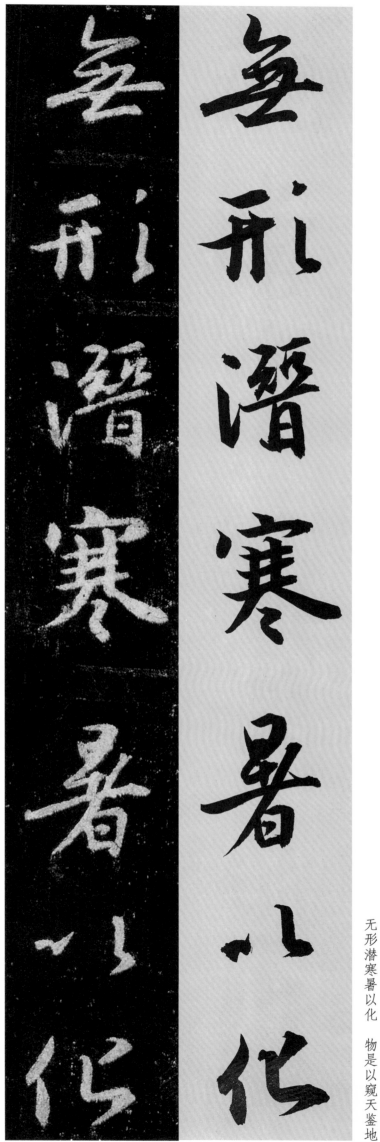

无形潜寒暑以化　物是以窥天鉴地

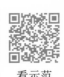

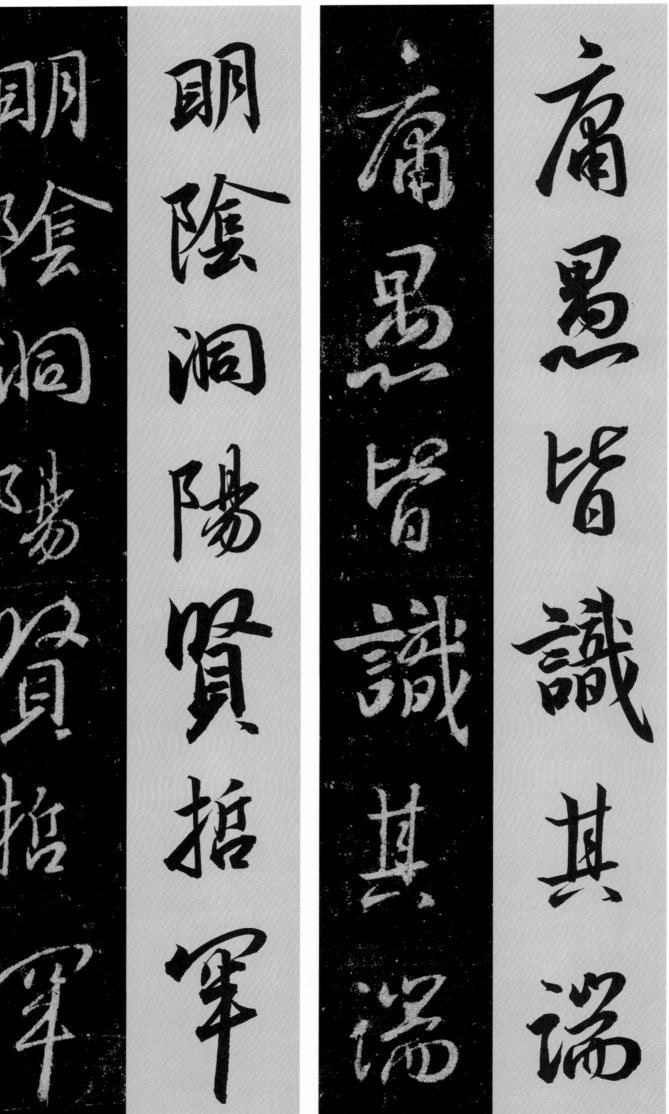

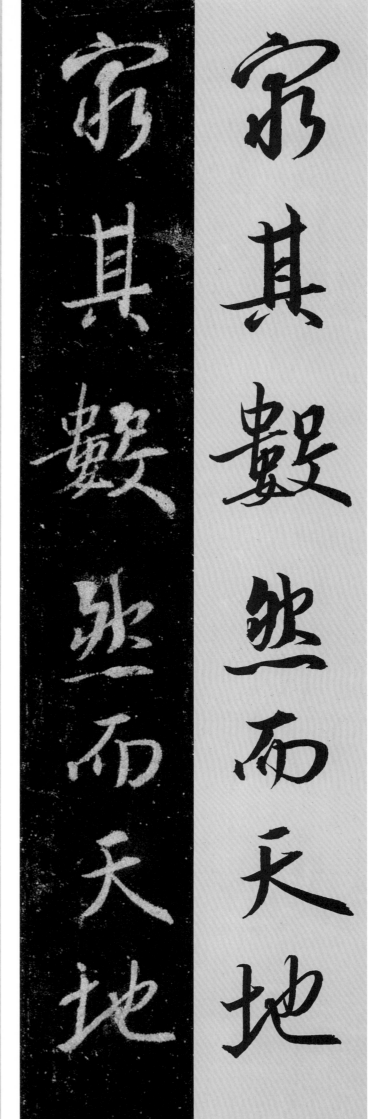

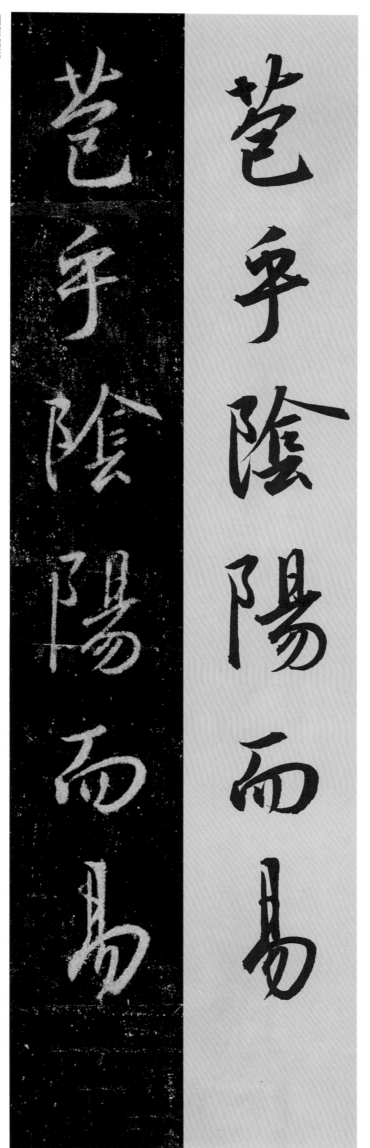

窮其數然而天地

苞乎陰陽而易

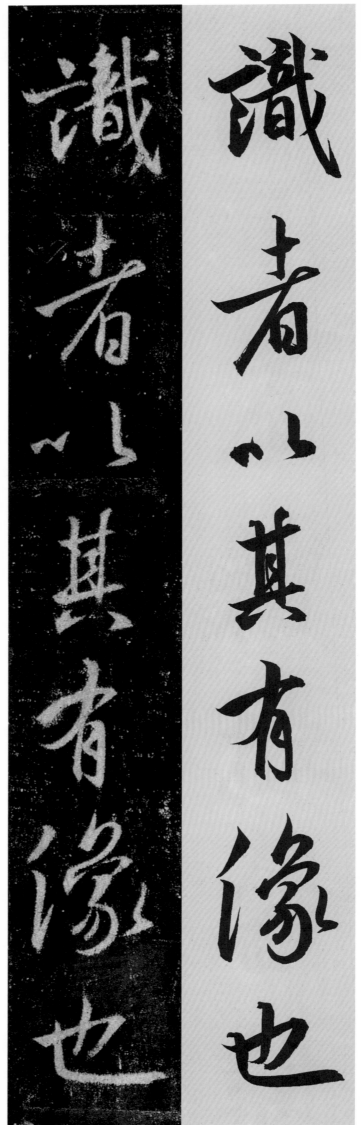

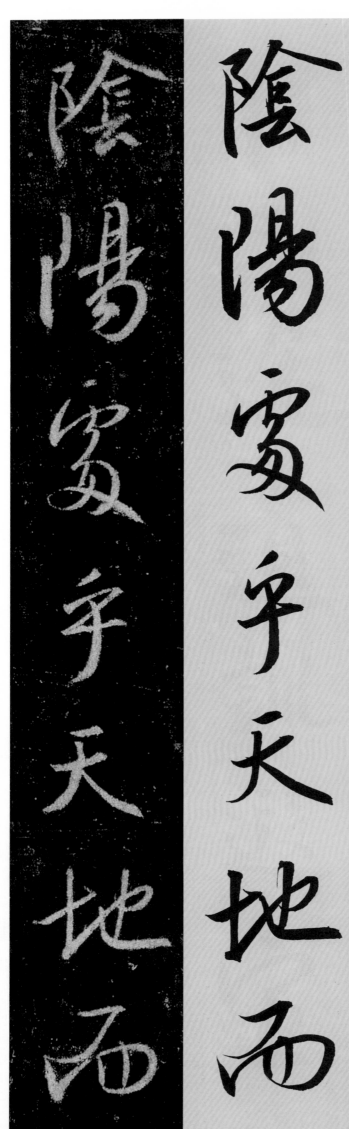

识者以其有像也　阴阳处乎天地而

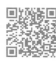

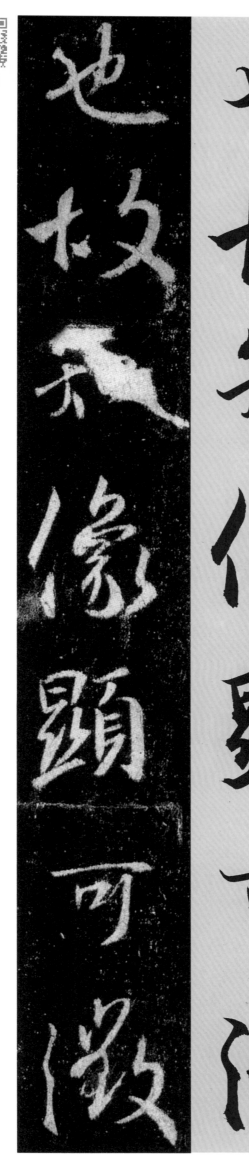

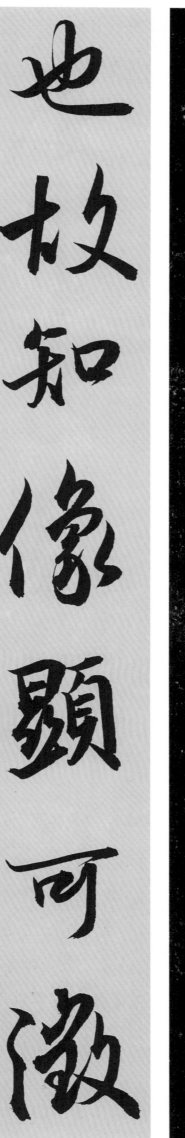

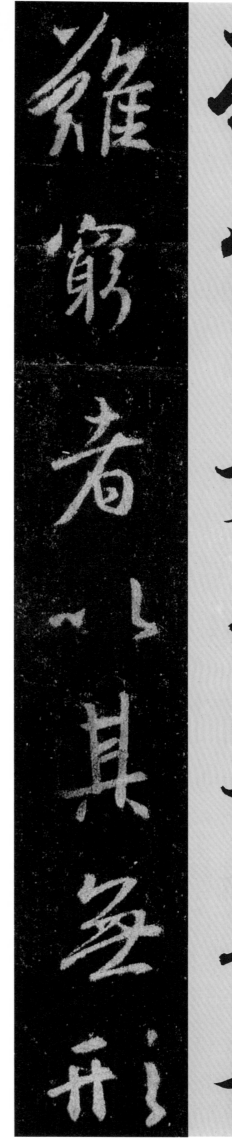

难穷者以其无形 也故知像显可征

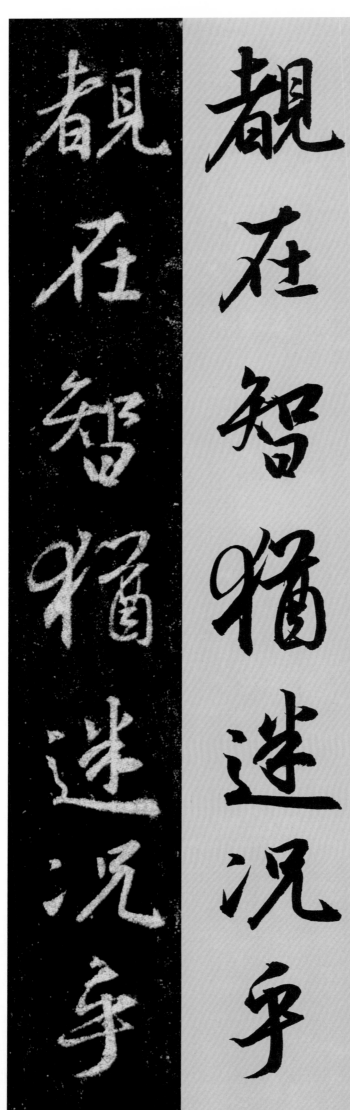

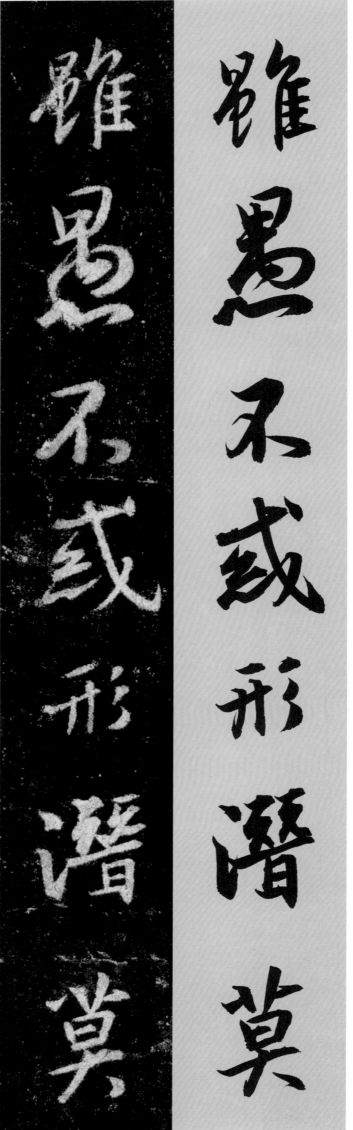

看示范

虽愚不惑形潜莫
睹在智犹迷况乎

〇一八

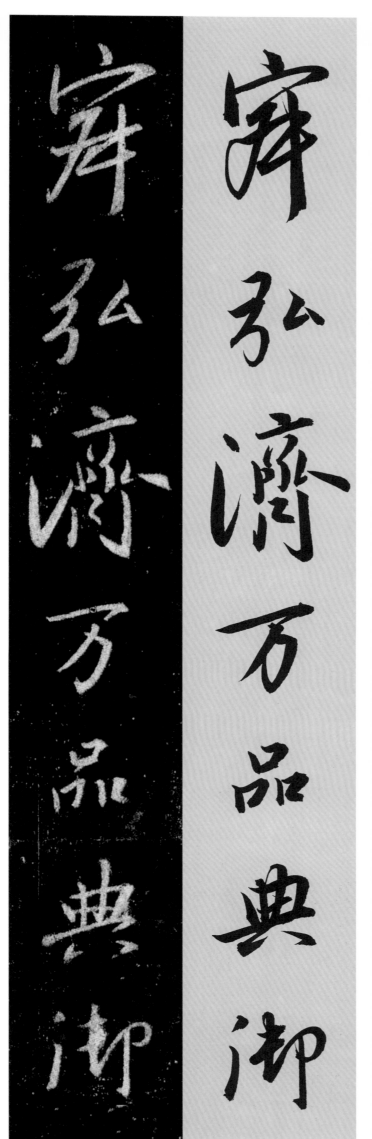

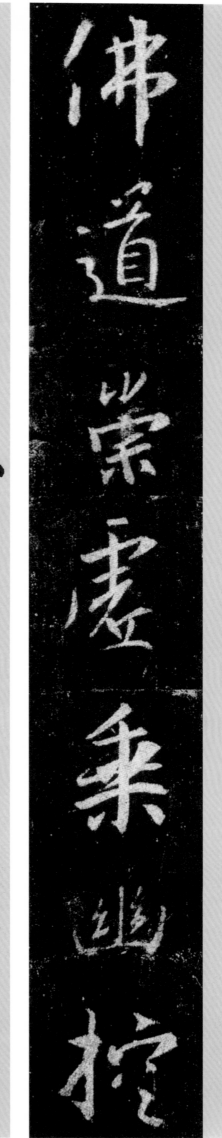

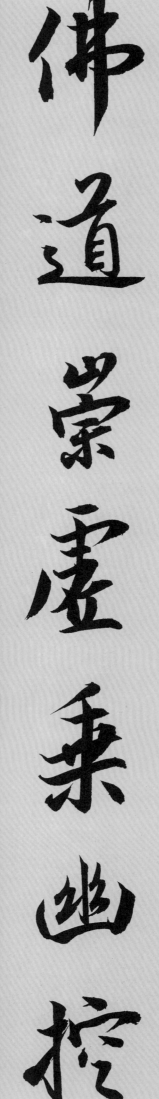

佛道崇虚乘幽控　寂弘济万品典御

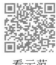

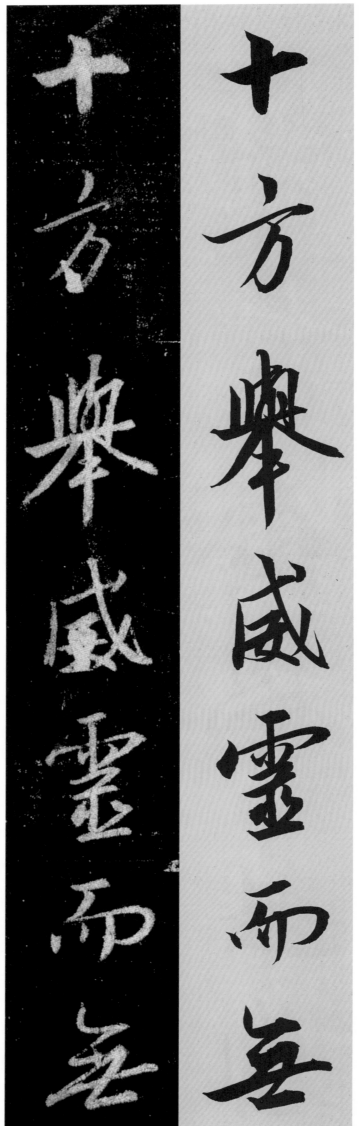

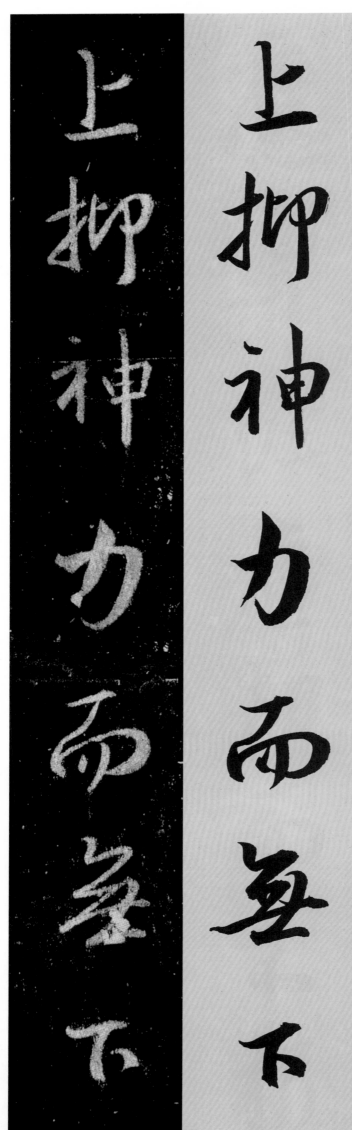

十方举威灵而无

上抑神力而无下

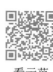

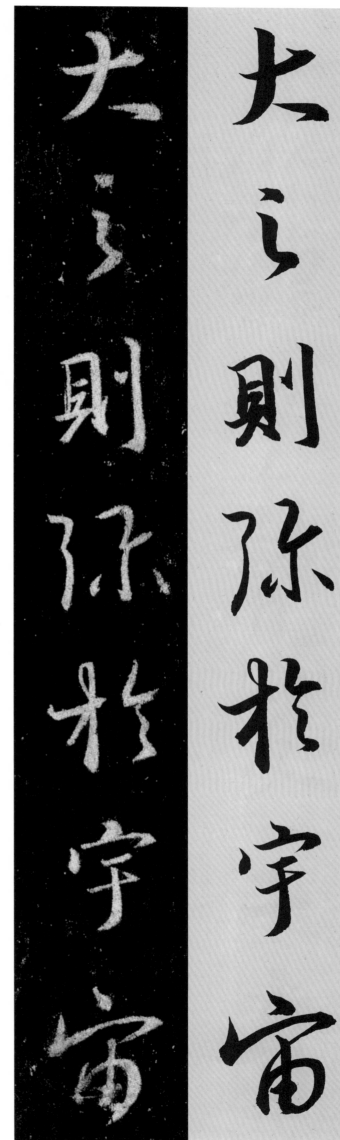

大之则弥于宇宙 细之则摄于豪厘

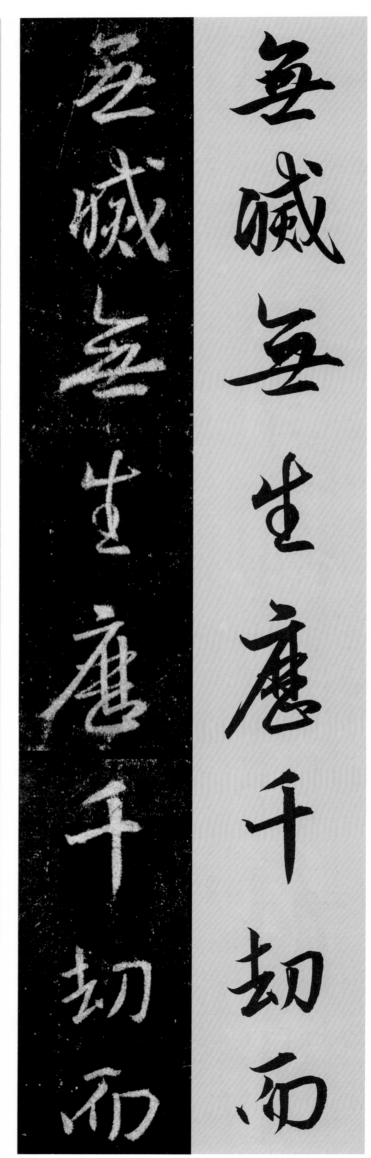

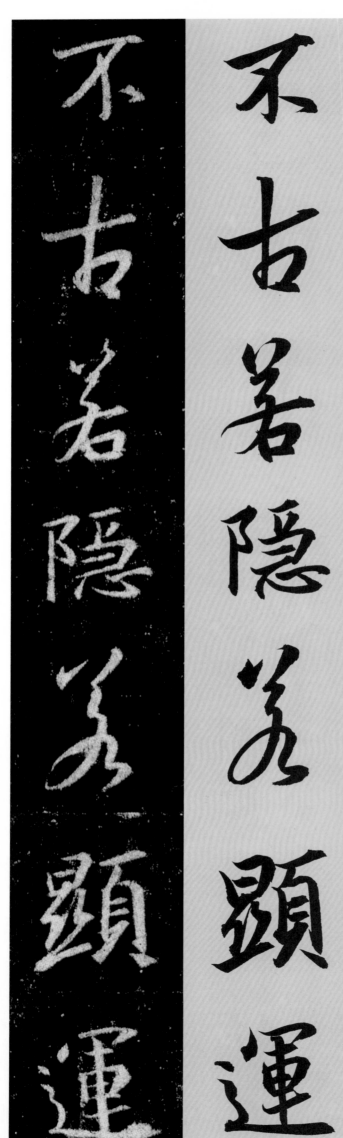

无灭无生历千劫而　不古若隐若显运

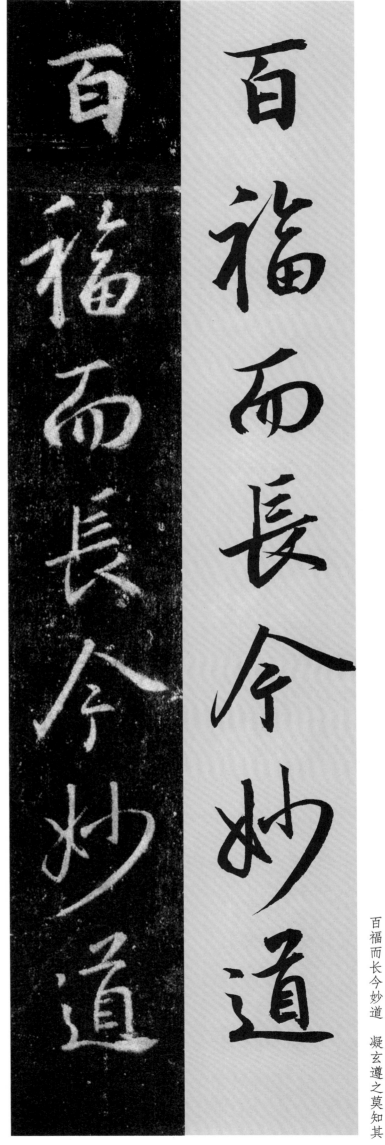

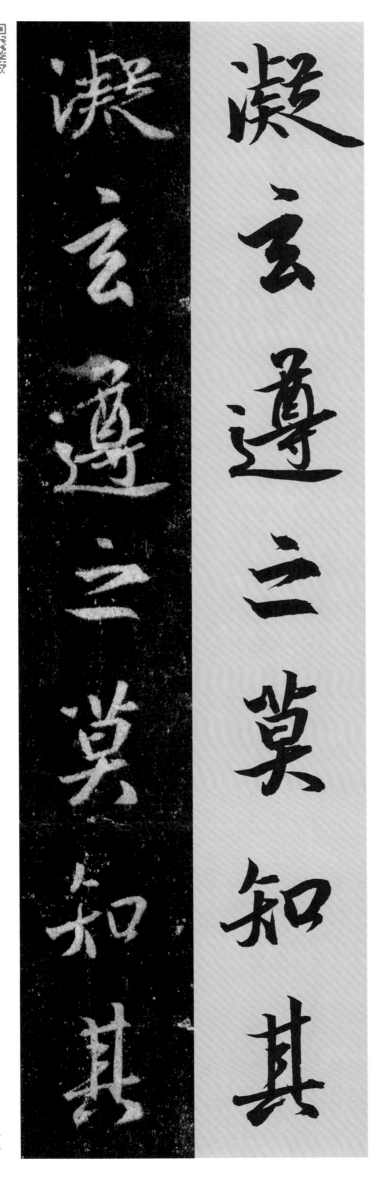

百福而长今妙道　凝玄遵之莫知其

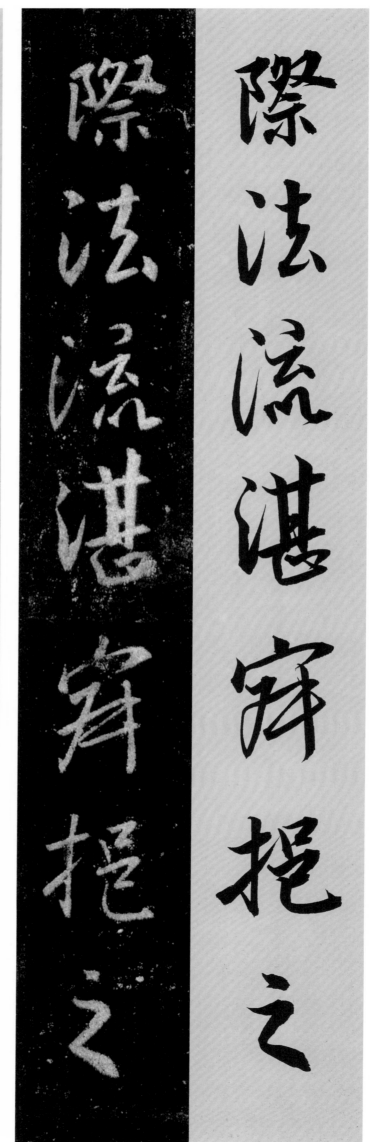

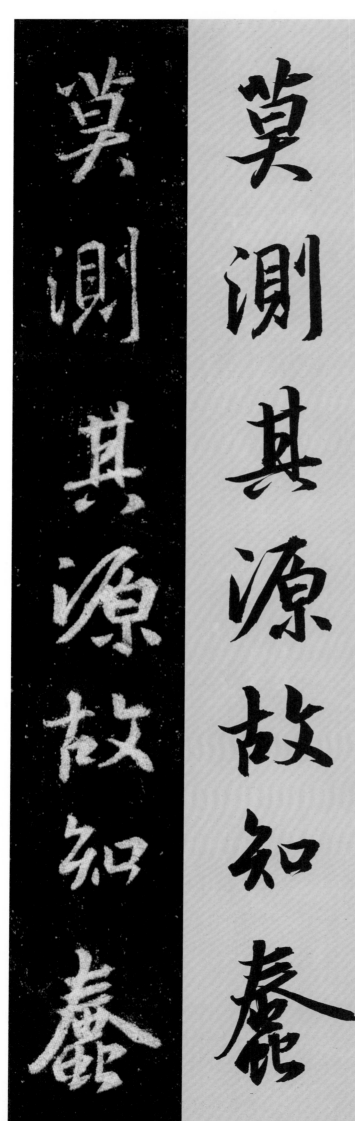

际法流湛寂挹之　莫测其源故知蠢

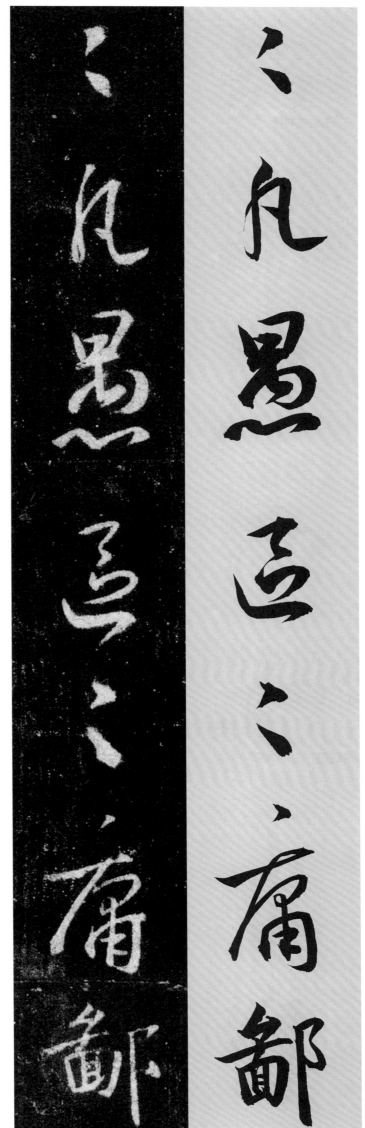

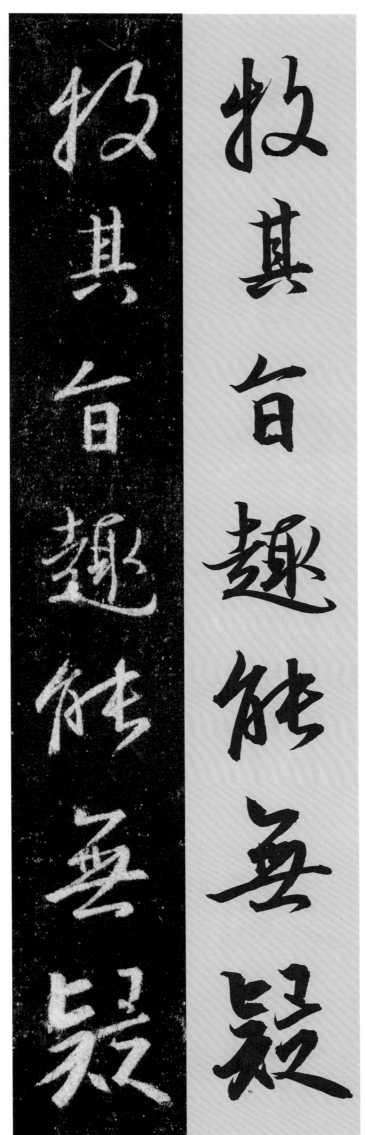

蠢凡愚区区庸鄙 投其旨趣能无疑

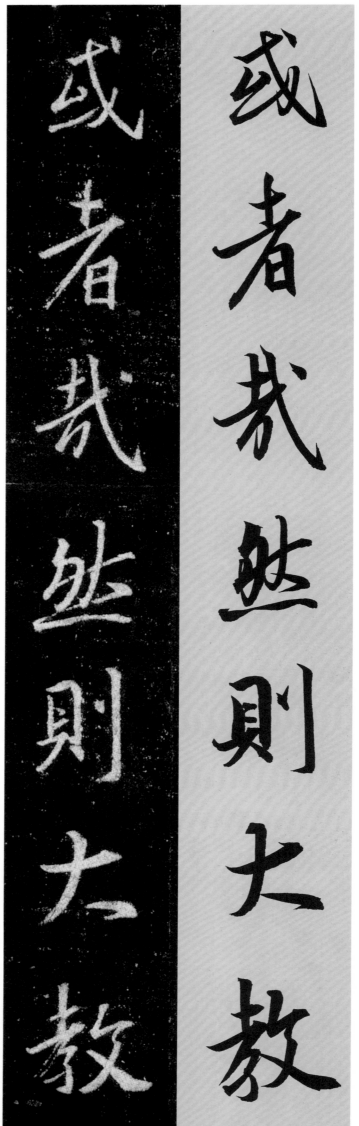

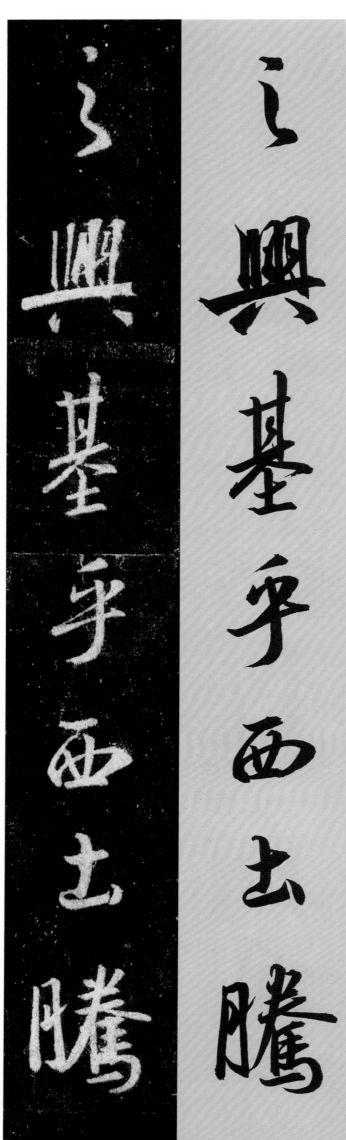

或者哉然则大教 之兴基乎西土腾

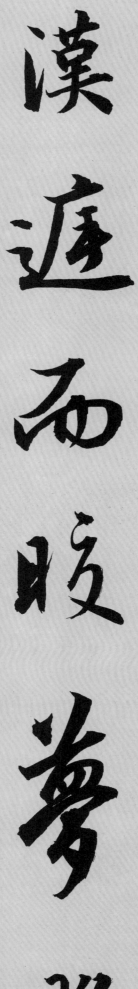

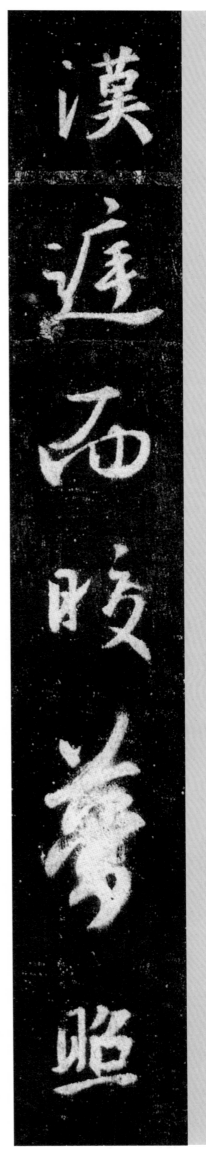

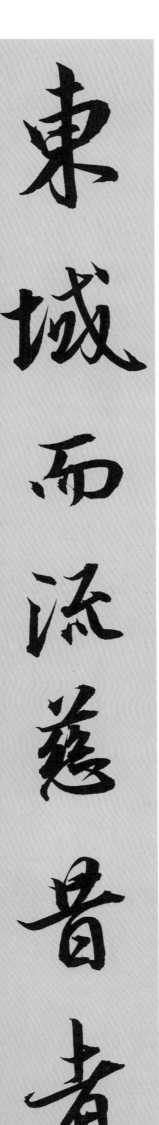

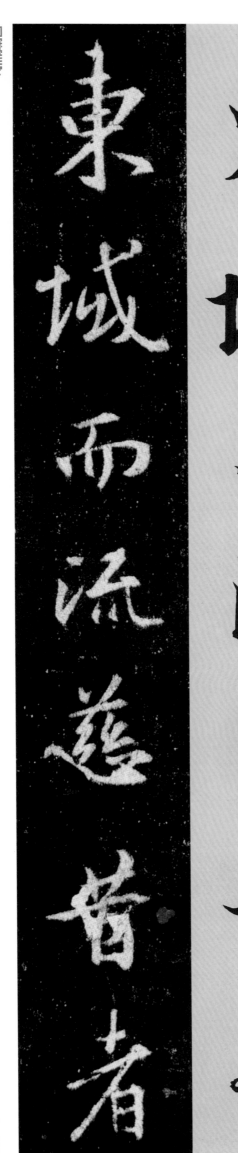

汉庭而皎梦照　东域而流慈昔者

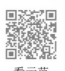

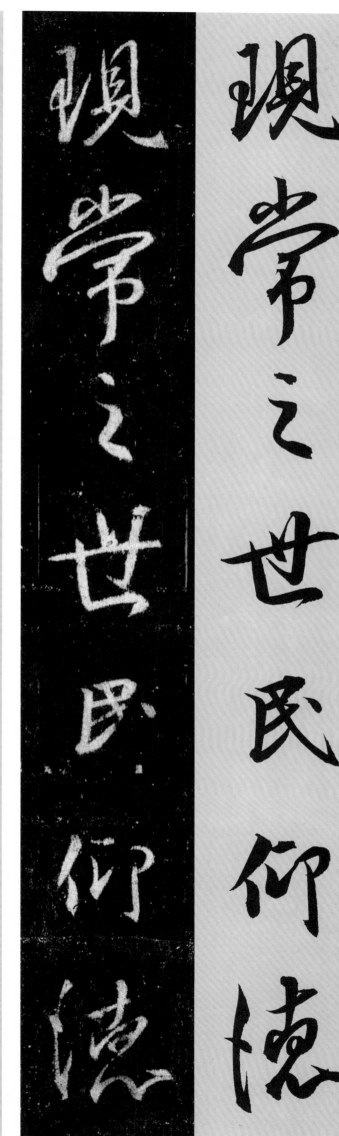

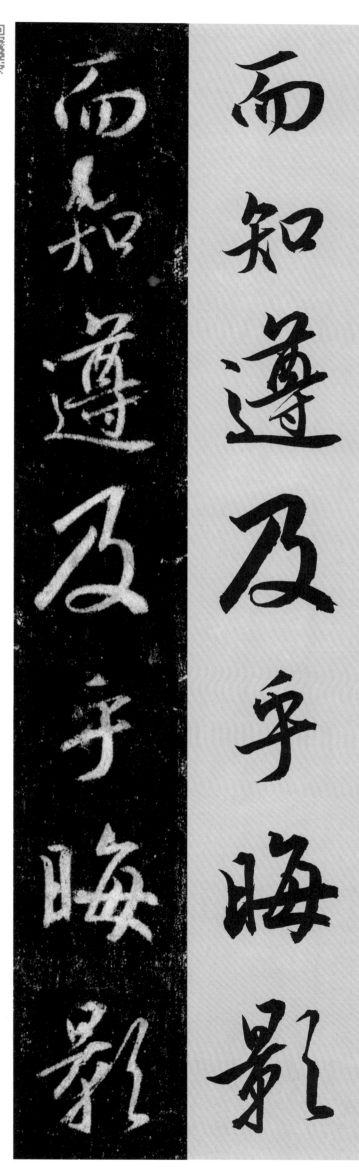

现常之世民仰德　而知遵及乎晦影

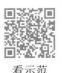
看示范

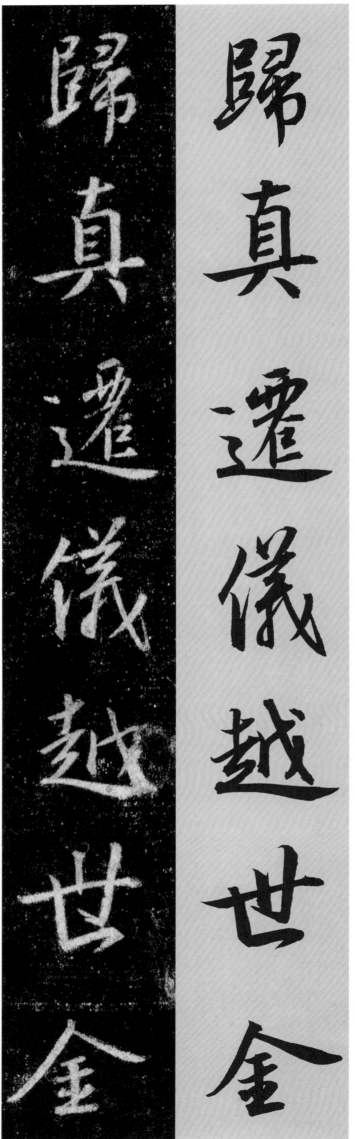

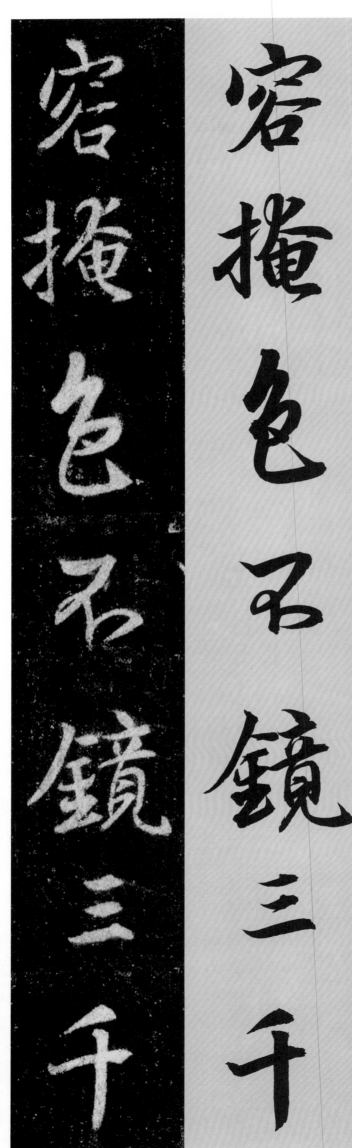

归真迁仪越世金　容掩色不镜三千

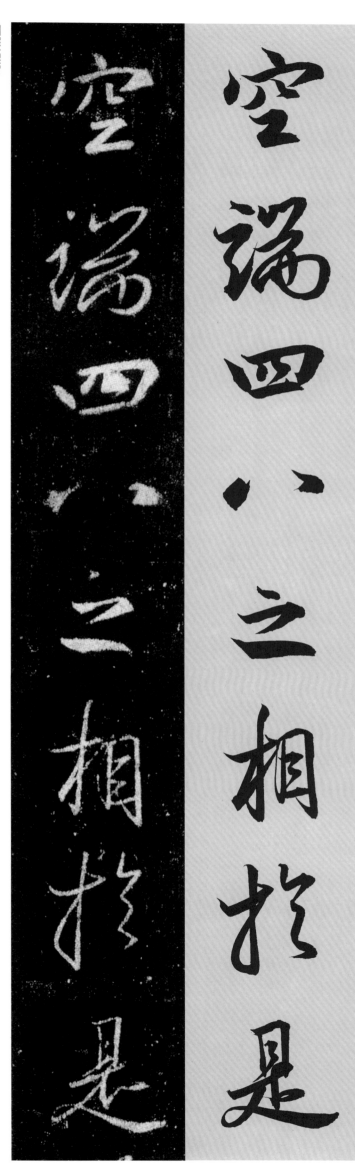

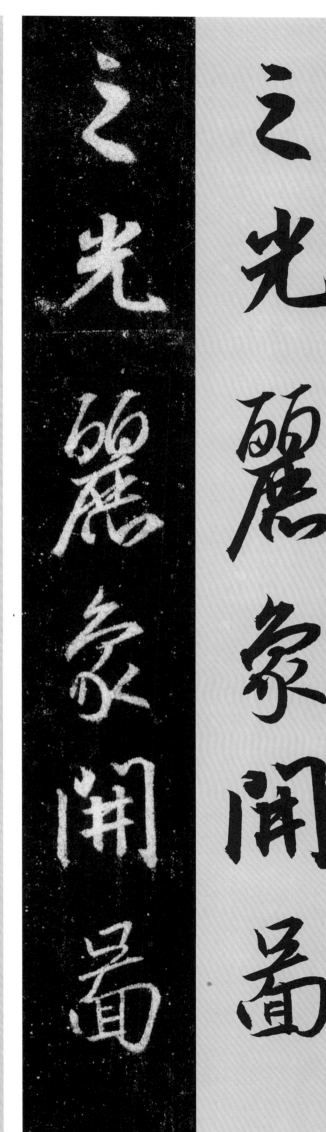

之光丽象开图　空端四八之相干是

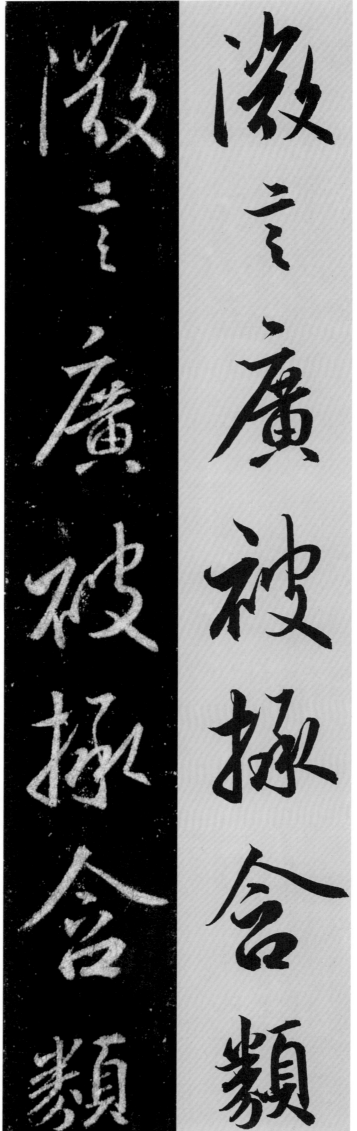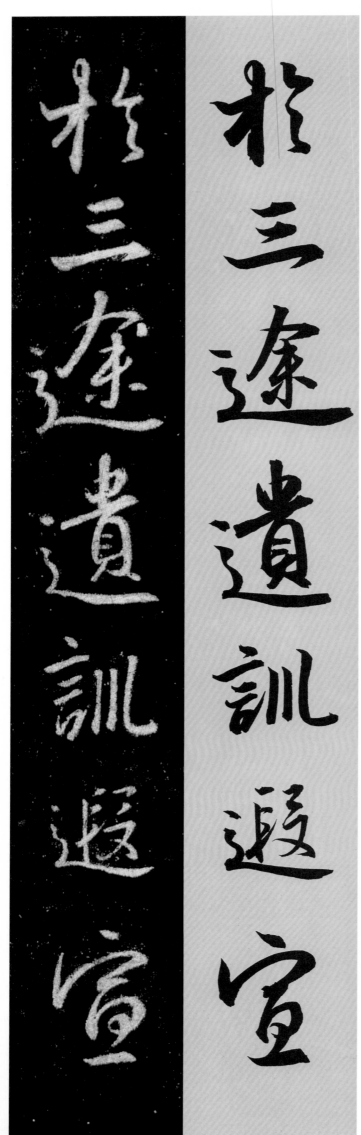

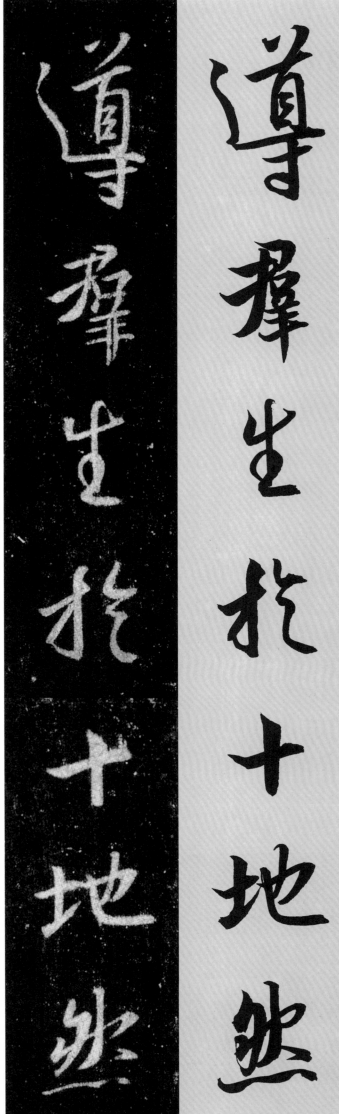

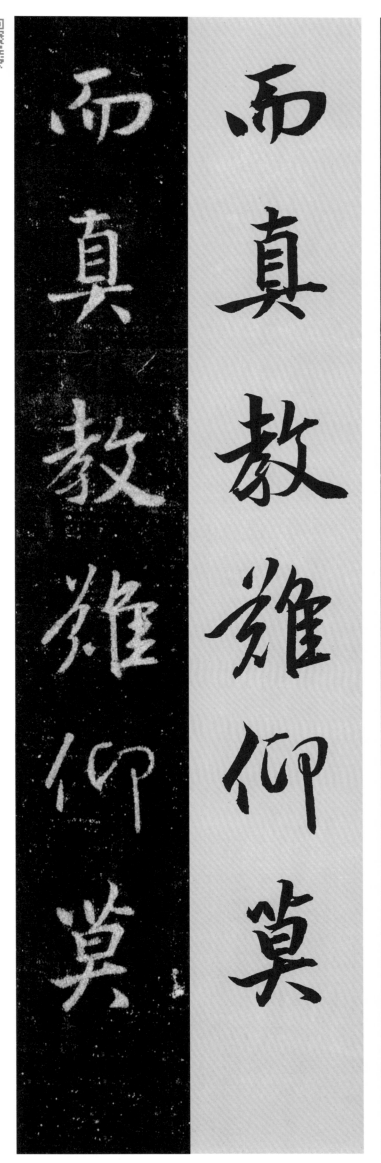

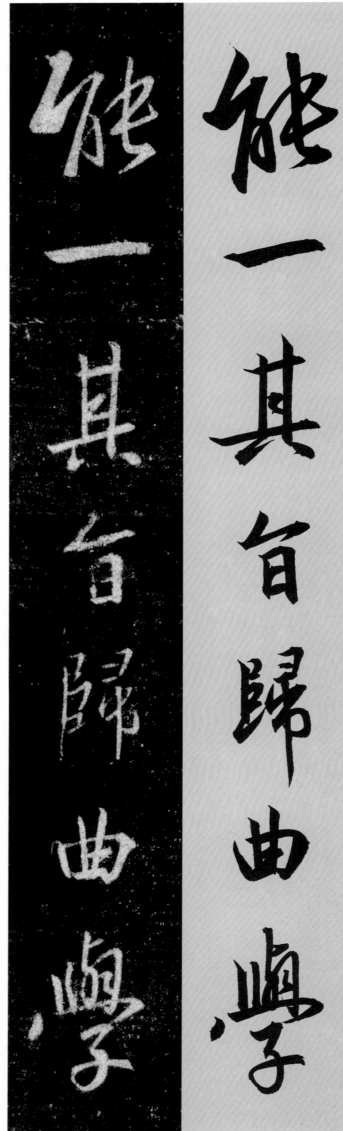

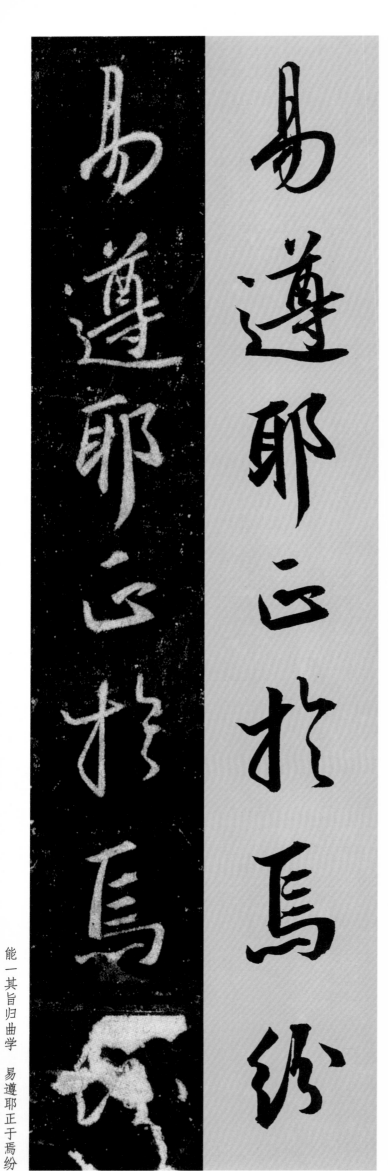

能一其旨归曲学　易遵耶正于焉纷

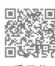

纠所以空有之论 或习俗而是非大

纠所以空有之论 或习俗而是非大

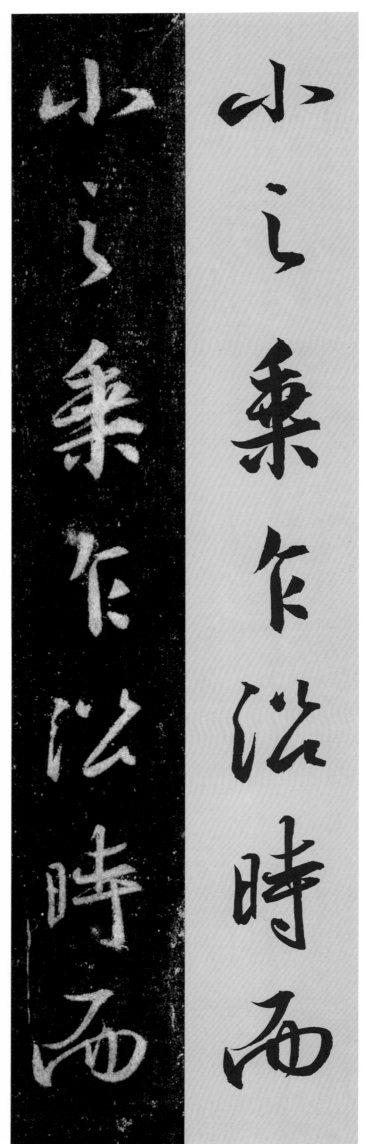

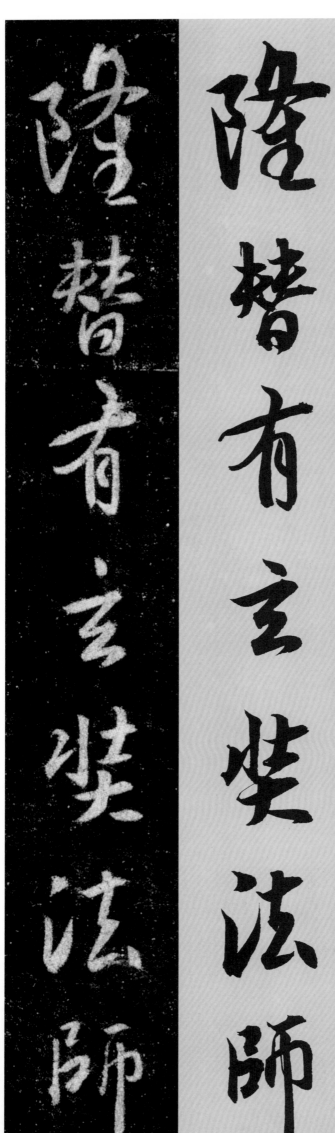

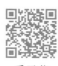

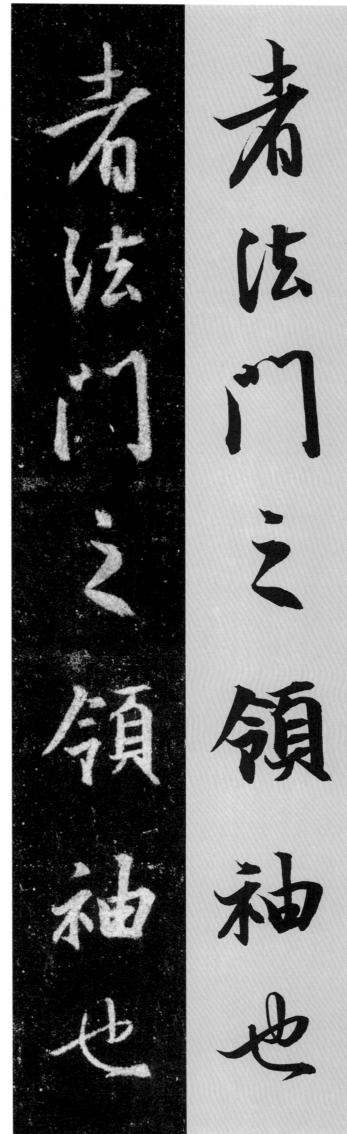

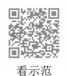

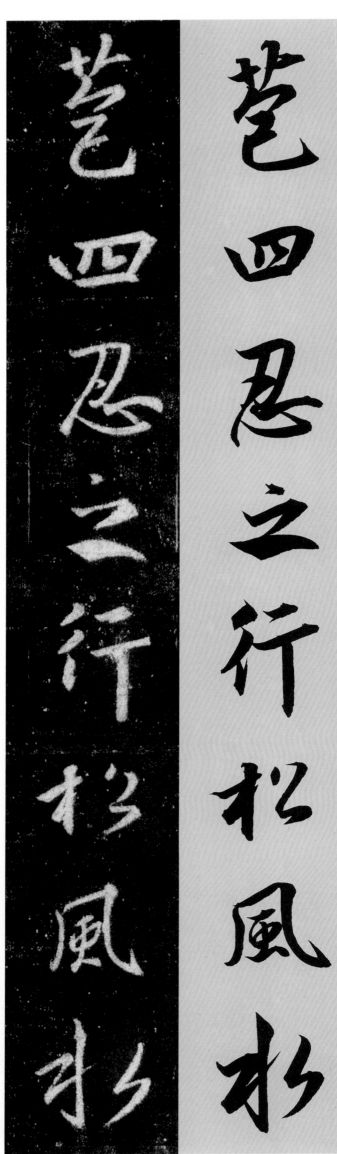

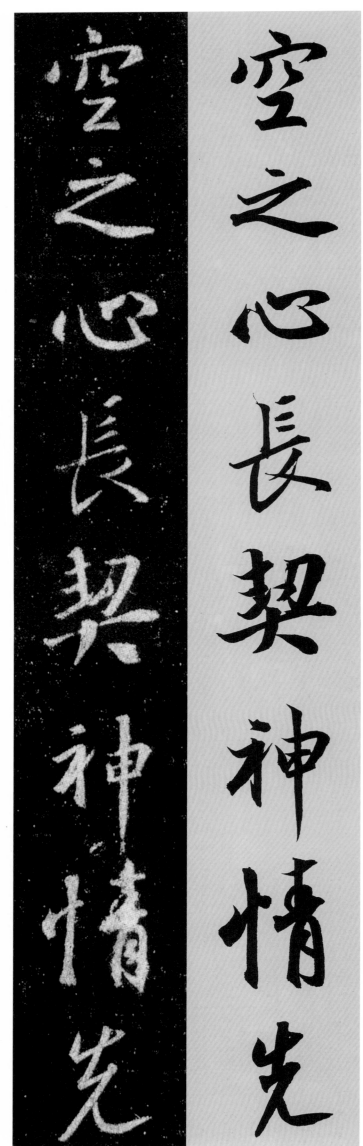

看示范

空之心长契神情先
苞四忍之行松风水

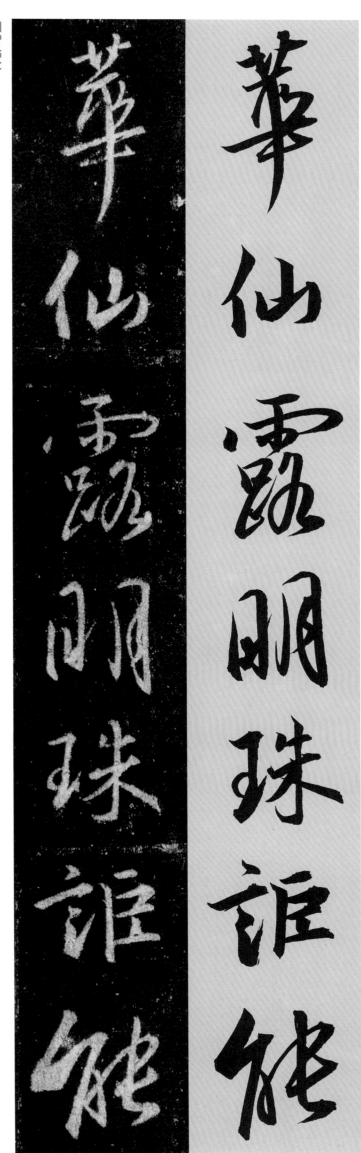

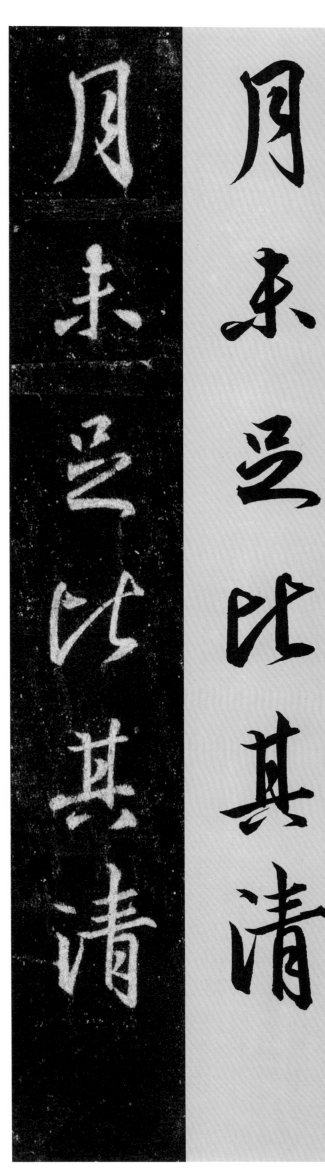

月未足比其清　华仙露明珠讵能

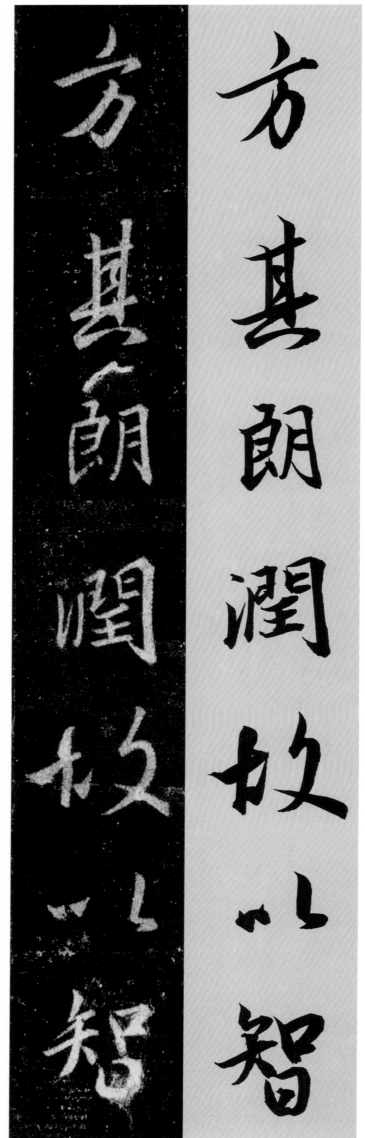

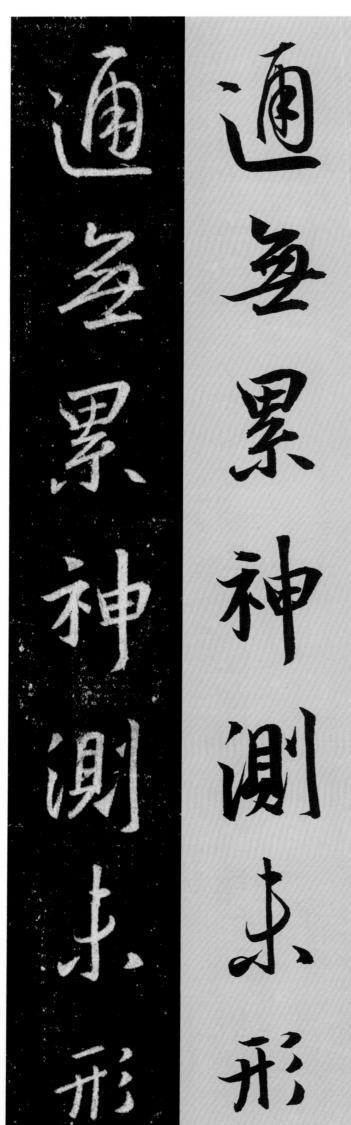

方其朗润故以智　通无累神测未形

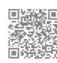

超六塵而迥出只

千古而無對凝心

千古而無對凝心

超六塵而迥出只

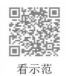

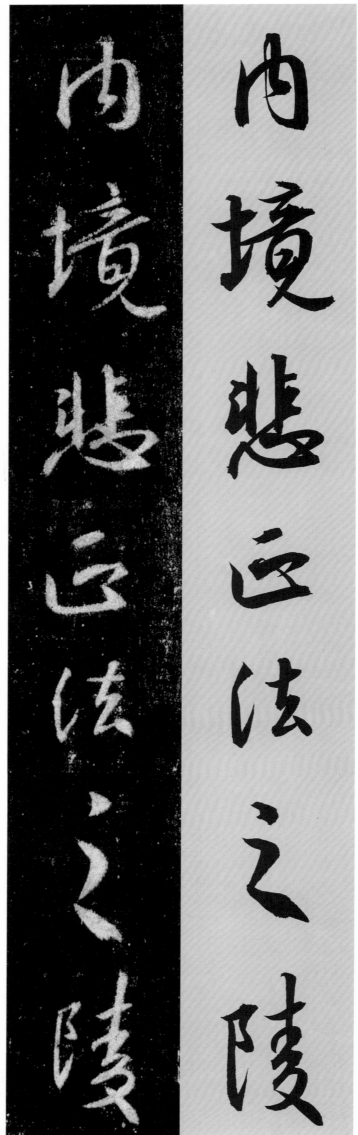

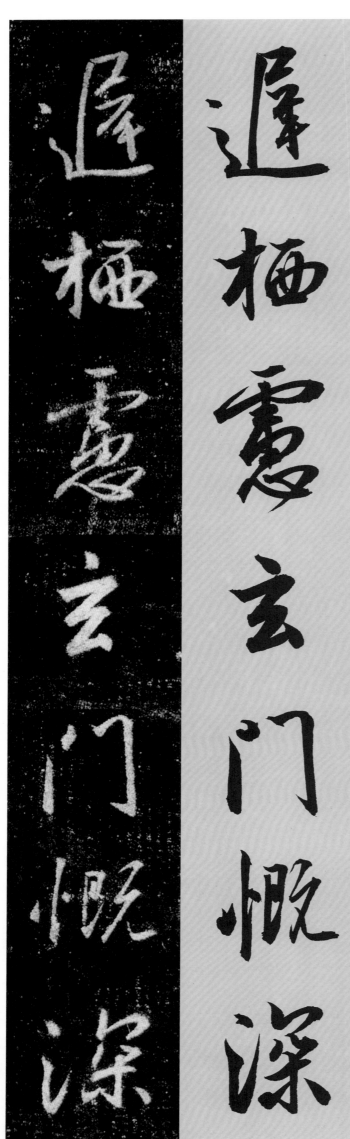

内境悲正法之陵　迟栖虑玄门慨深

看示范

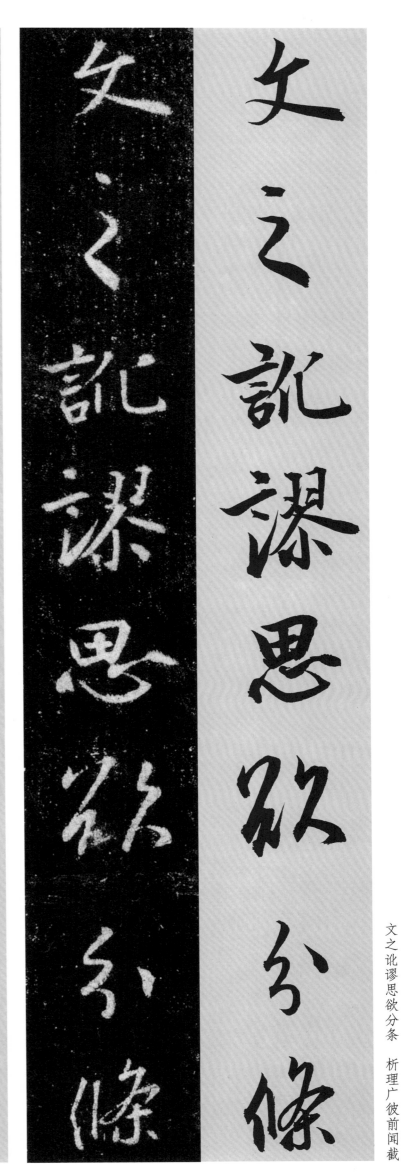

文之讹谬思欲分条　析理广彼前闻截

○四三

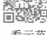

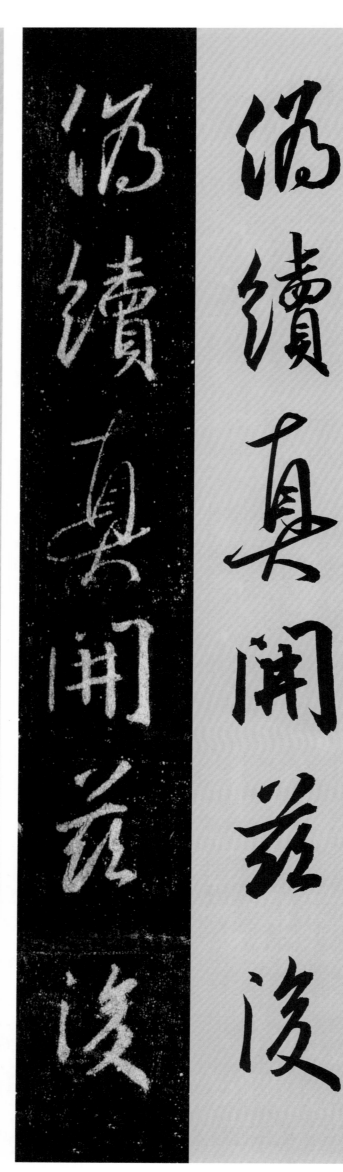

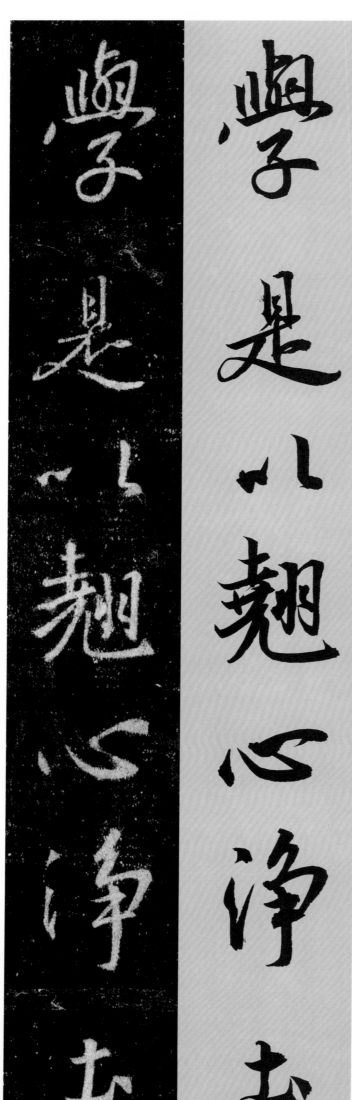

伪续真开兹后　学是以翘心净土

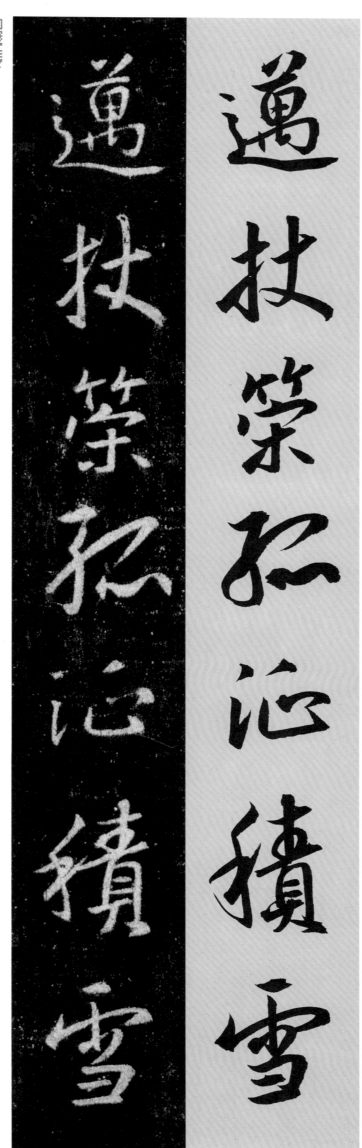
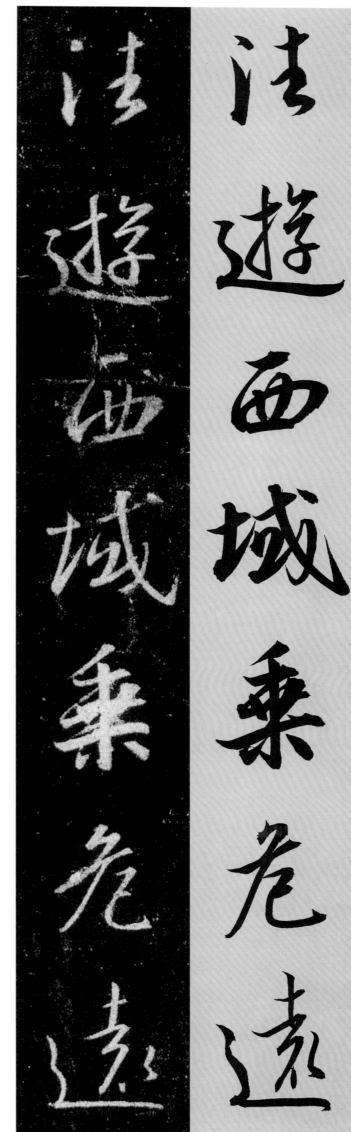

遠遊西域乘危遠

往游西域乘危遠　邁杖策孤征積雪

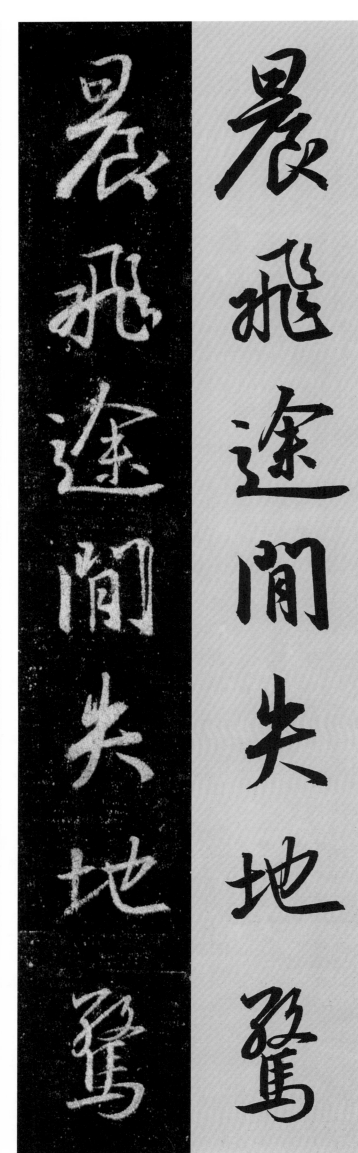

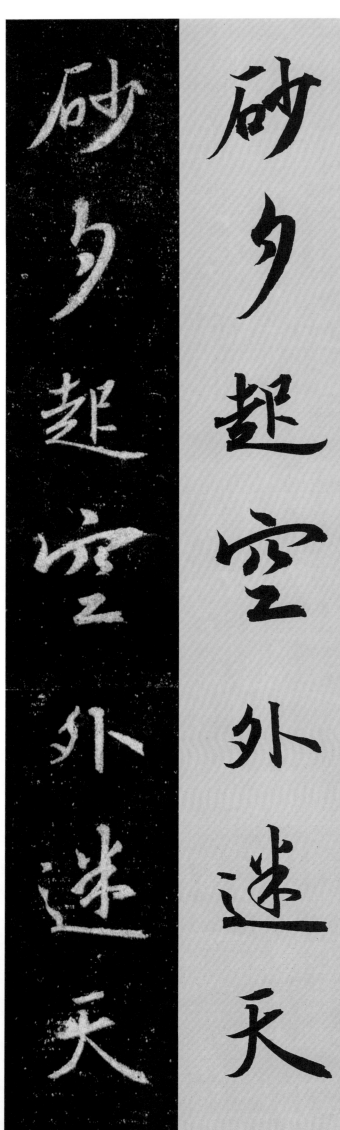

晨飞途间失地惊

砂夕起空外迷天

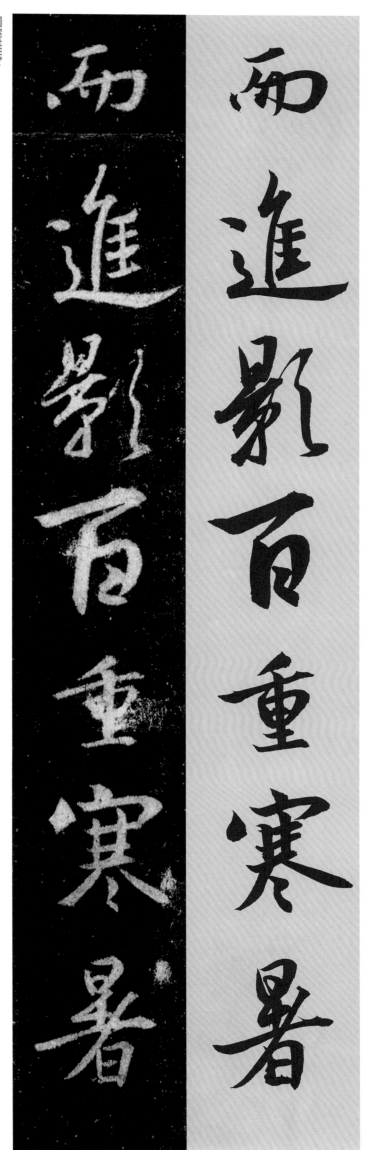

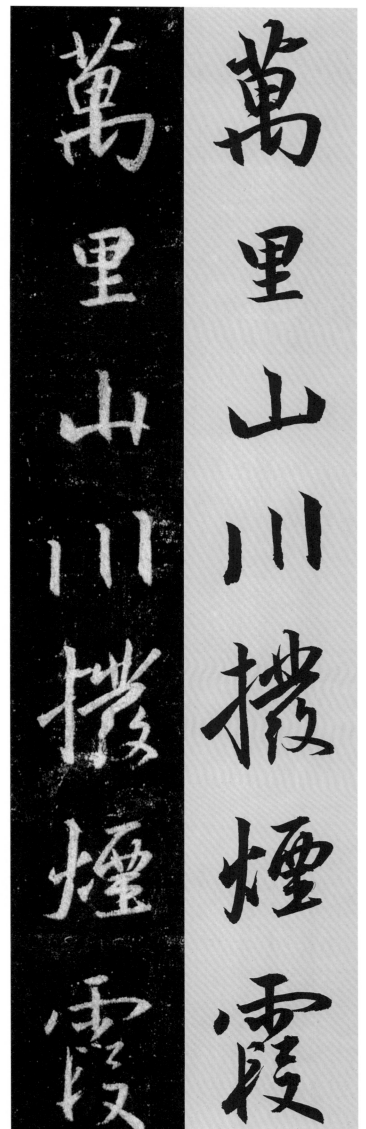

万里山川拨烟霞　而进影百重寒暑

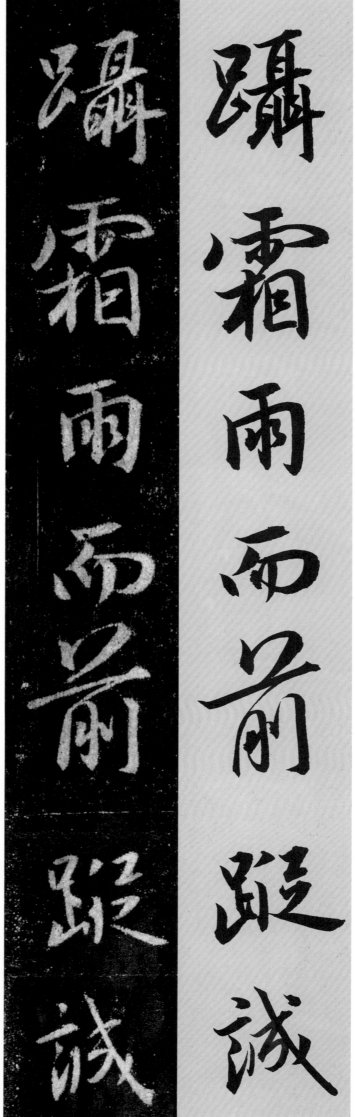

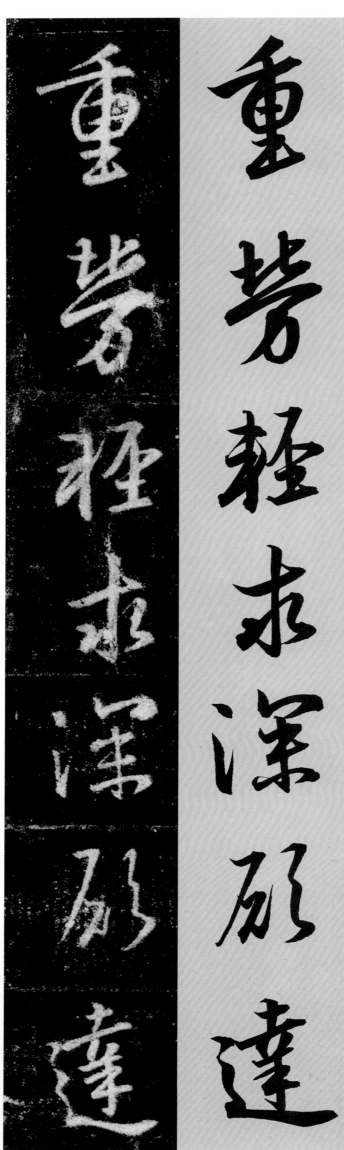

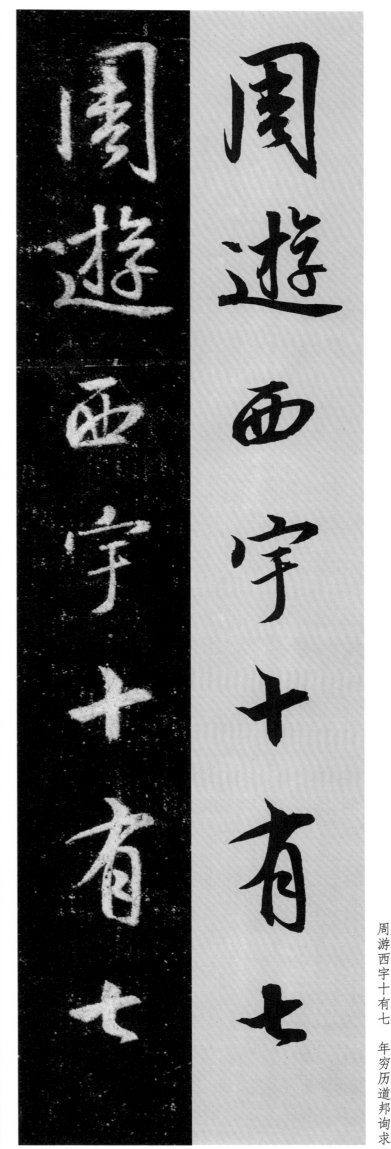

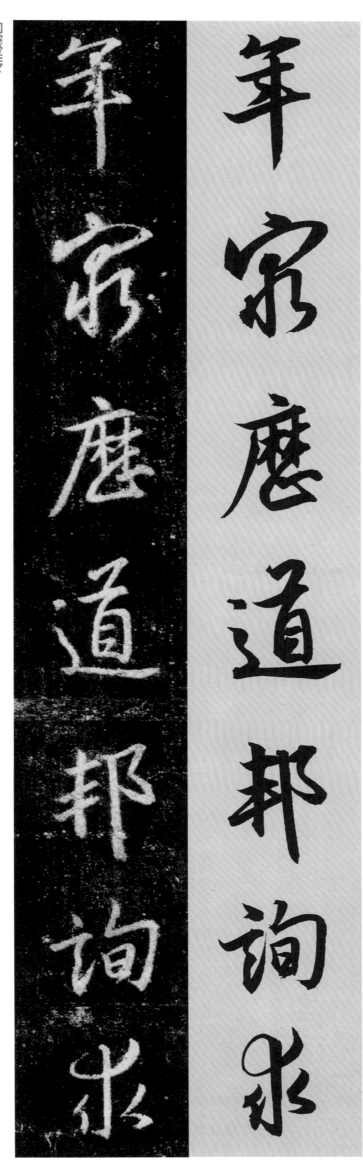

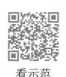
看示范

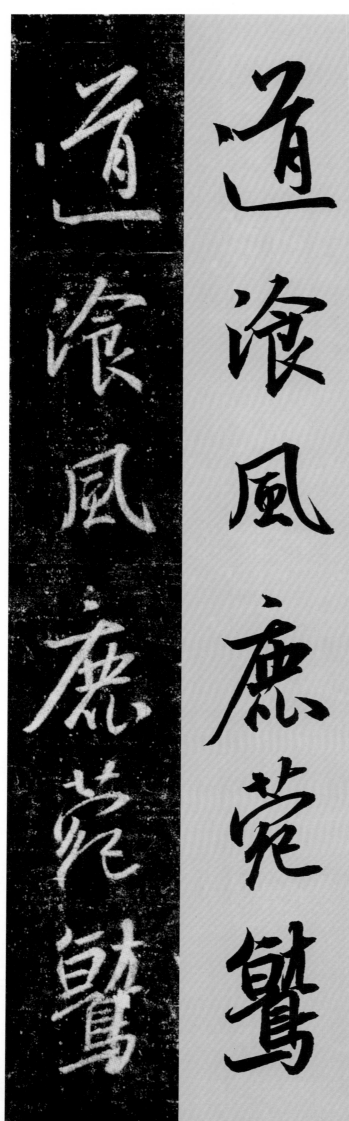

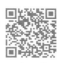

峰瞻奇仰异承 至言于先圣受真

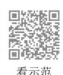

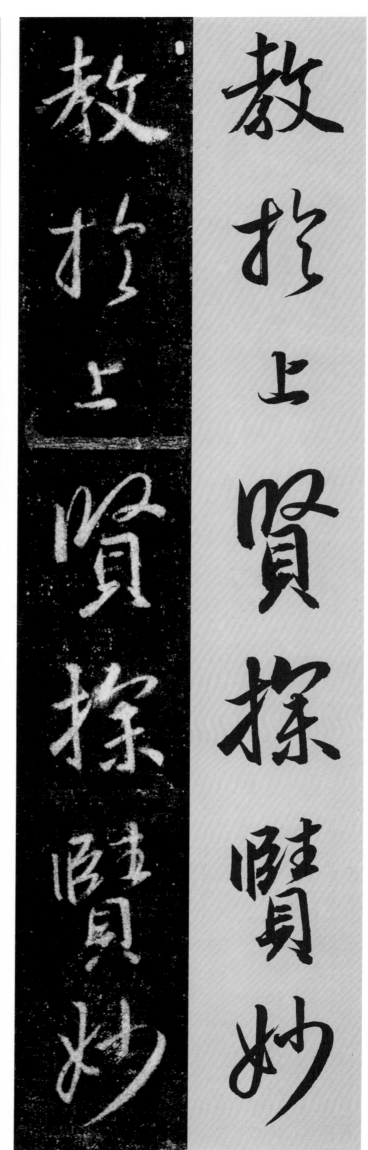

教于上贤探赜妙　门精穷奥业一乘

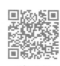
看示范

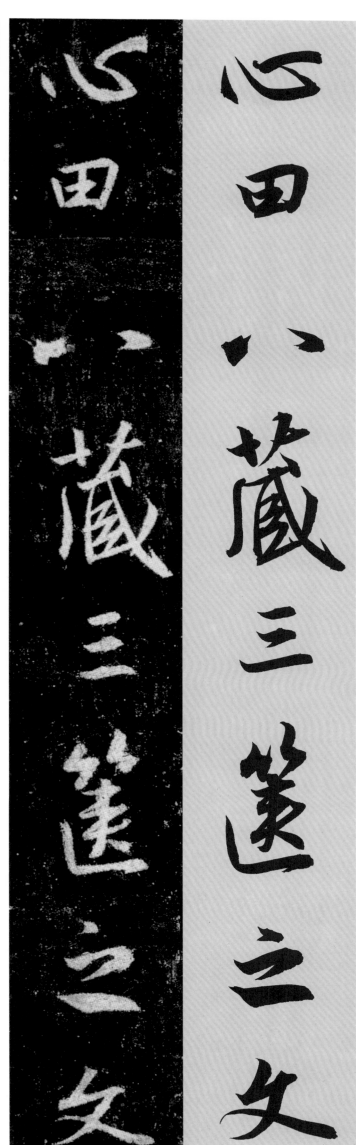

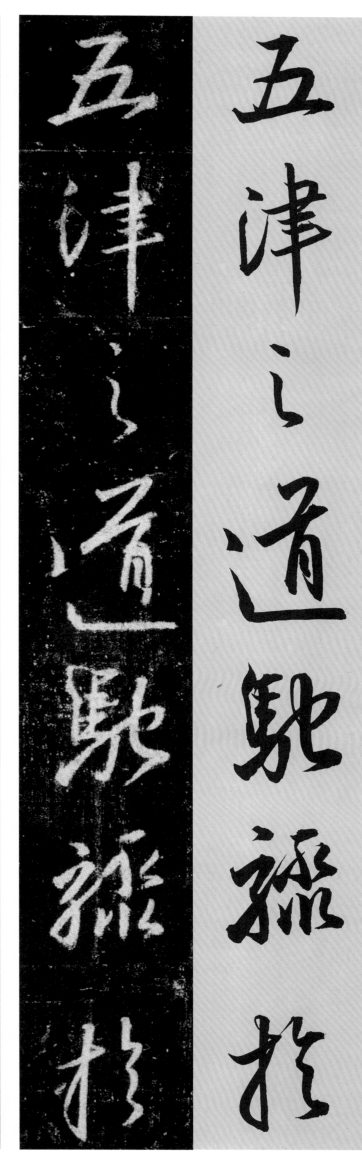

五律之道驰骤于　心田八藏三箧之文

〇五三

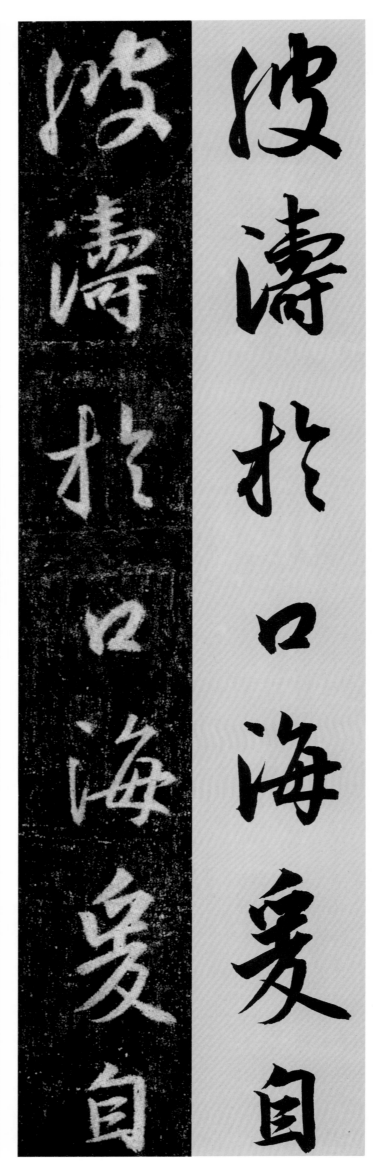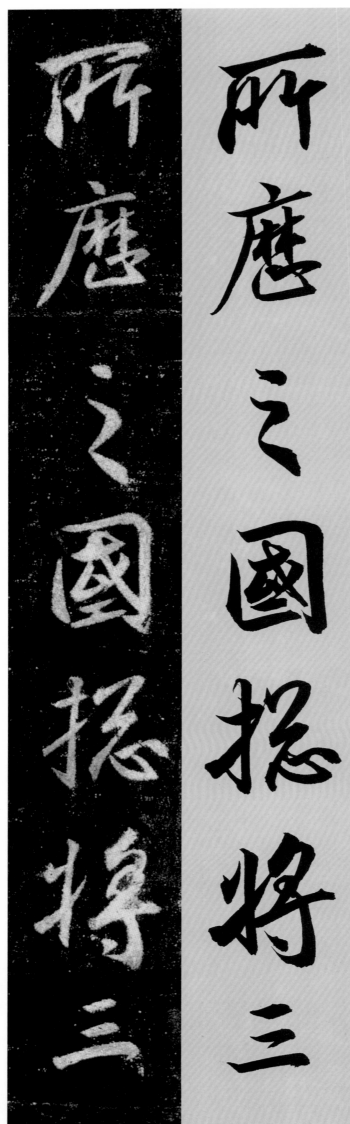

波涛干口海爱自　所历之国总将三

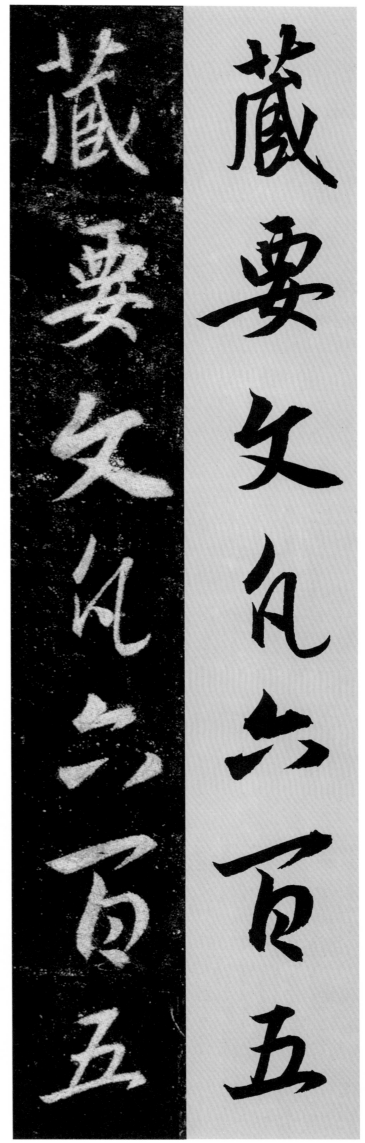

藏要文凡六百五

十七部譯布中夏

藏要文凡六百五

十七部譯布中夏

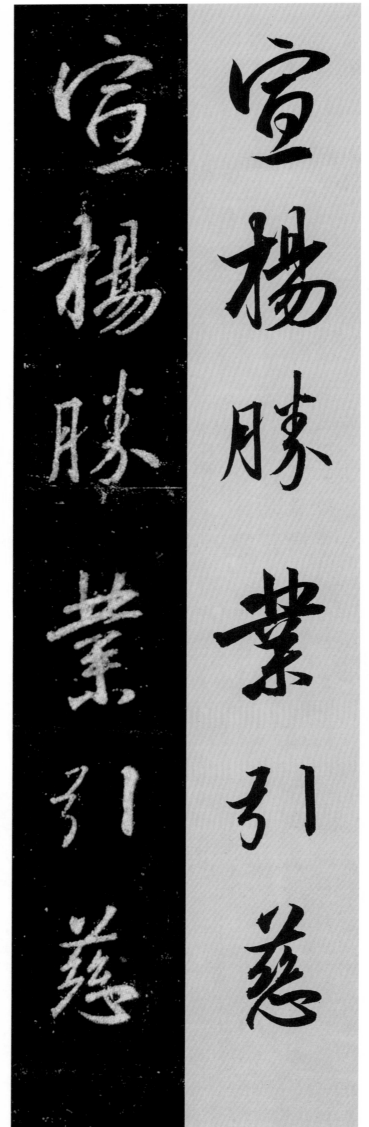

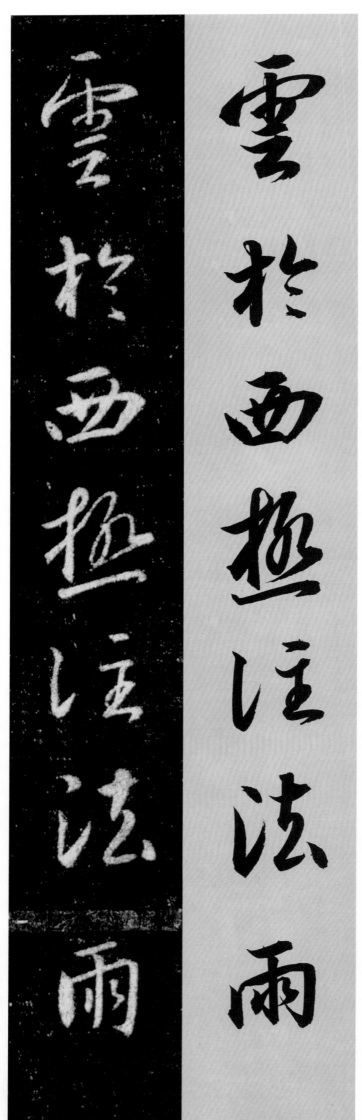

宣扬胜业引慈　云于西极注法雨

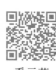

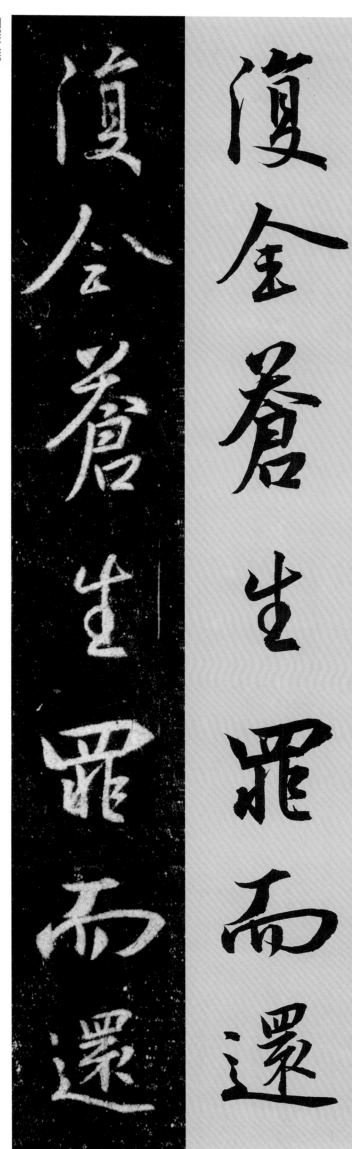

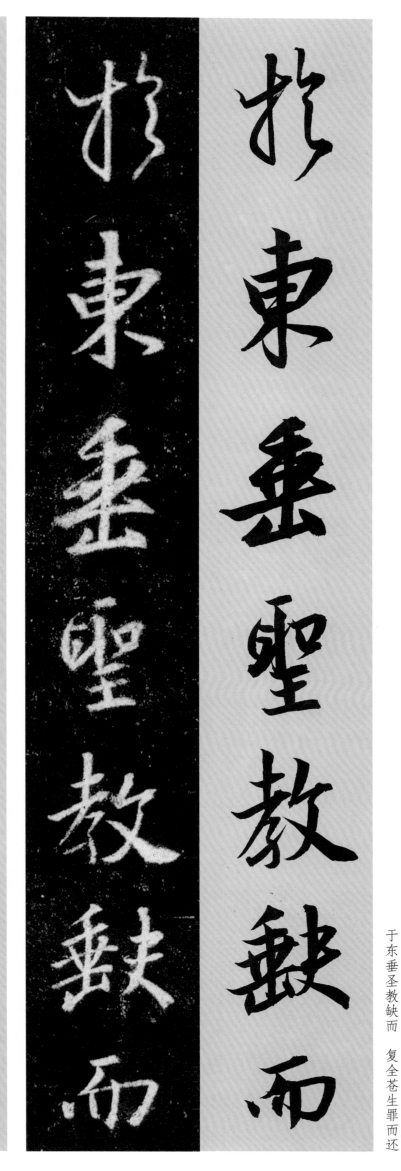

于东垂圣教缺而 复全苍生罪而还

看示范

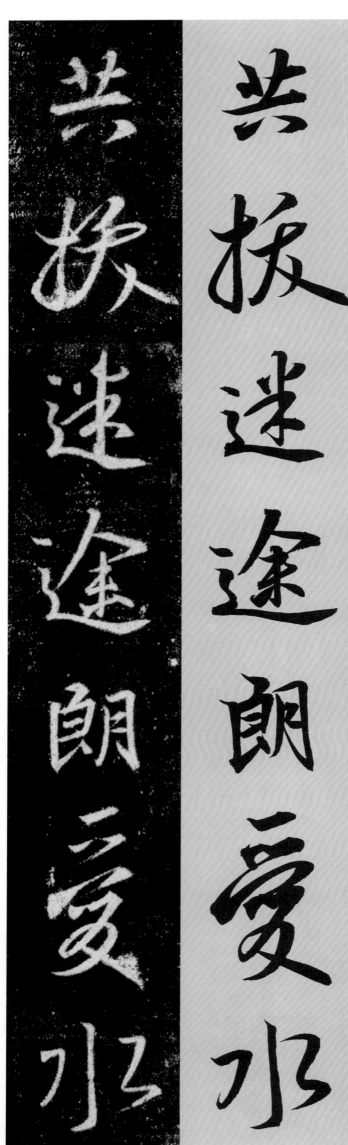

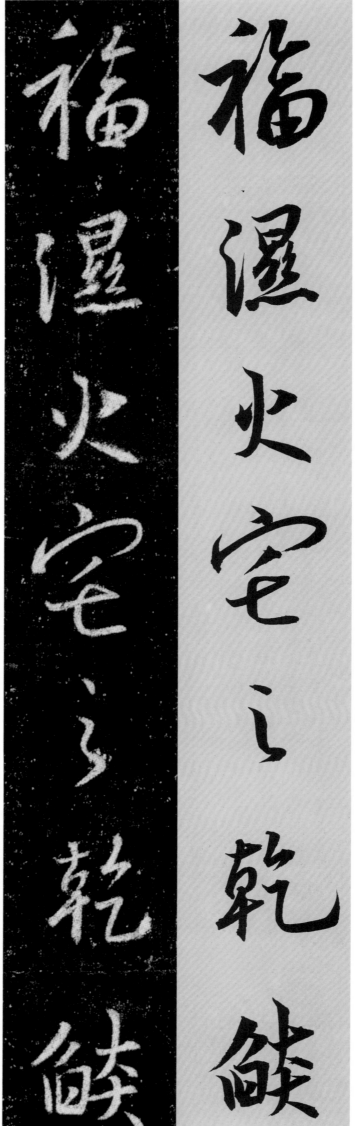

福湿火宅之干焰　共拔迷途朗爱水

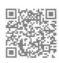

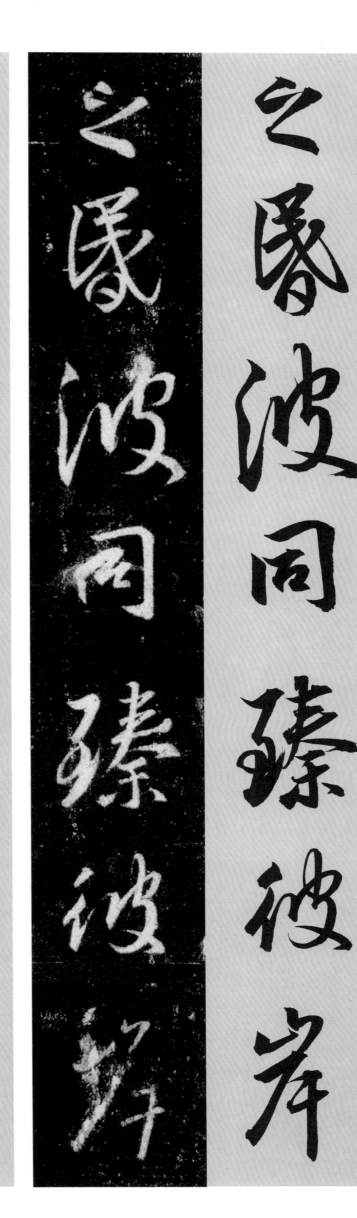

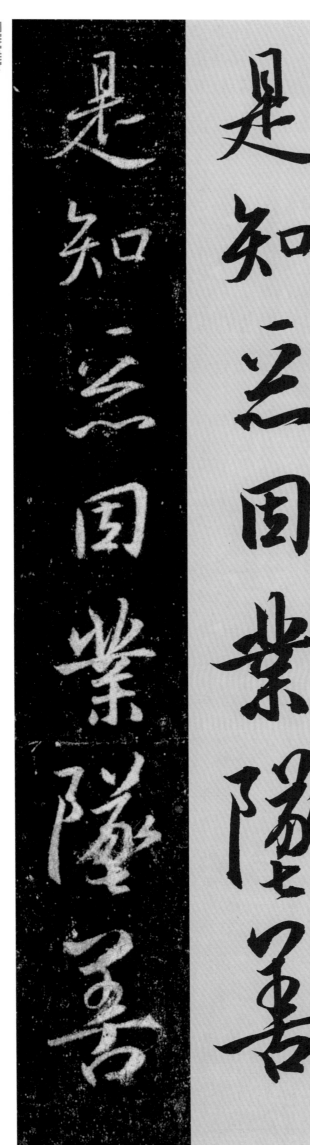

之昏波同臻彼岸　是知恶因业坠善

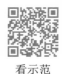

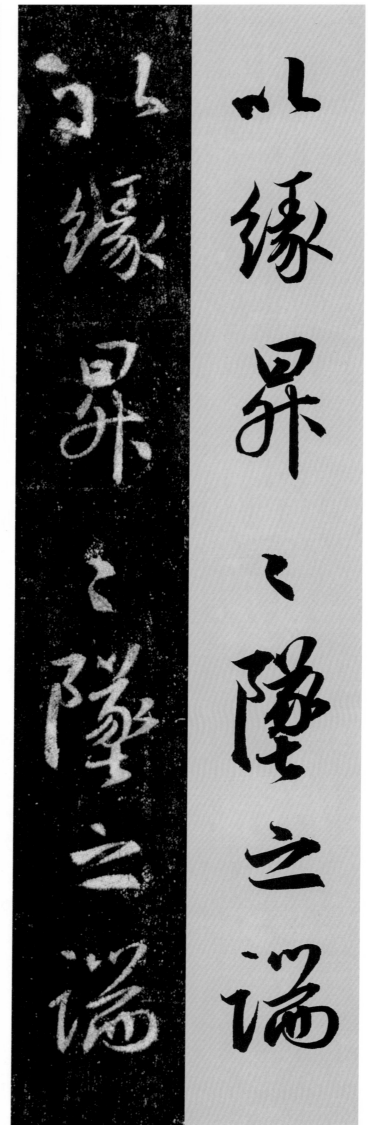

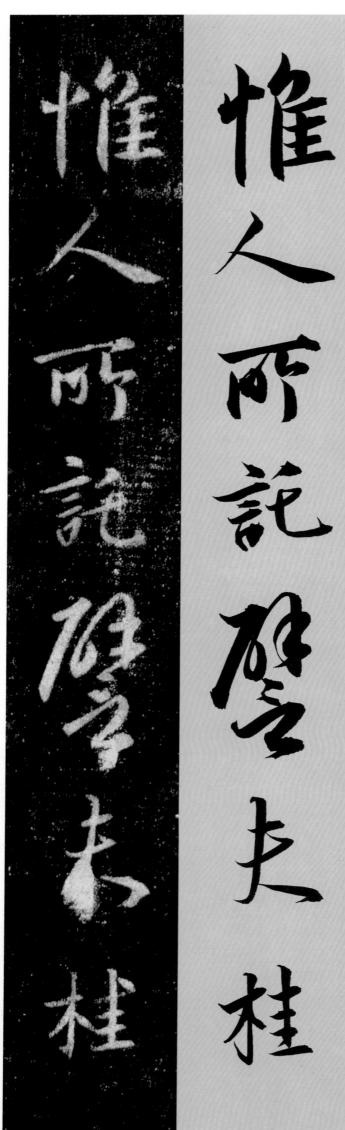

以缘升升坠之端　惟人所托譬夫桂

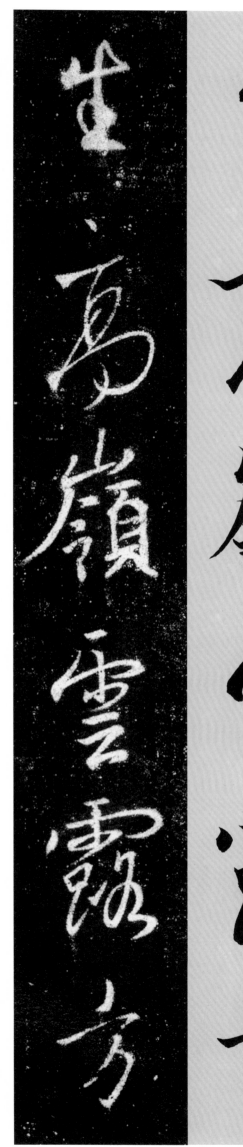

生高岭云露方　得�莲出渌

生高岭云露方　得渌其花莲出渌

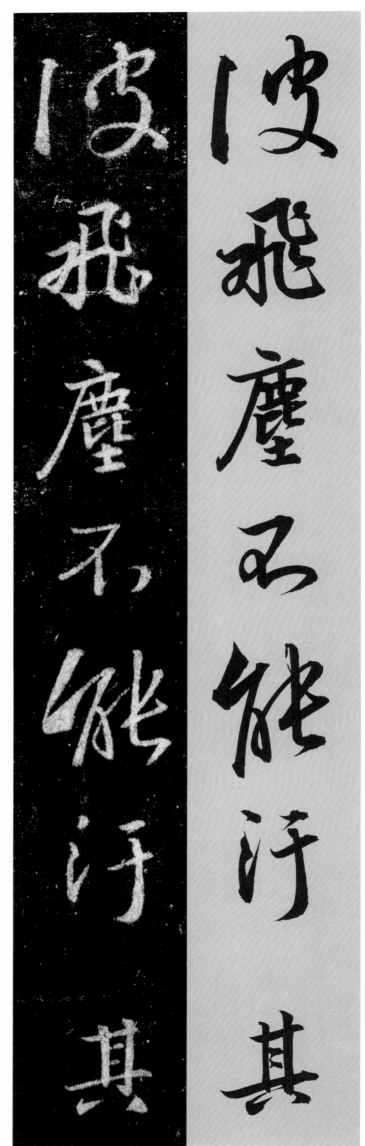

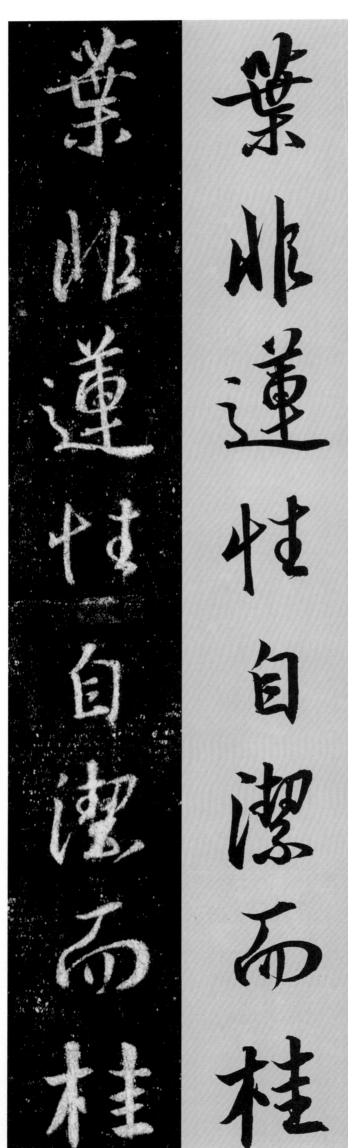

波飞尘不能污其　叶非莲性自洁而桂

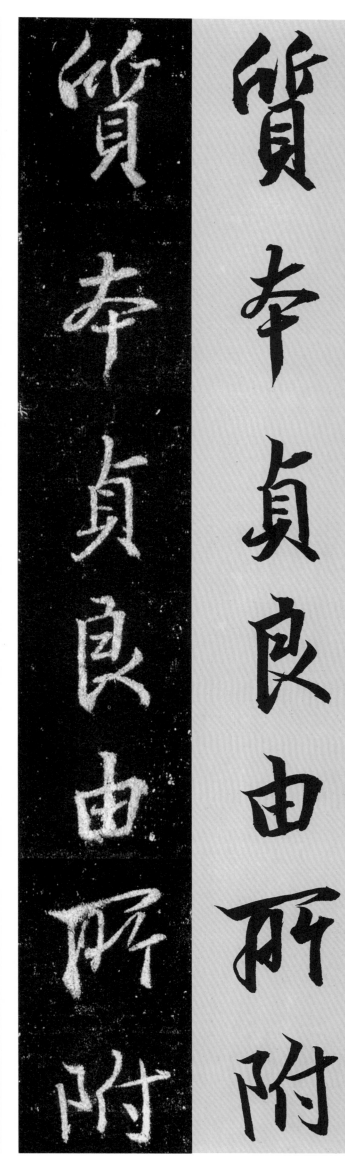

质本贞良由所附　者高则微物不能

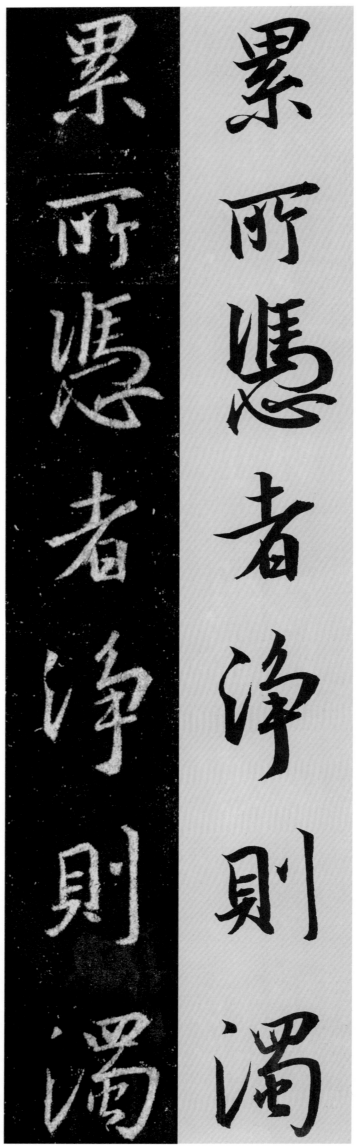

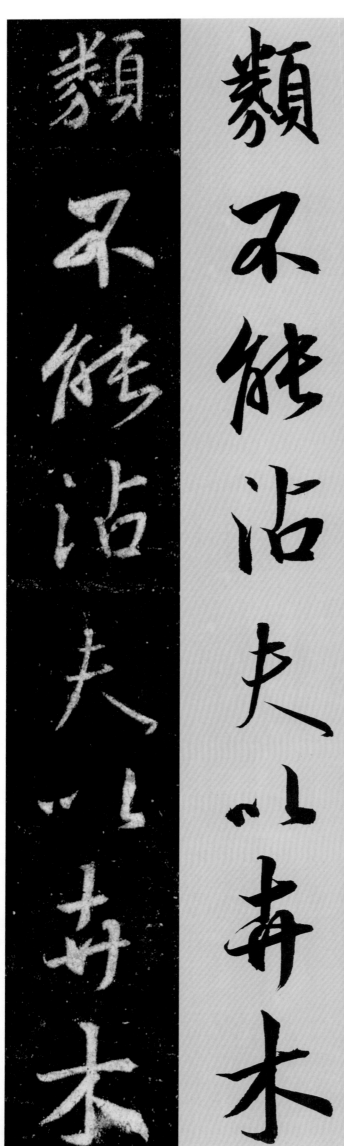

无知犹资善而成　善况乎人伦有识

无知犹资善而成　善况乎人伦有识

善况乎人伦有识

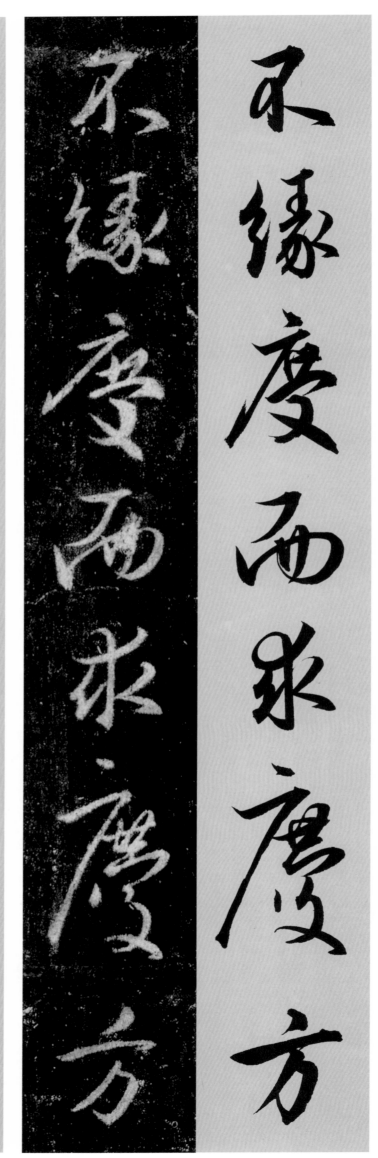

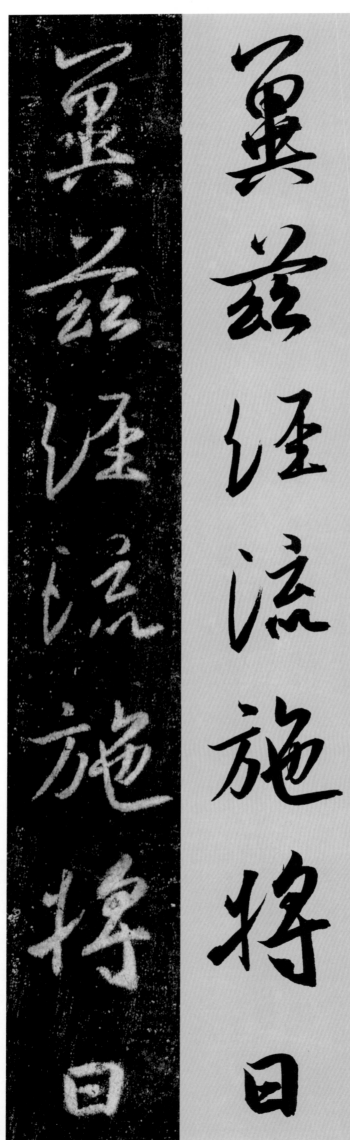

不缘庆而求庆方 冀兹经流施将日

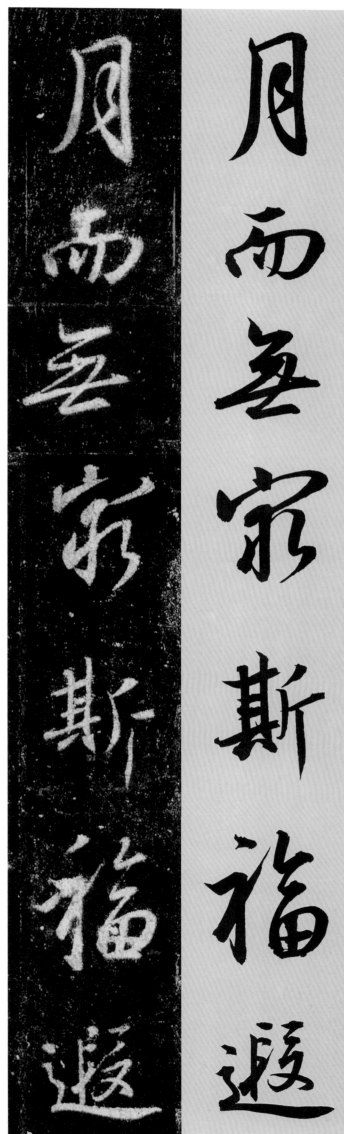

看示范

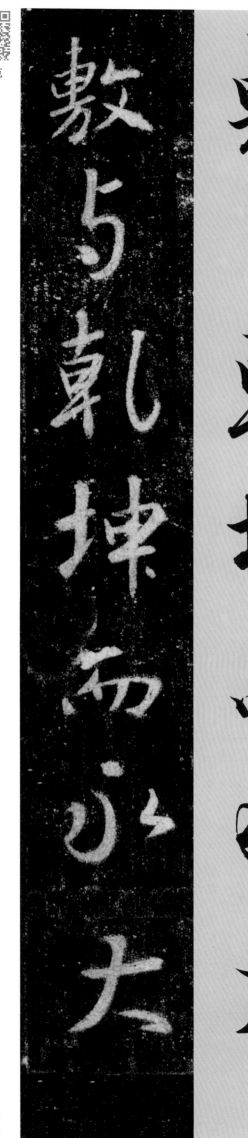 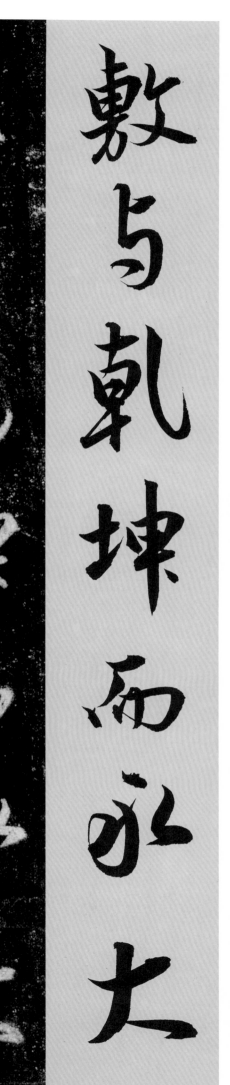

月而无穷斯福遐 敷与乾坤而永大

朕才谢珪璋言

惭博达至于内典

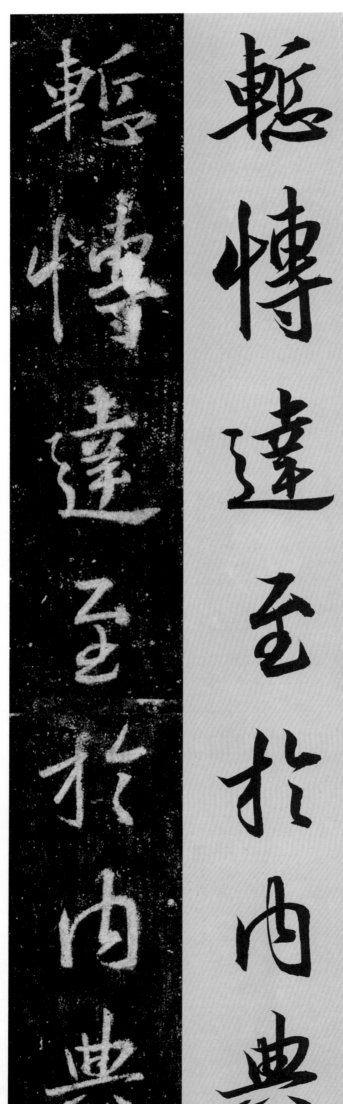

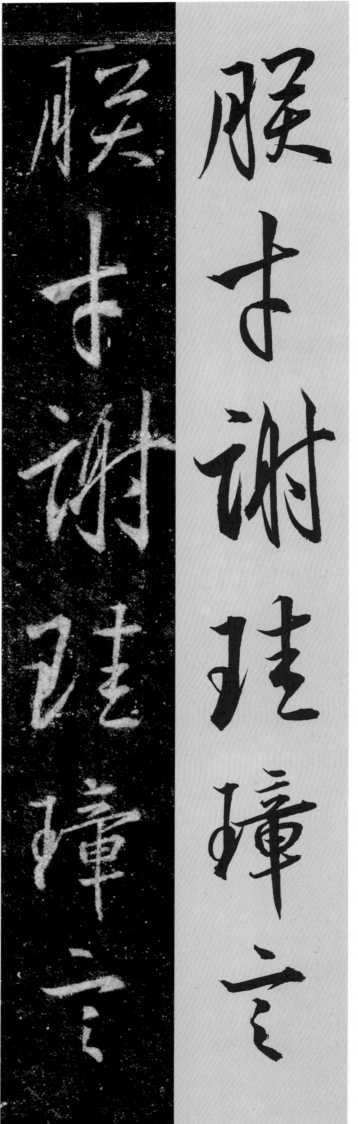

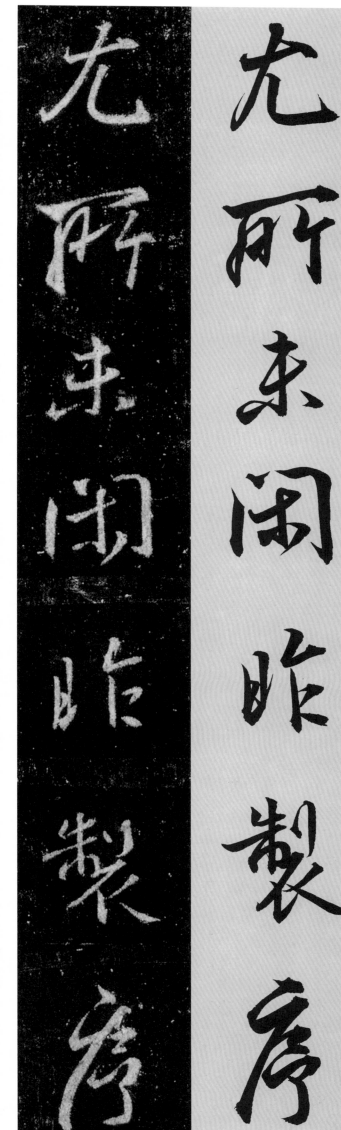

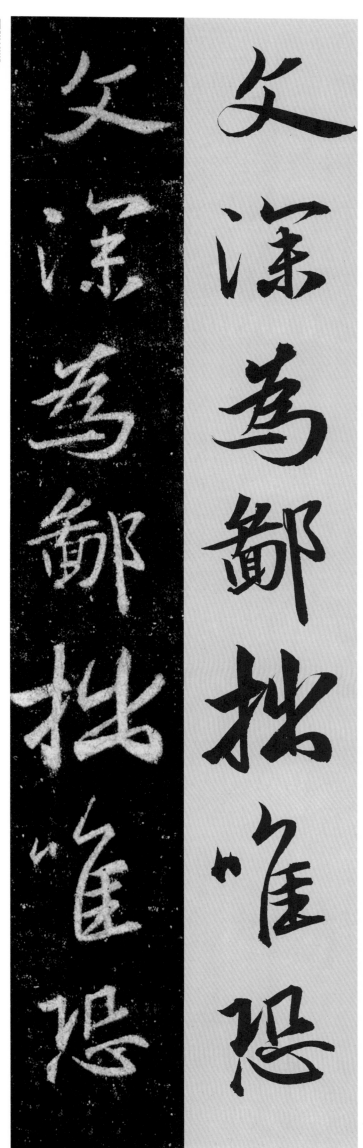

尤所未闲昨制序　文深为鄙拙唯恐

看示范

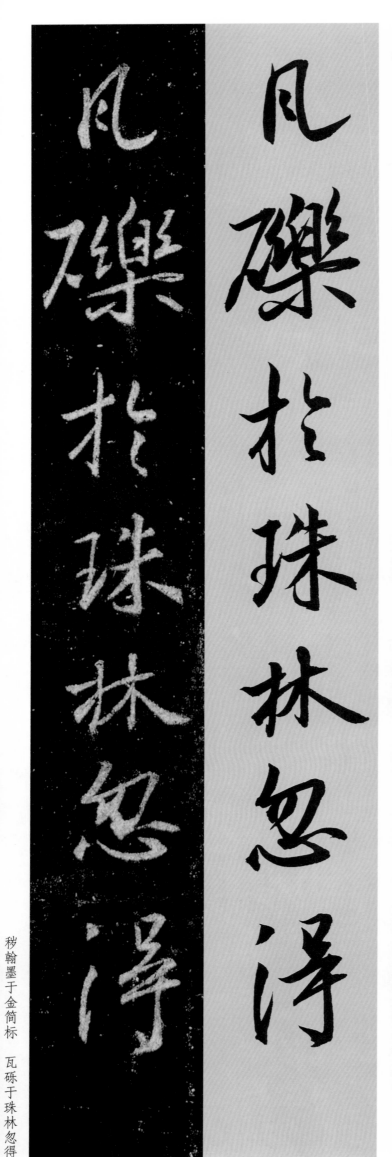

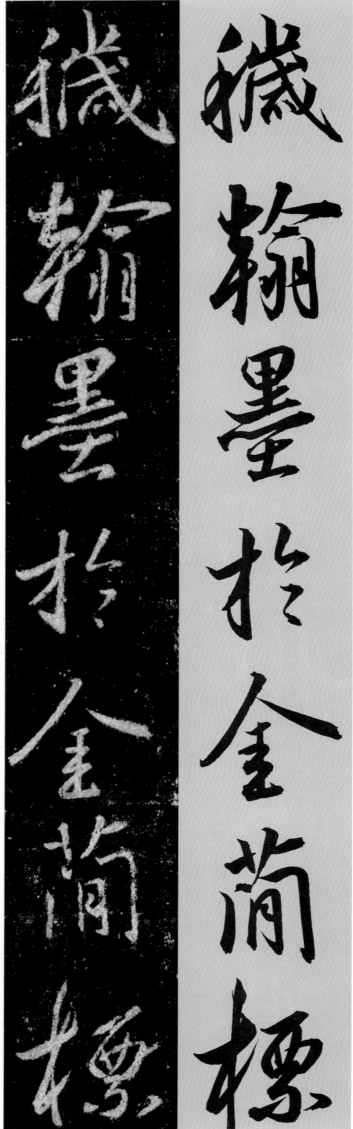

秽翰墨于金简标　瓦砾于珠林忽得

○七○

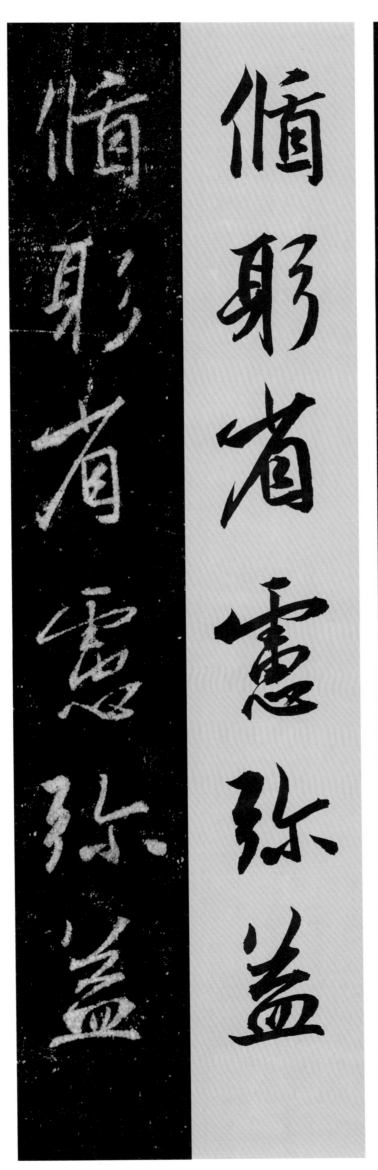

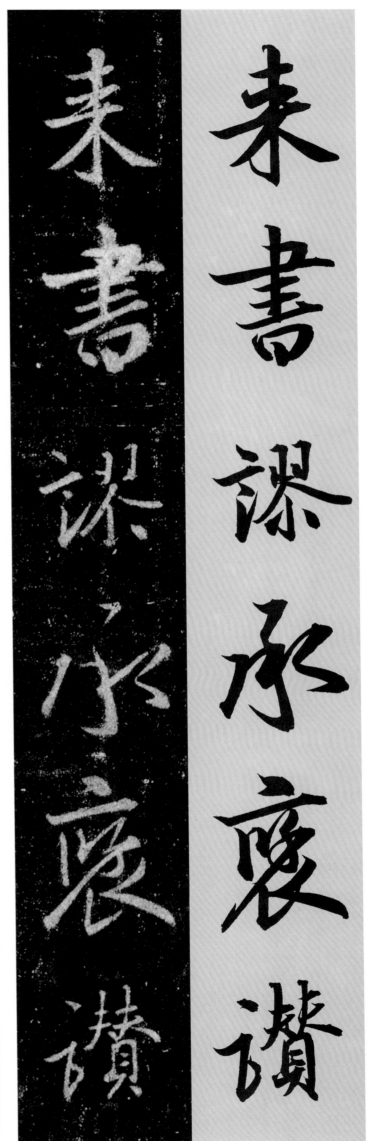

来书谬承褒赞　循躬省虑弥益

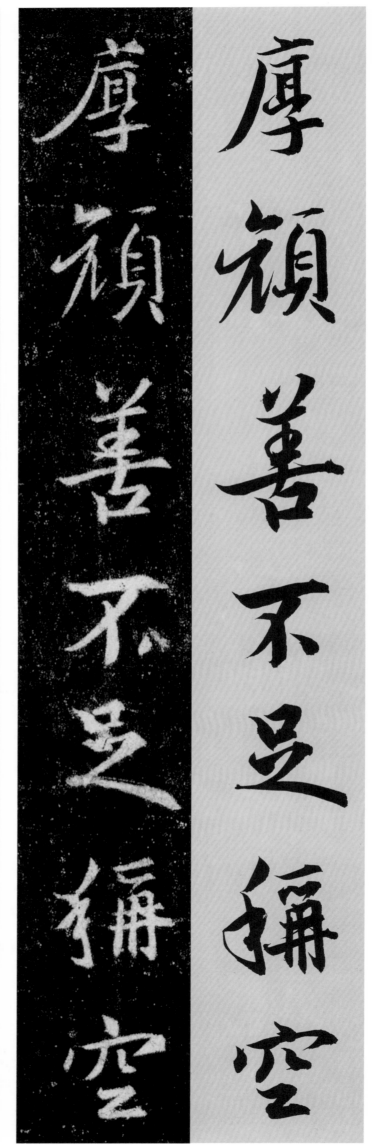

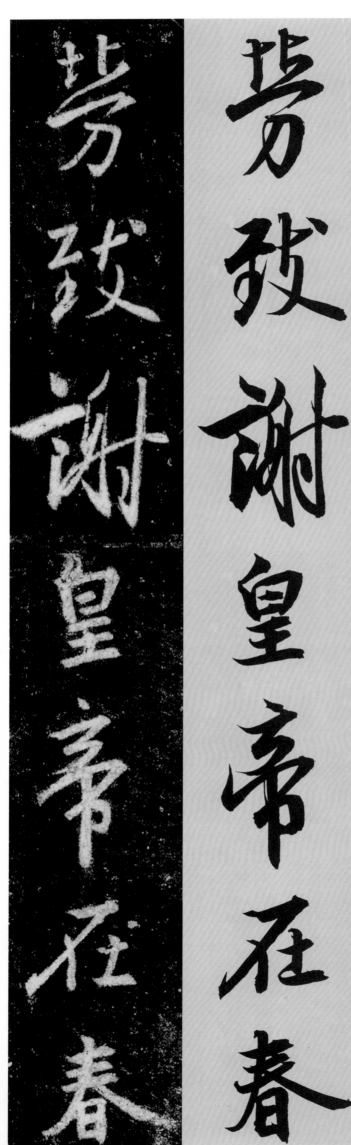

厚颜善不足称空　劳致谢皇帝在春

看示范

夫顯揚正教非智

宮述三藏聖記

○七三

宮述三藏圣记 夫显扬正教非智

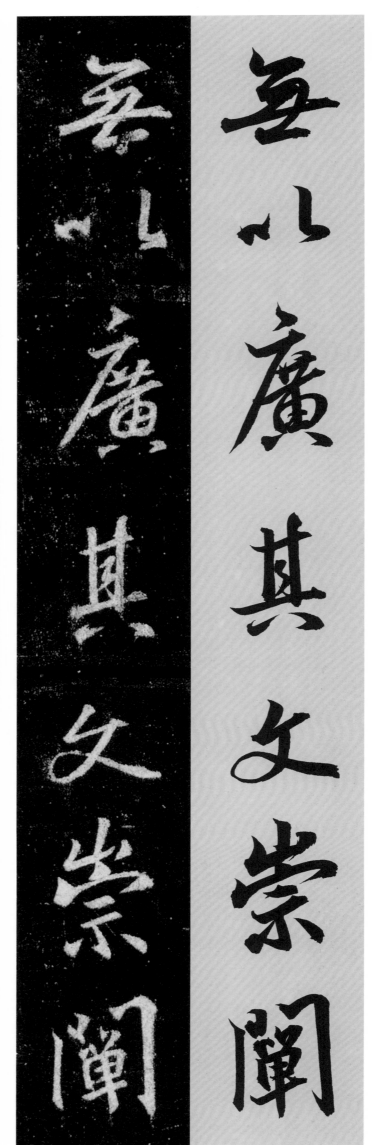

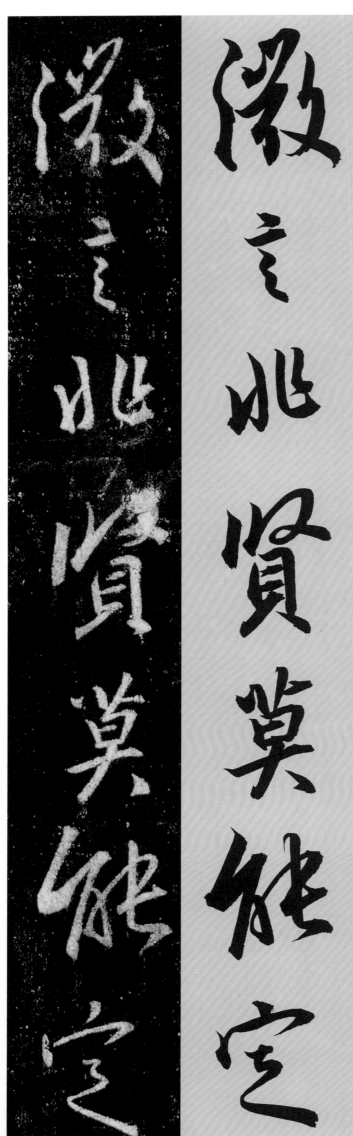

无以广其文崇阐 微言非贤莫能定

其旨盖真如聖教

者诸法之玄宗眾

其旨盖真如圣教　者诸法之玄宗众

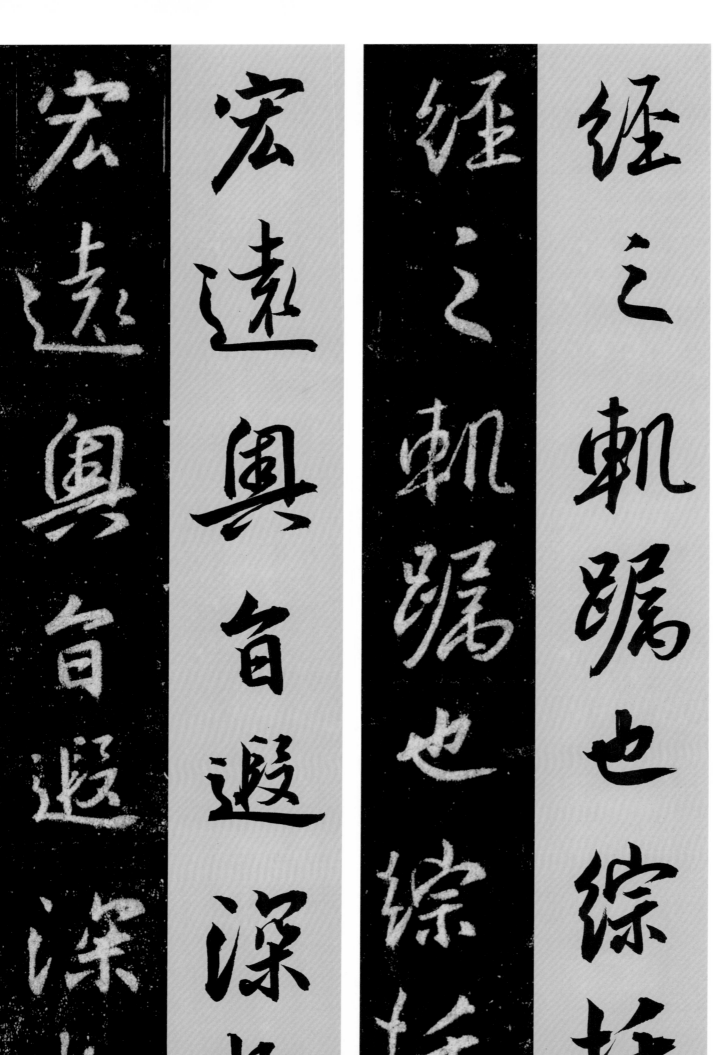

经之轨躅也综括　宏远奥旨退深极

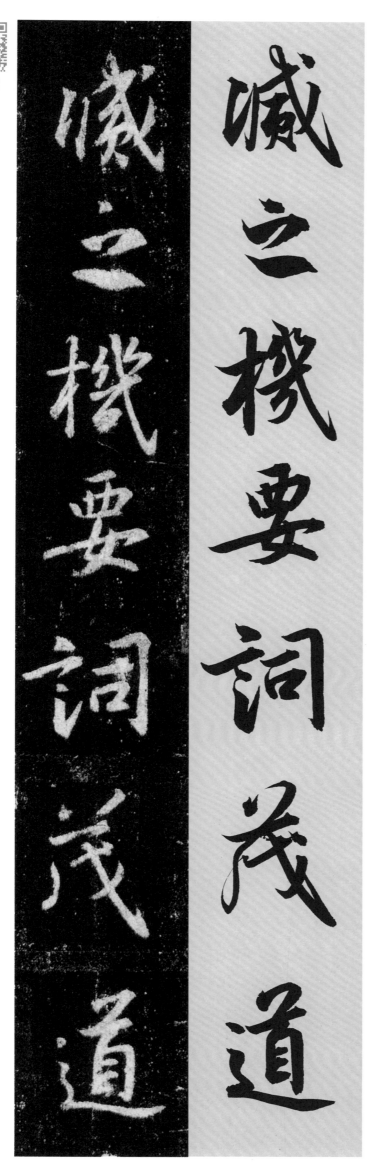

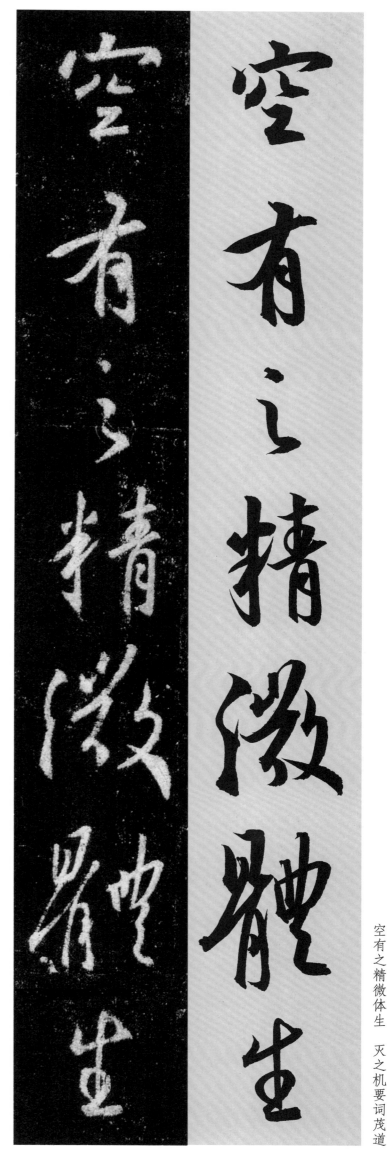

空有之精微体生
灭之机要词茂道

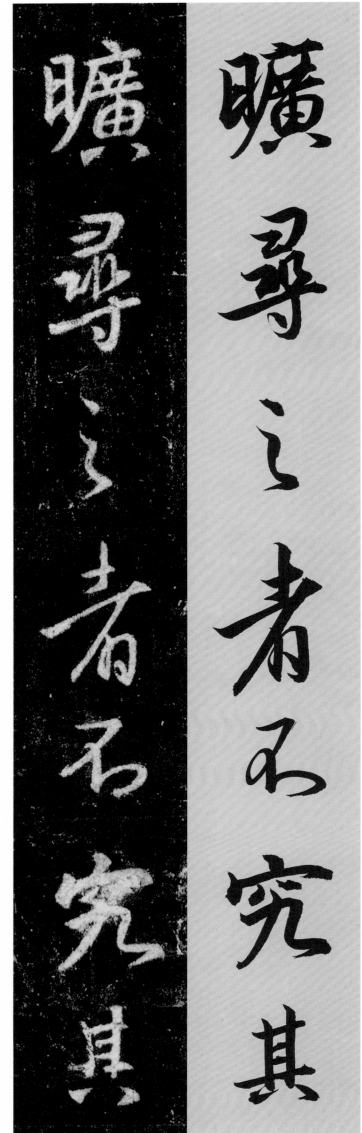

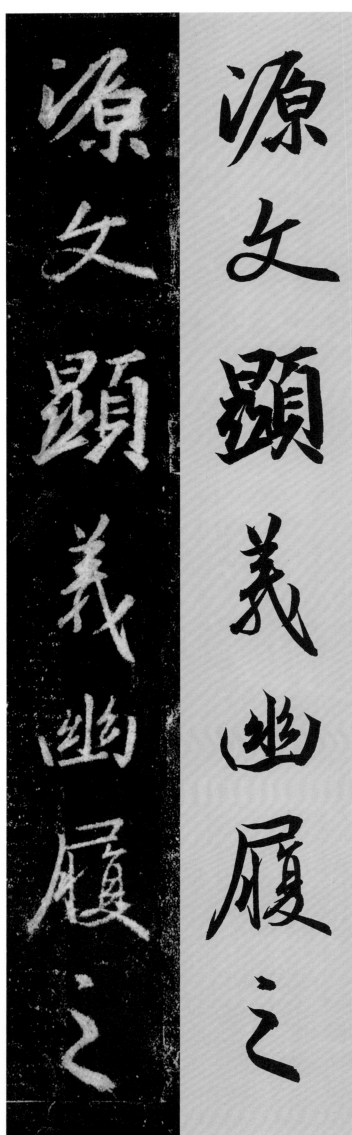

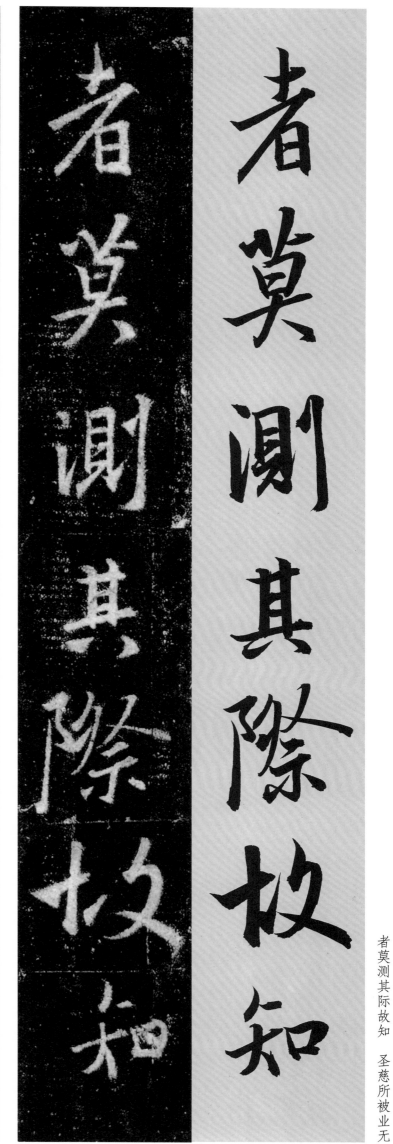

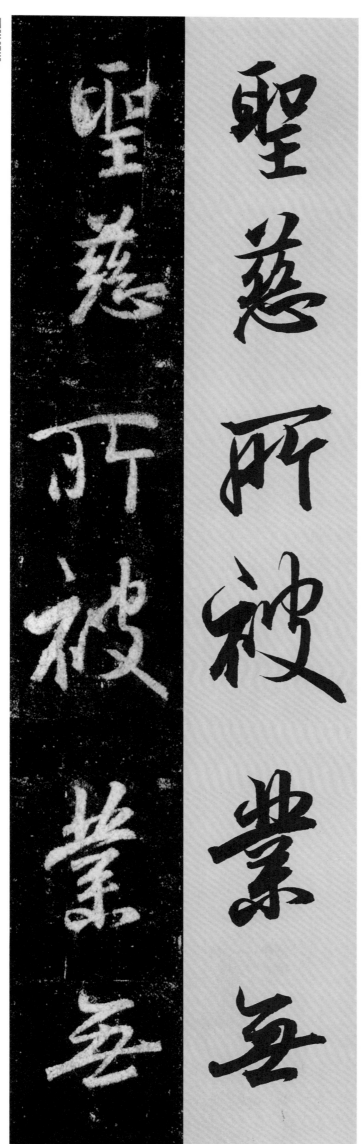

者莫测其际故知　圣慈所被业无

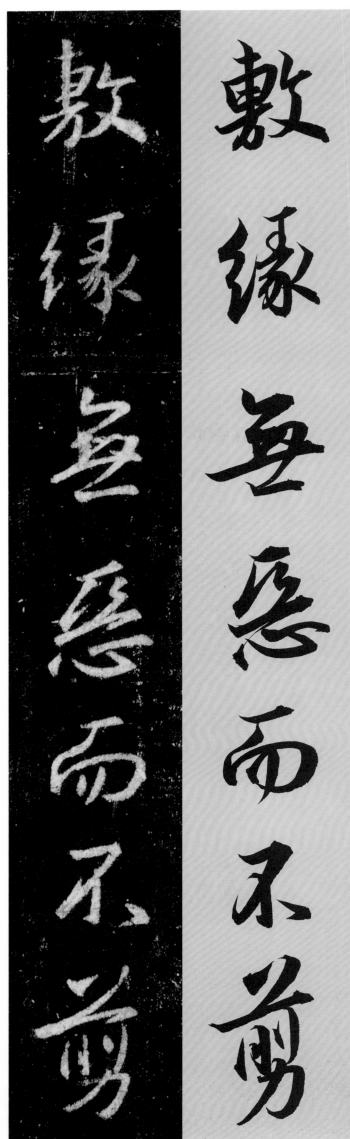
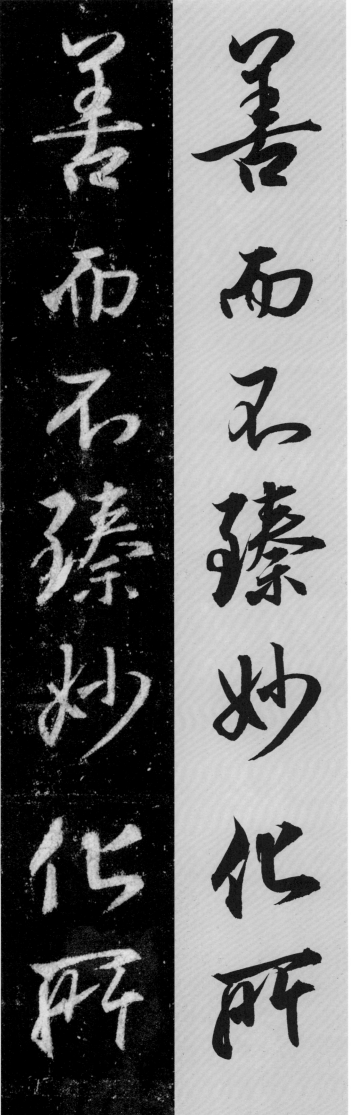

善而不臻妙化所

敷缘无恶而不剪

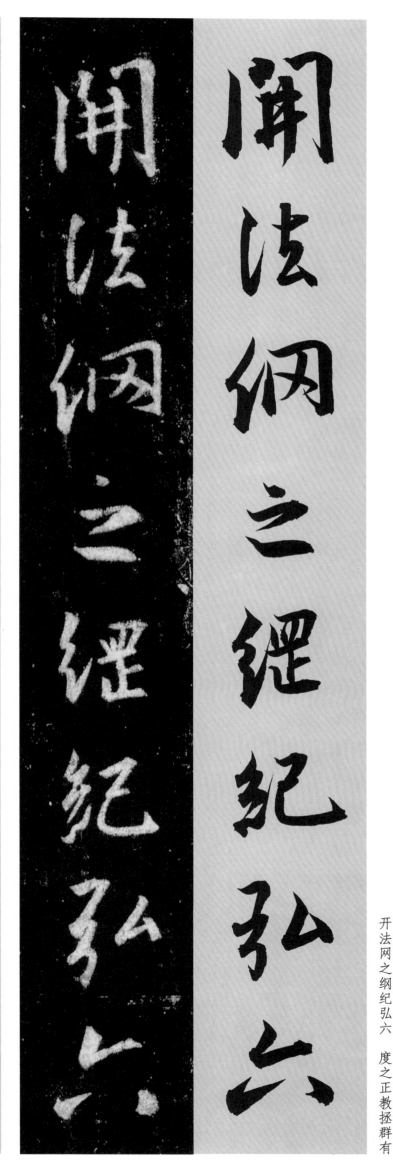

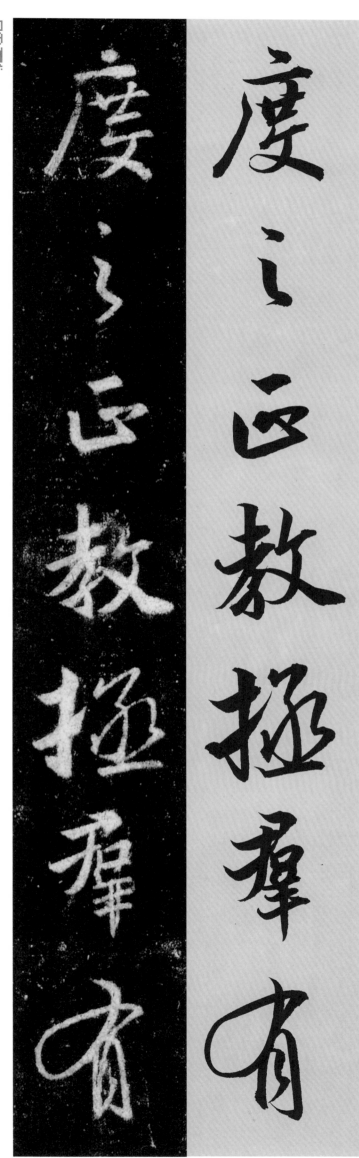

看示范

开法网之纲纪弘六 度之正教拯群有

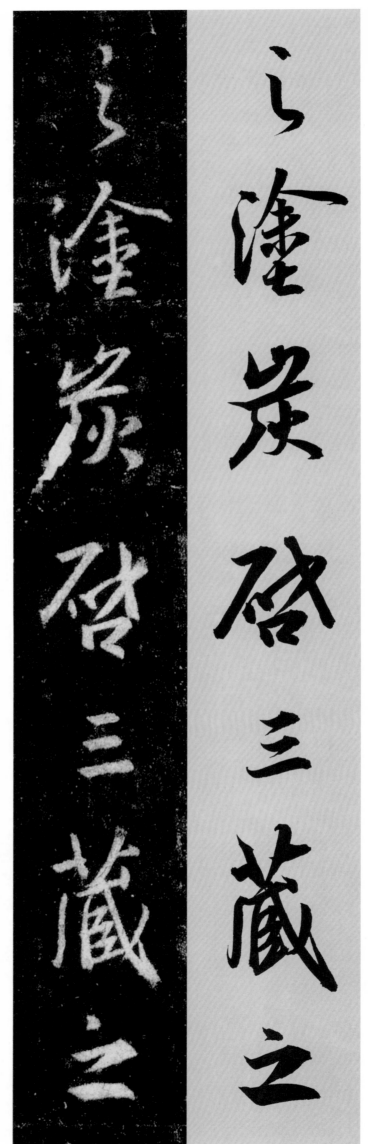

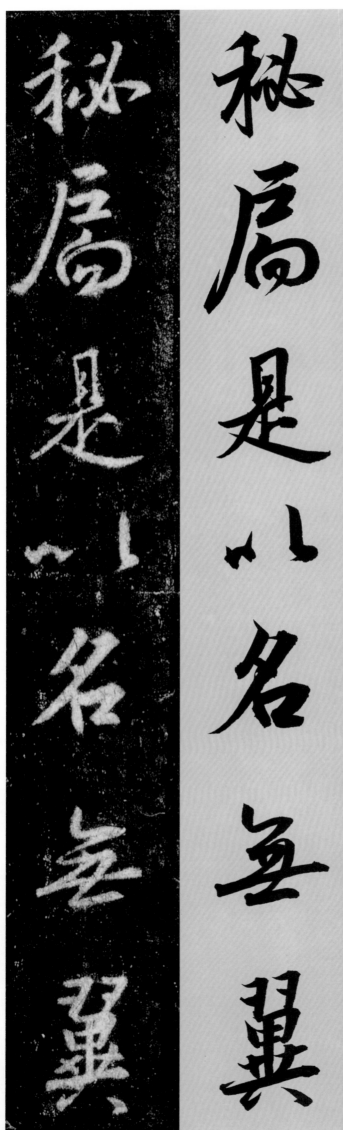

之涂炭启三藏之　秘扃是以名无翼

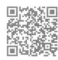

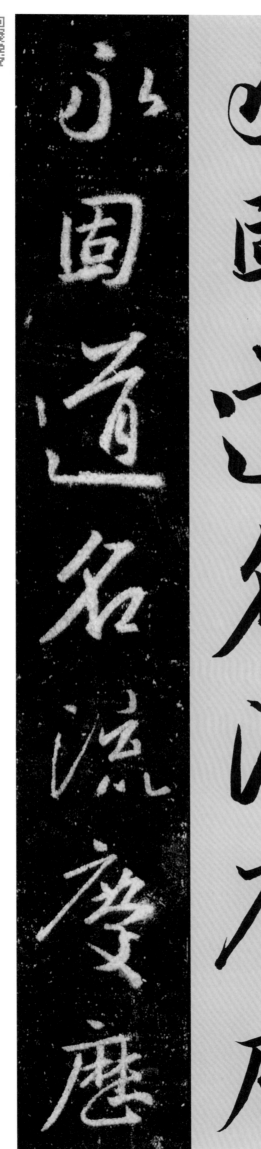

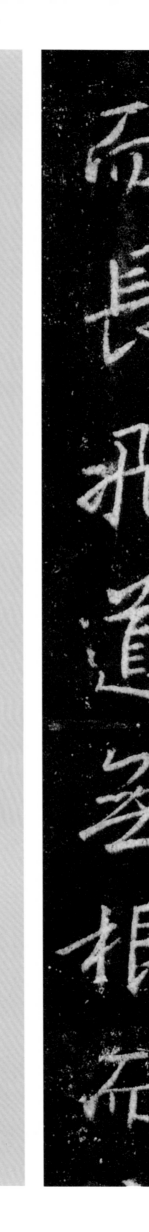

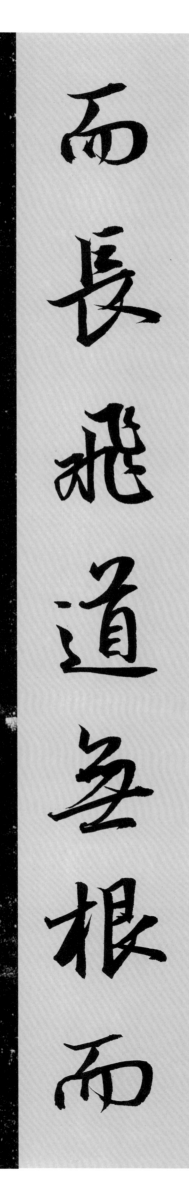

看示范

而长飞道无根而　永固道名流庆历

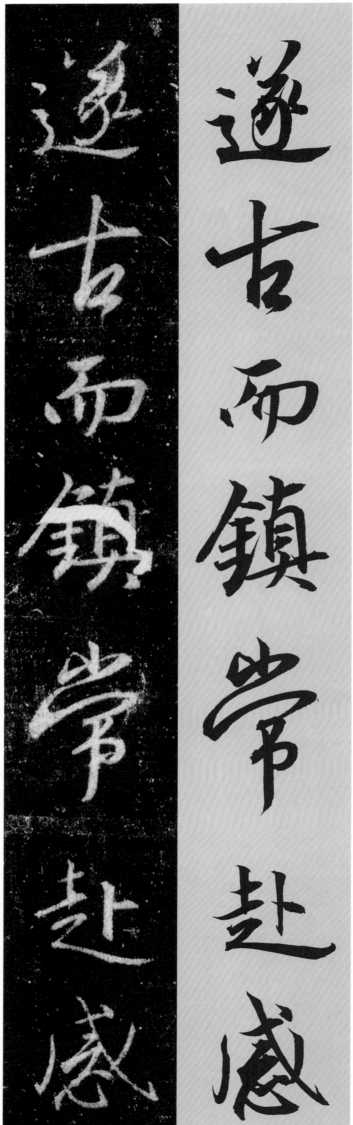

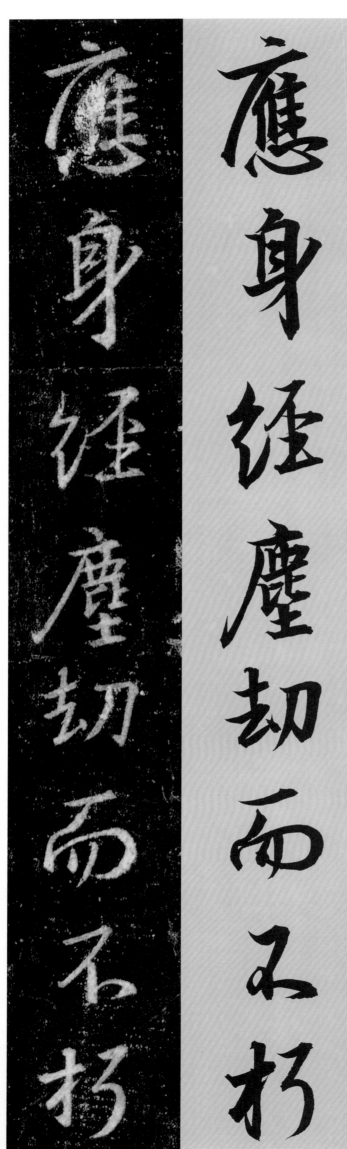

遂古而镇常赴感　应身经尘劫而不朽

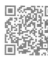

看示范

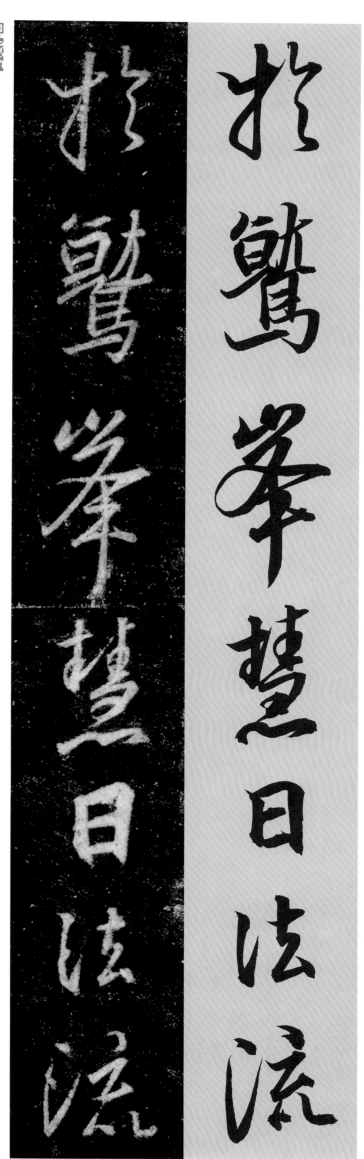

晨鍾夕梵交二音 于鷲峰慧日法流

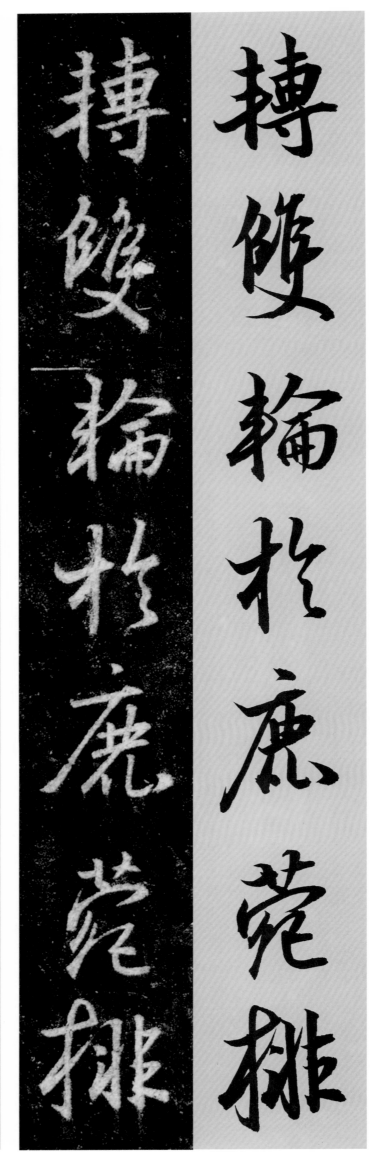

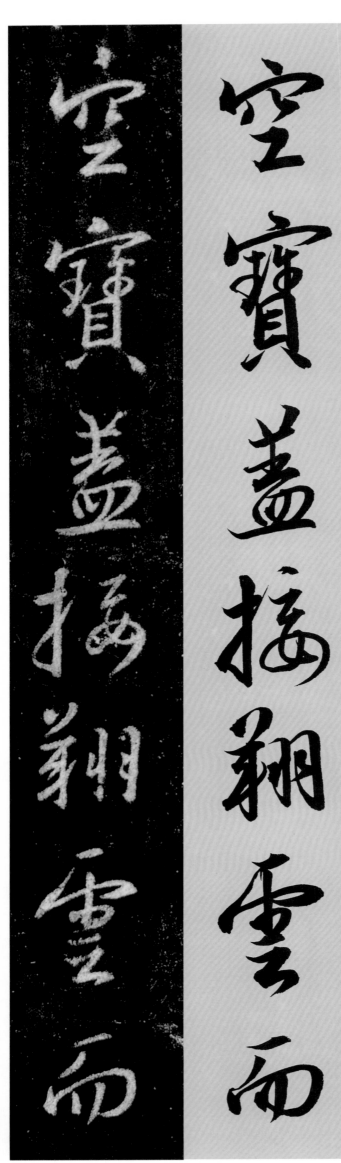

转双轮于鹿菀排 空宝盖接翔云而

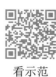

共飞庄野春林与

天花而合彩伏惟

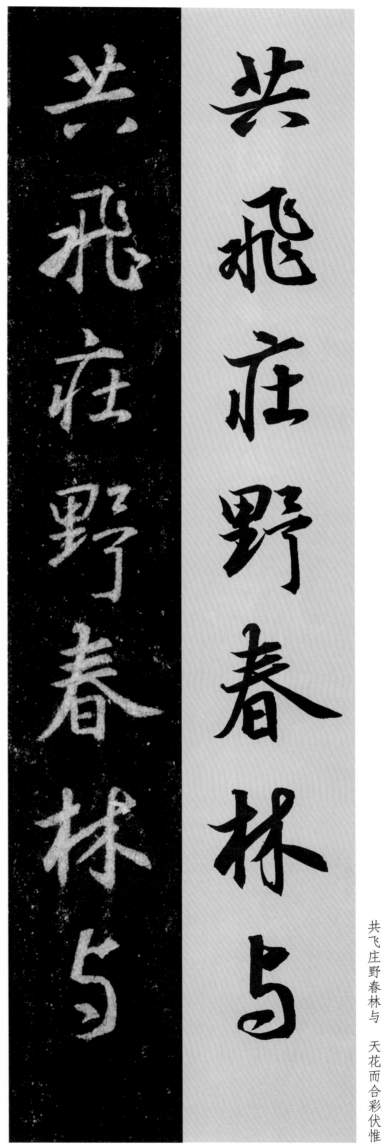

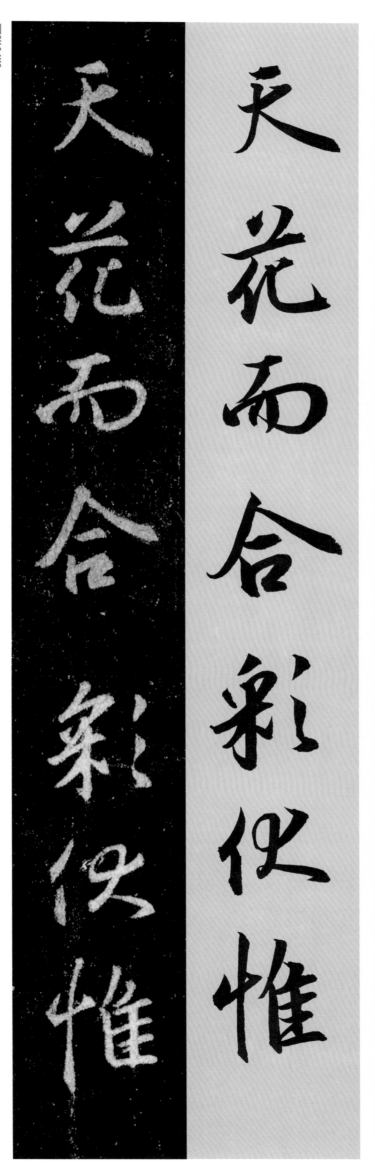

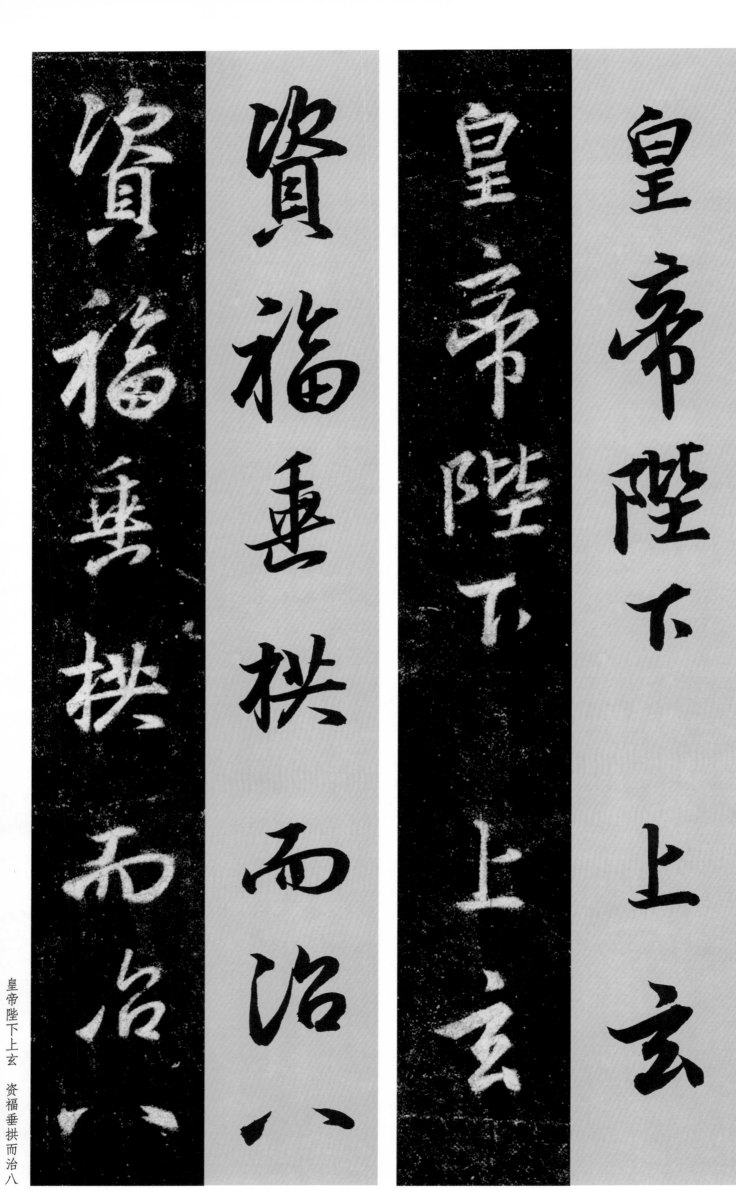

皇帝陛下上玄

资福垂拱而治八

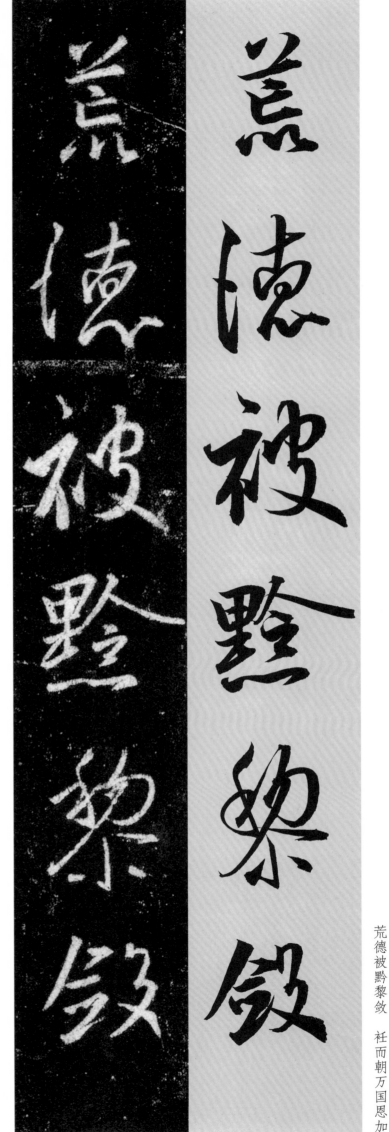

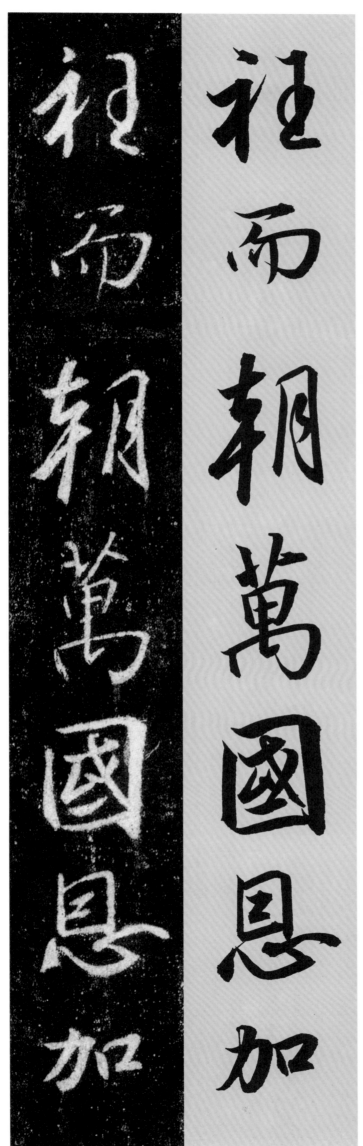

荒德被黔黎敛 祗而朝万国恩加

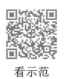

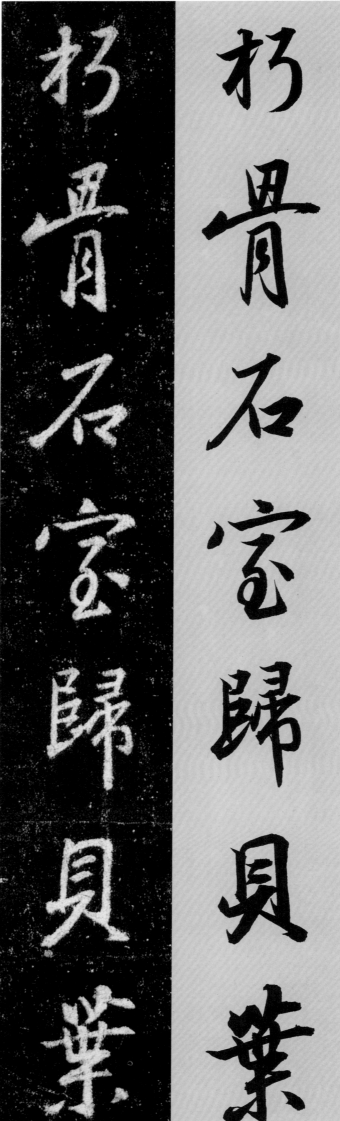

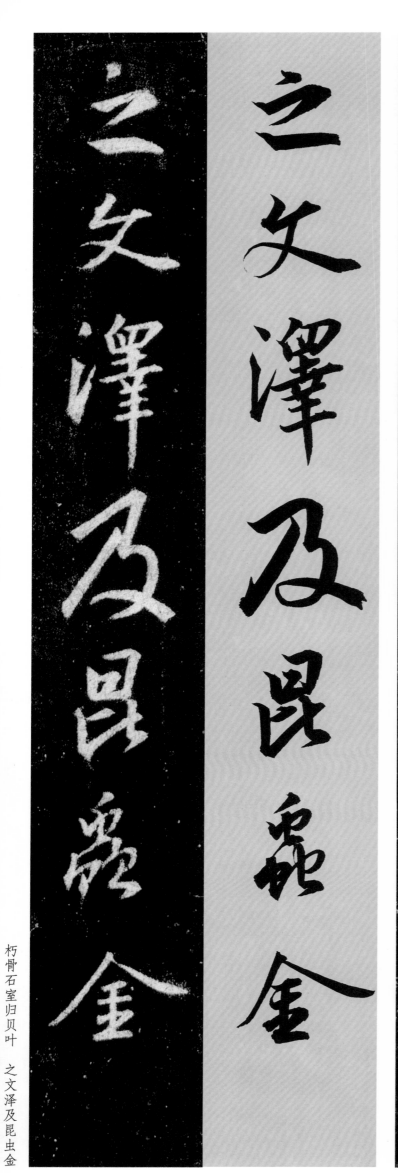

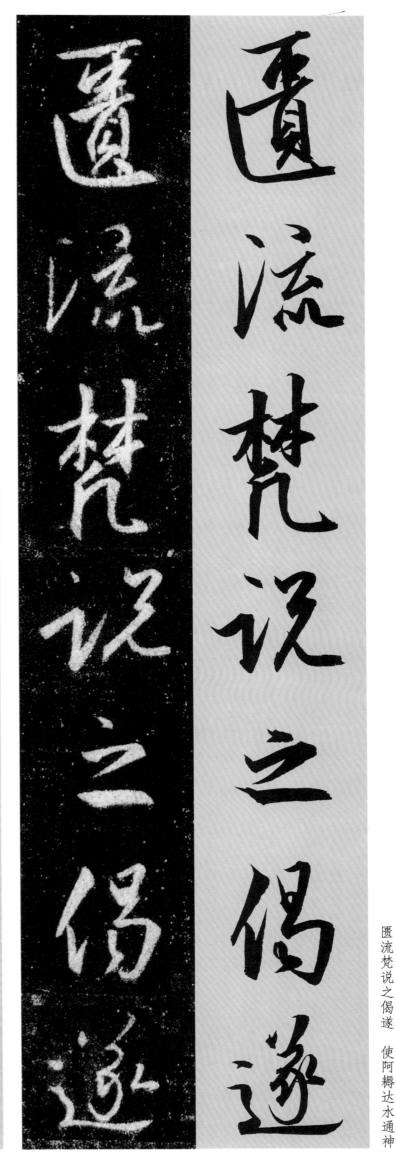

匮流梵说之偈遂 使阿耨达水通神

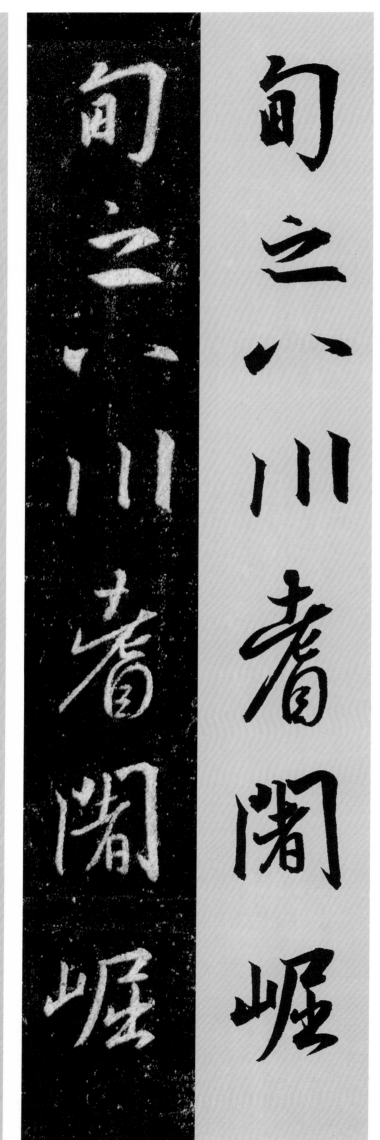

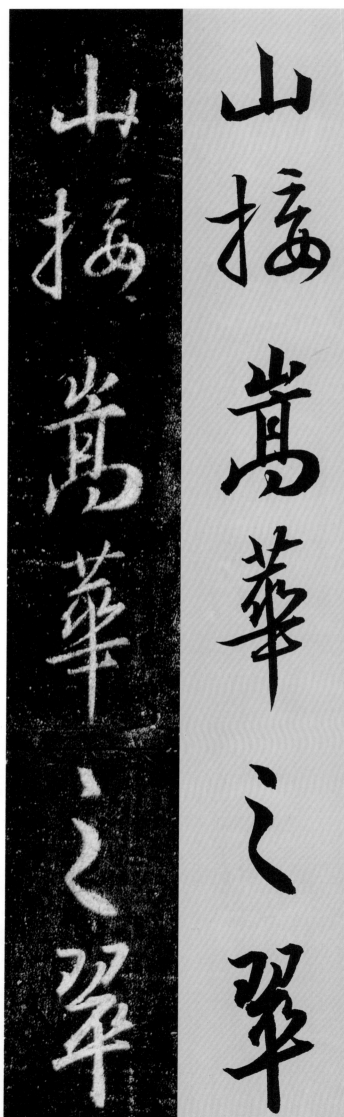

旬之八川耆阖崛

山接嵩华之翠

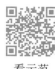

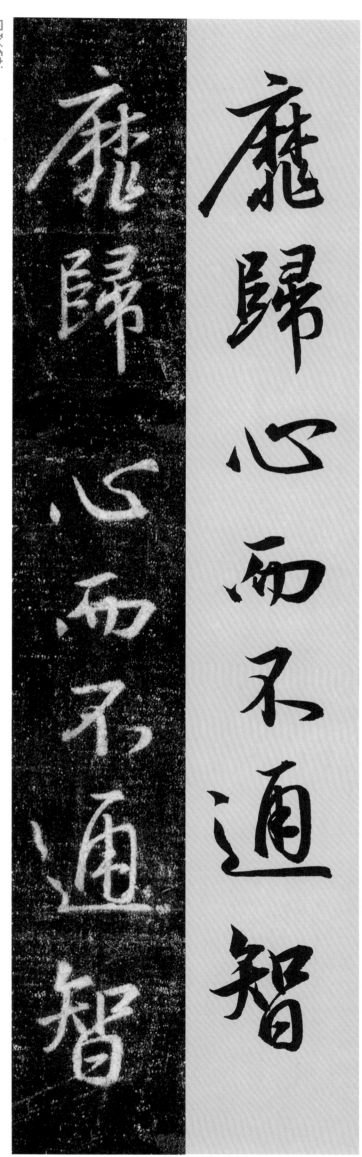

岭窃以法性凝寂 靡归心而不通智

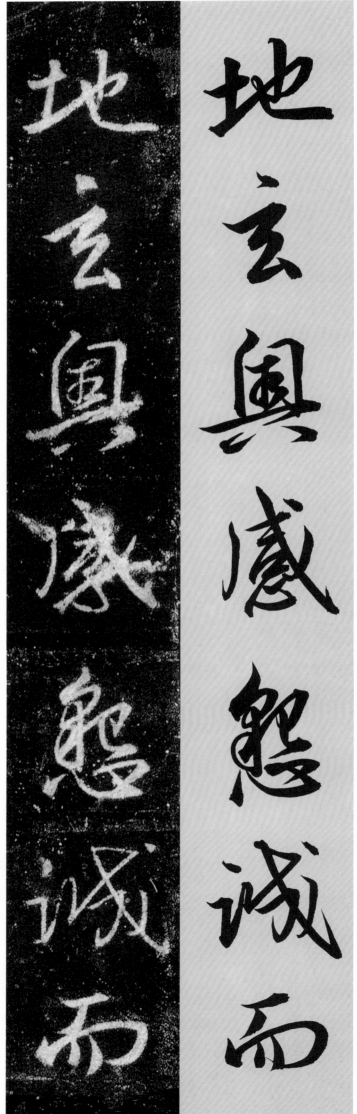
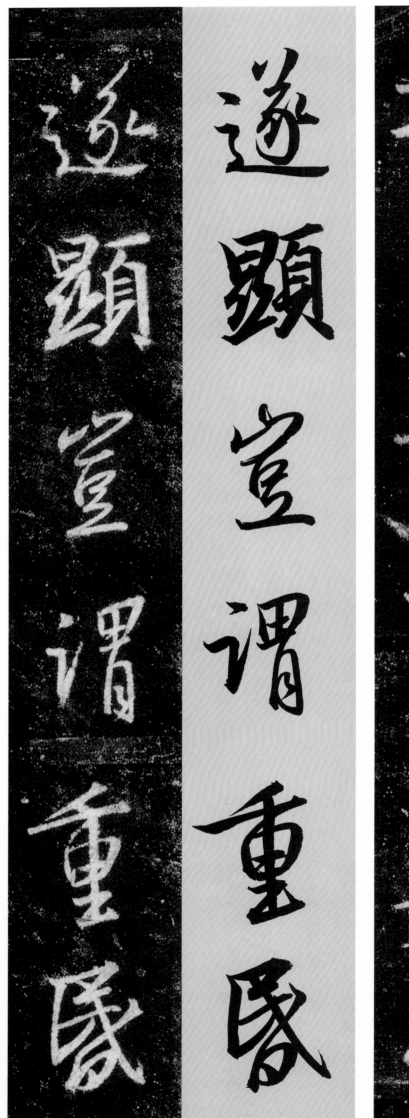

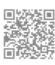
看示范

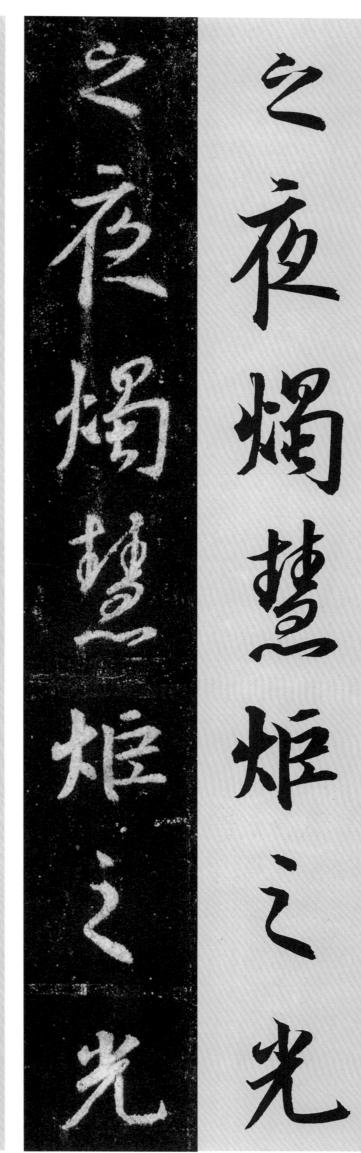

之夜烛慧炬之光 火宅之朝降法雨

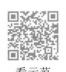

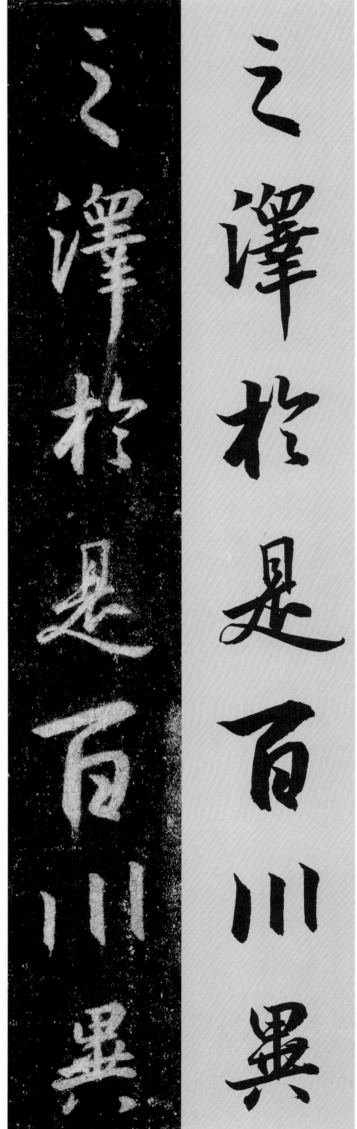

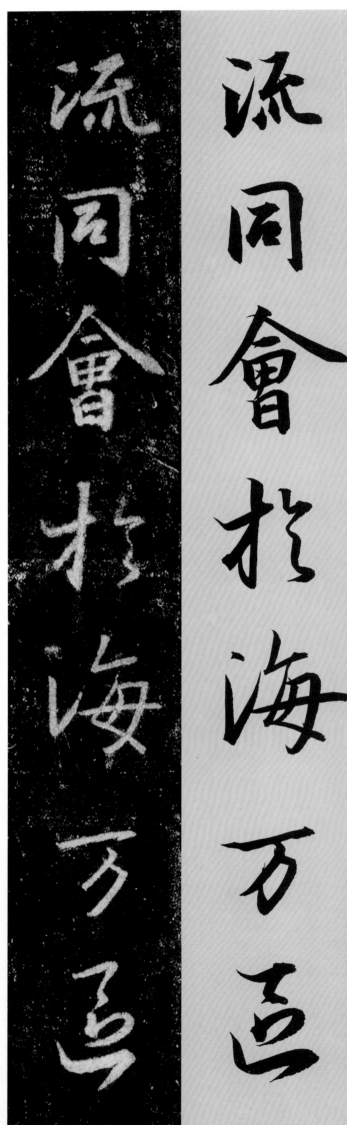

之泽于是百川异　流同会于海万区

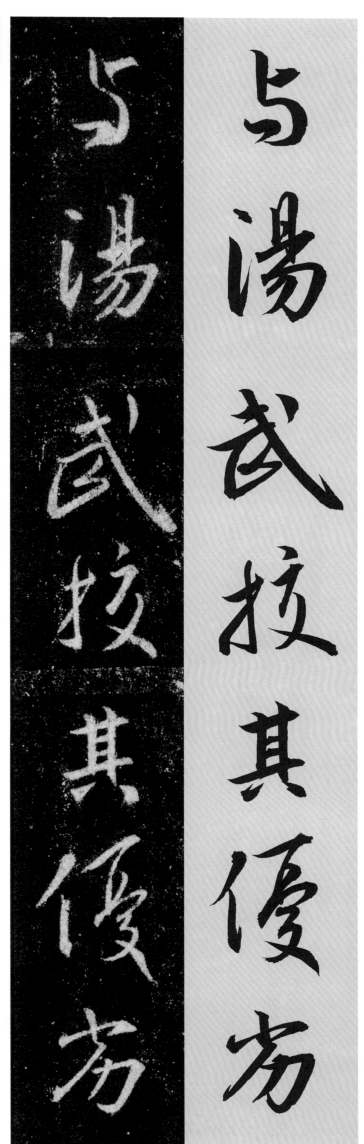

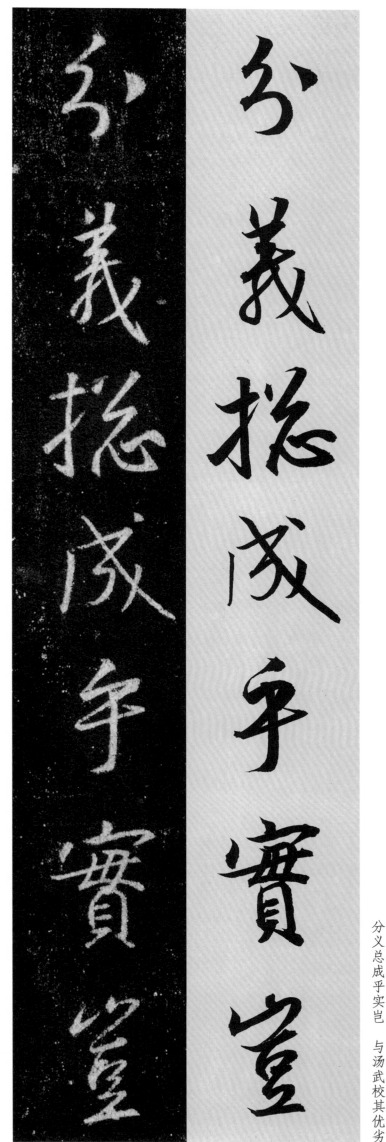

与汤武校其优劣

分义总成乎实岂

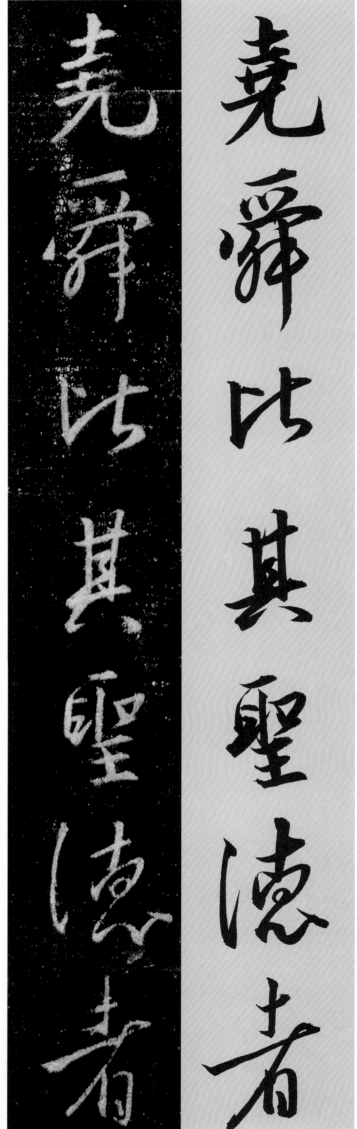

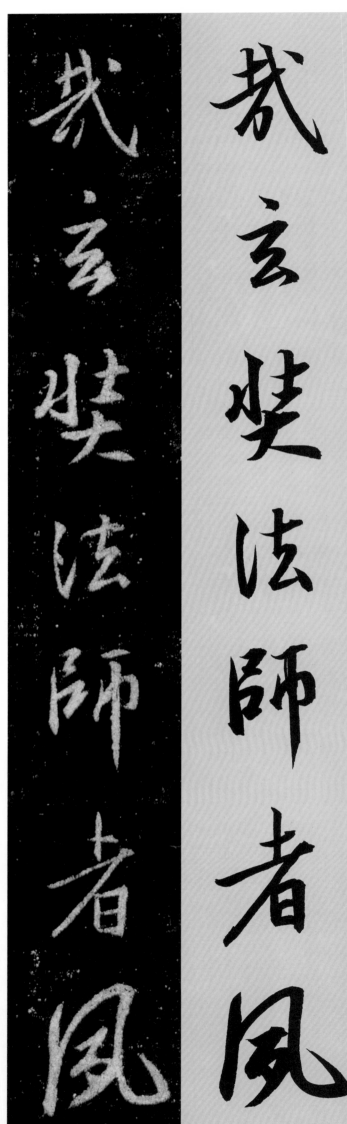

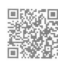

看示范

神清齠乱之年體

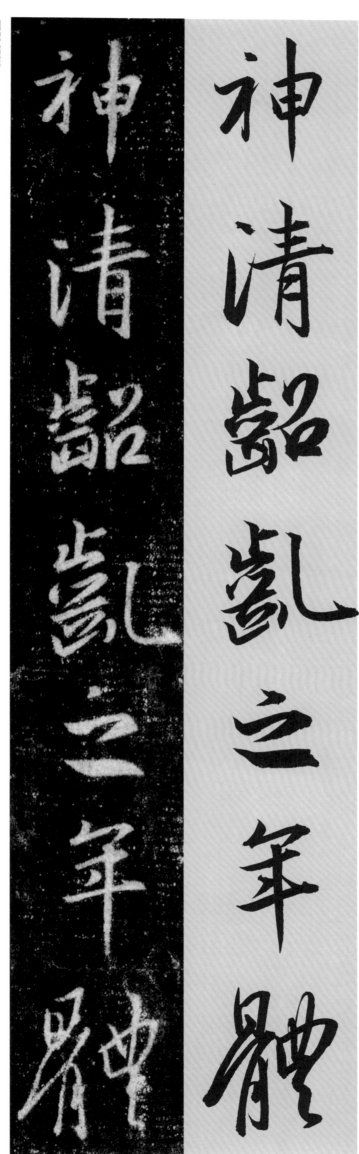

懷聰令立志夷簡

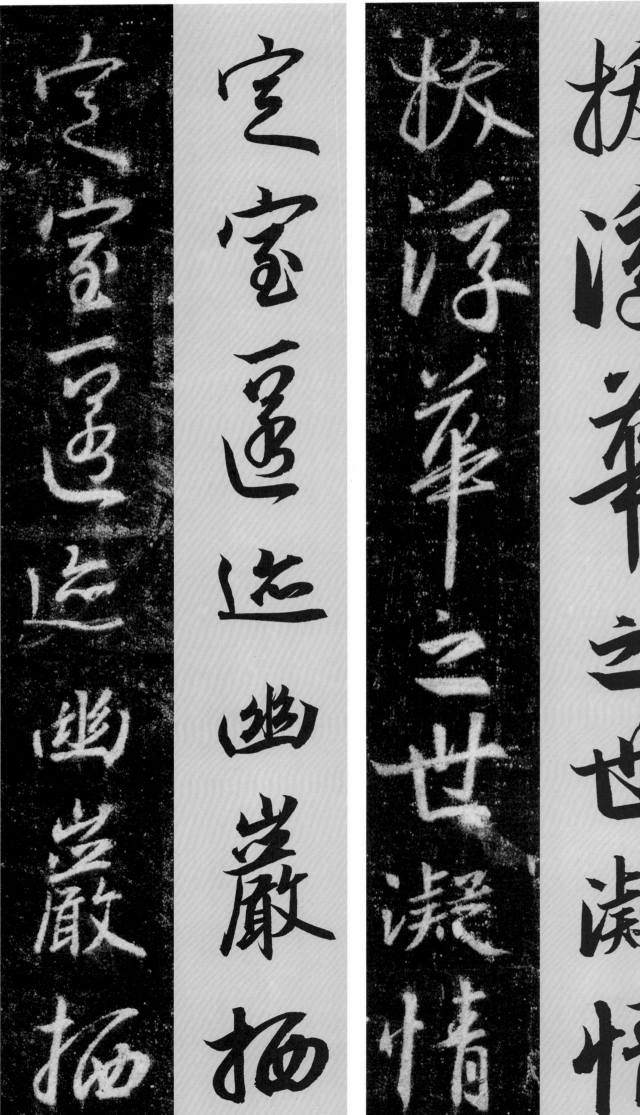

拔浮华之世凝情　定室匿迹幽岩栖

息三禅巡游十地超　六尘之境独步步迦

六塵之境獨步迦

息三禅巡遊十地超

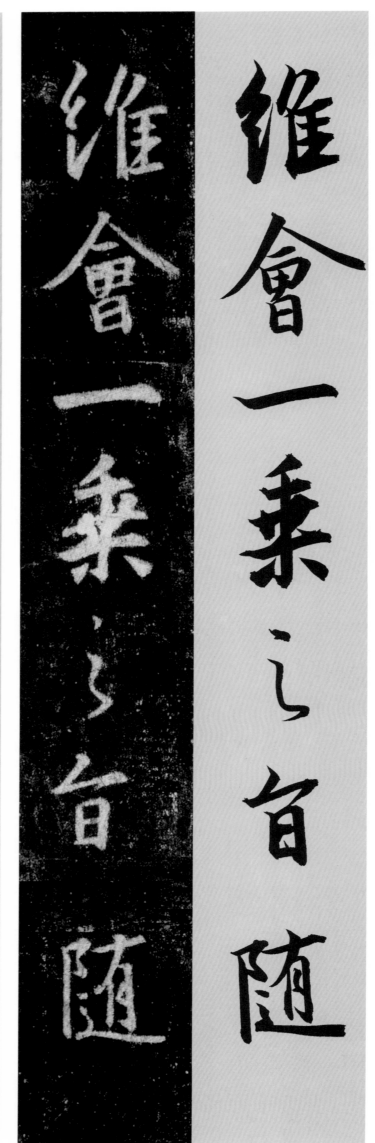

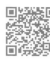

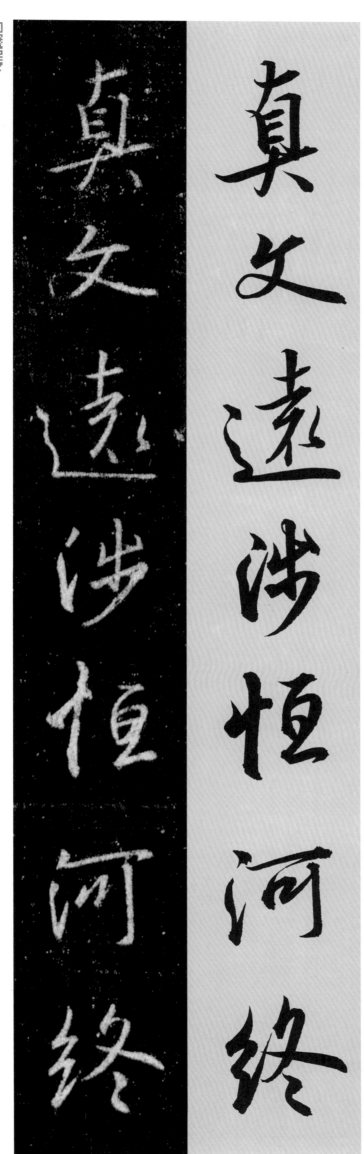

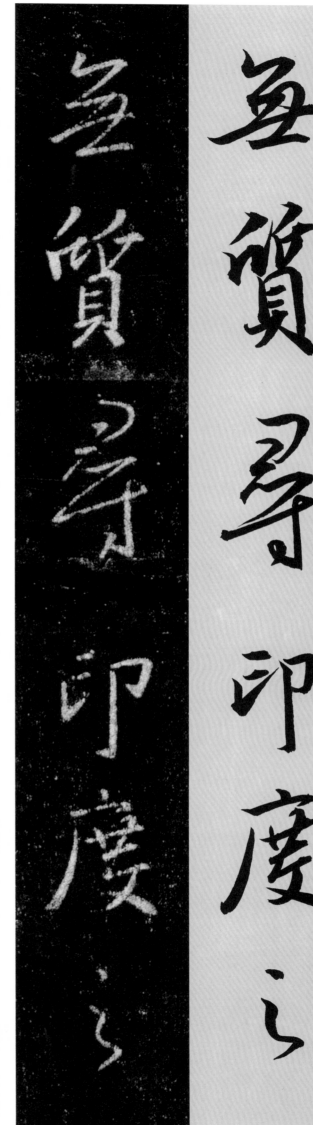

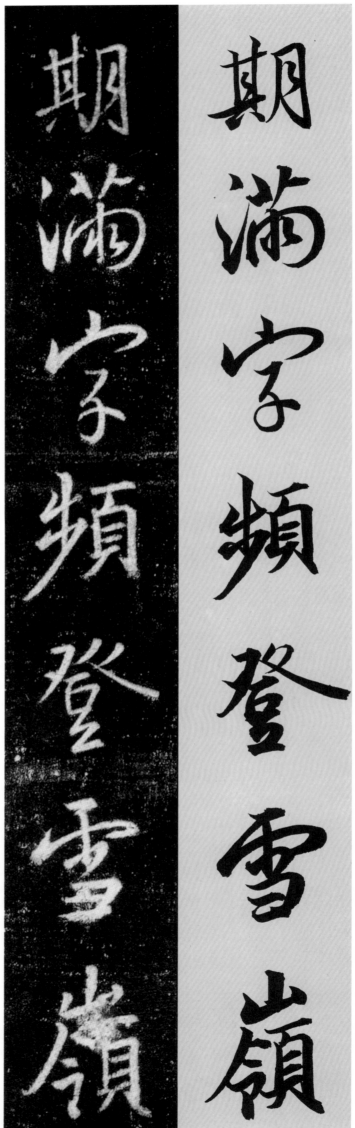

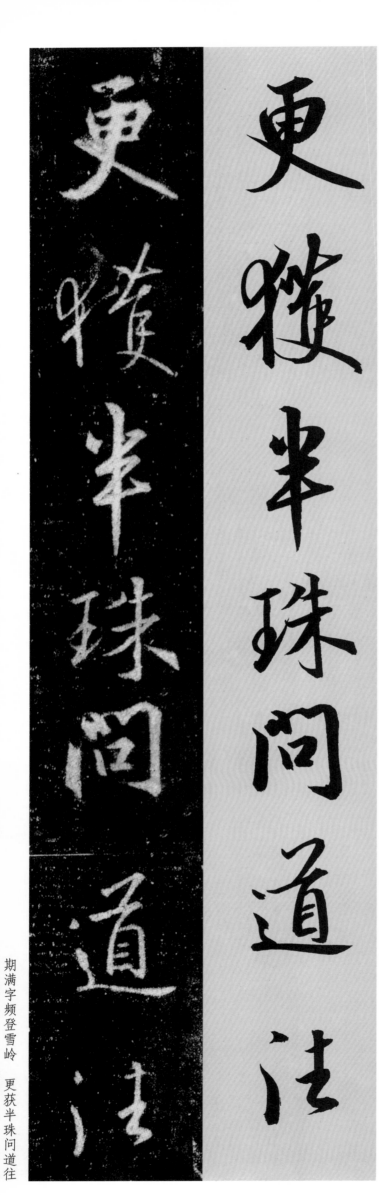

還十有七載備通

釋典利物為心以貞

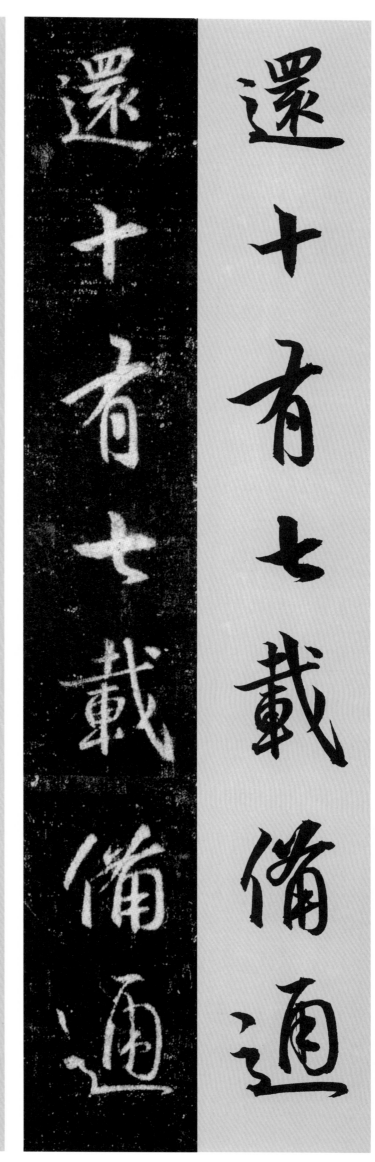

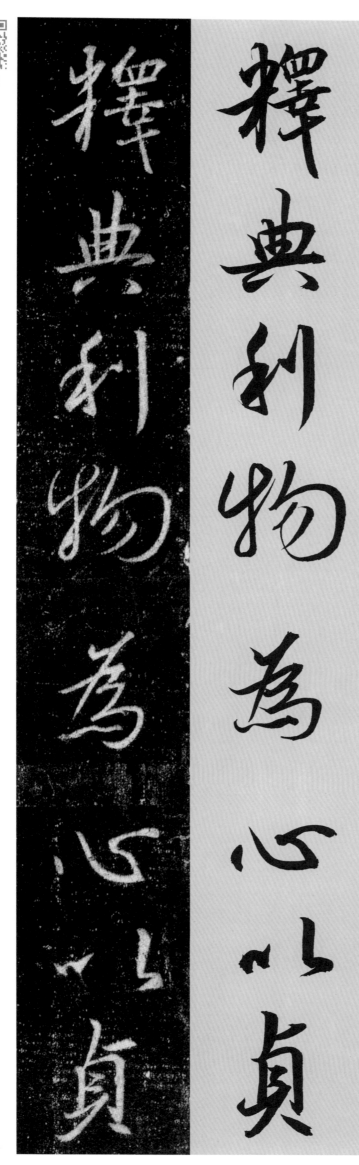

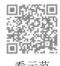

観十九年二月六

日奉勅於弘福

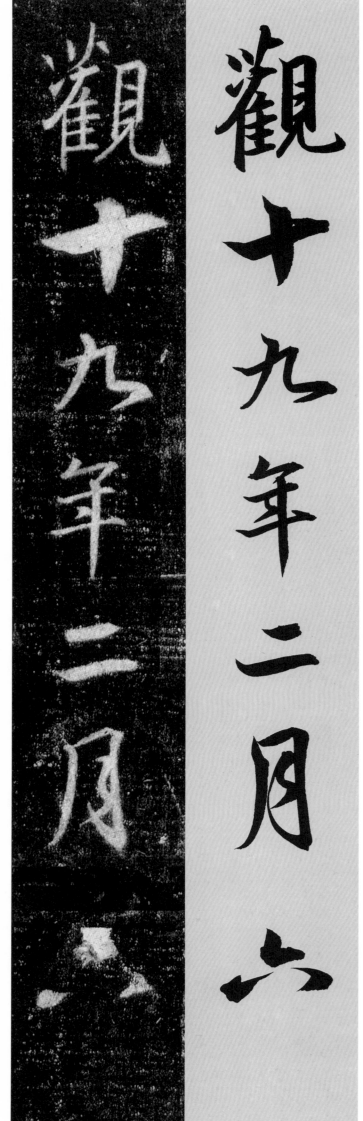

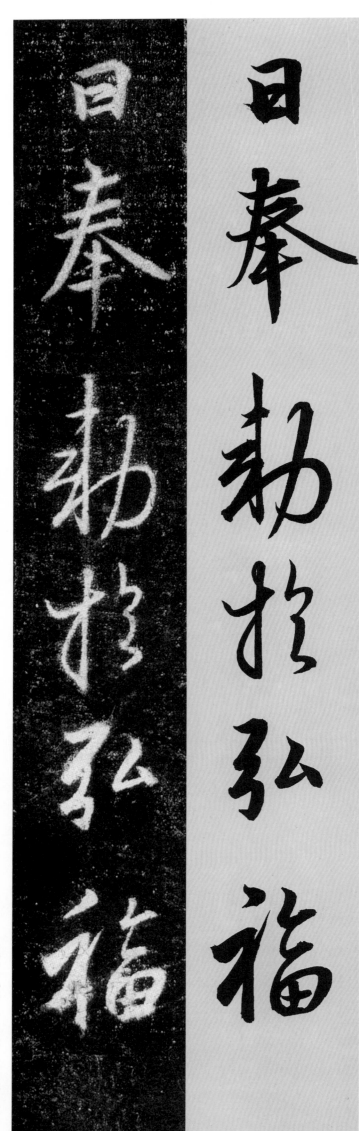

观十九年二月六　日奉敕于弘福

看示范

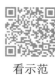

一〇七

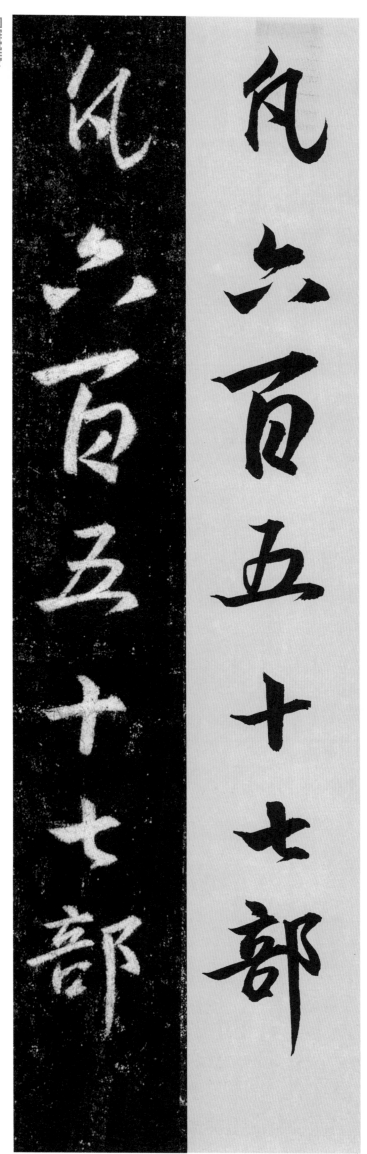

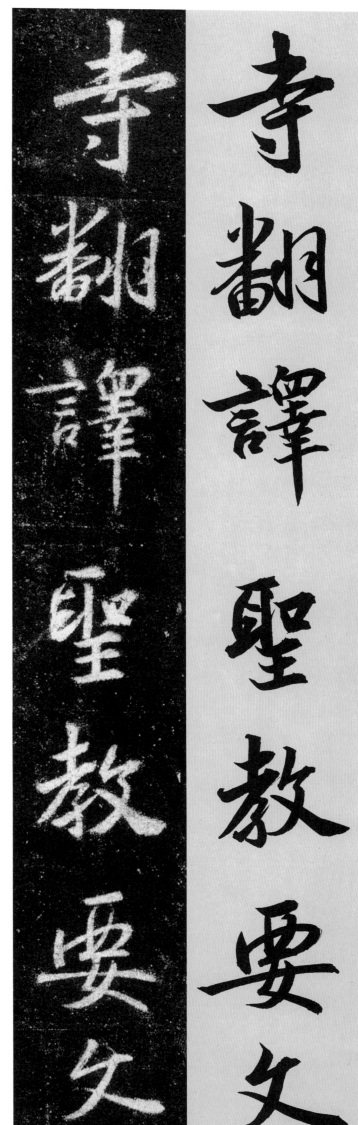

寺翻译圣教要文 凡六百五十七部

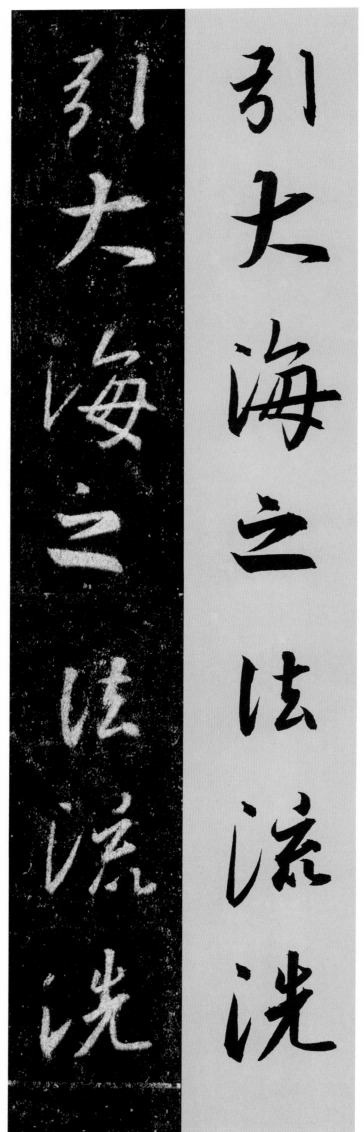

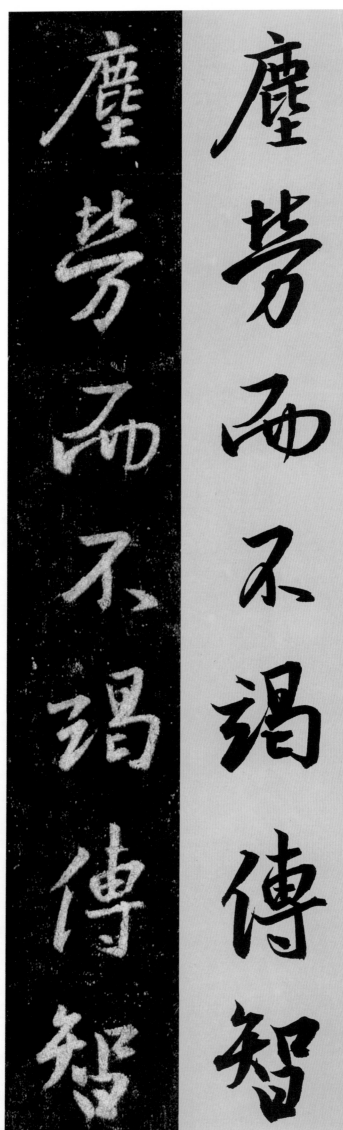

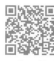

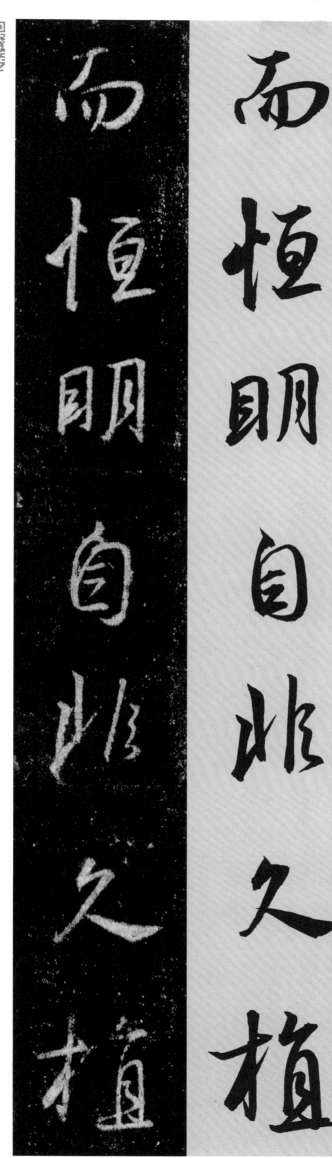

灯之长焰皎幽暗
而恒明自非久植

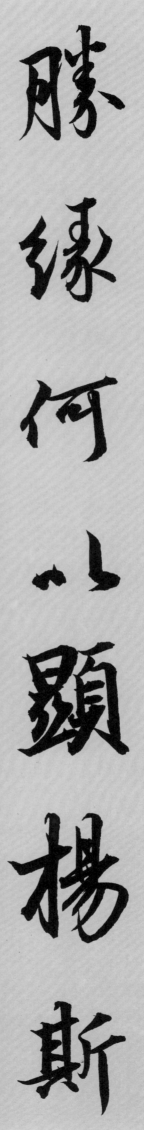

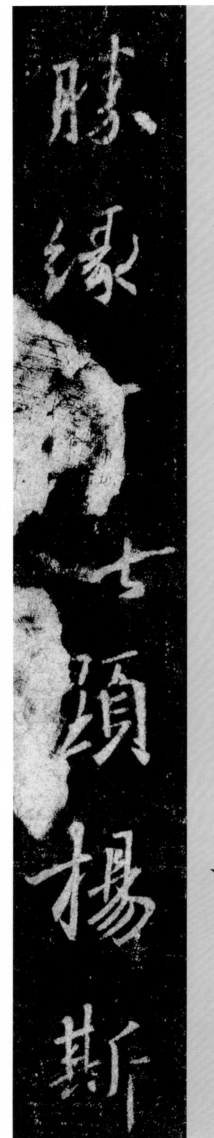

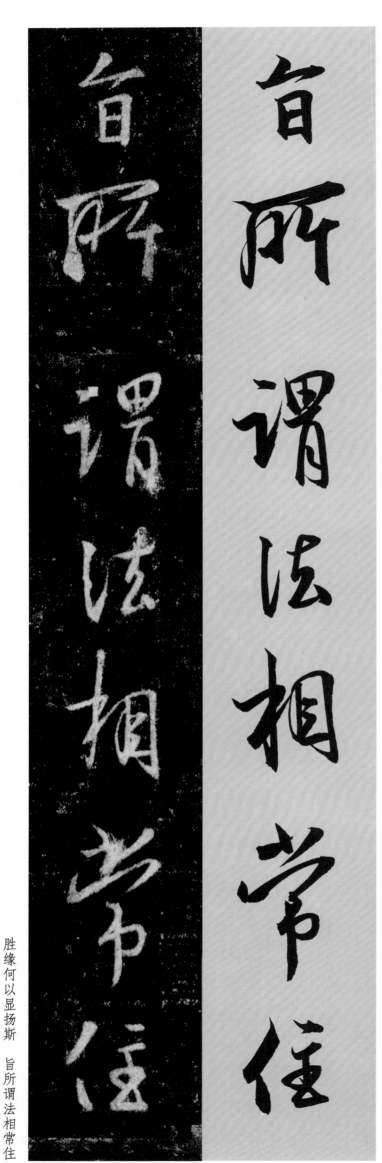

胜缘何以显扬斯　旨所谓法相常住

看示范

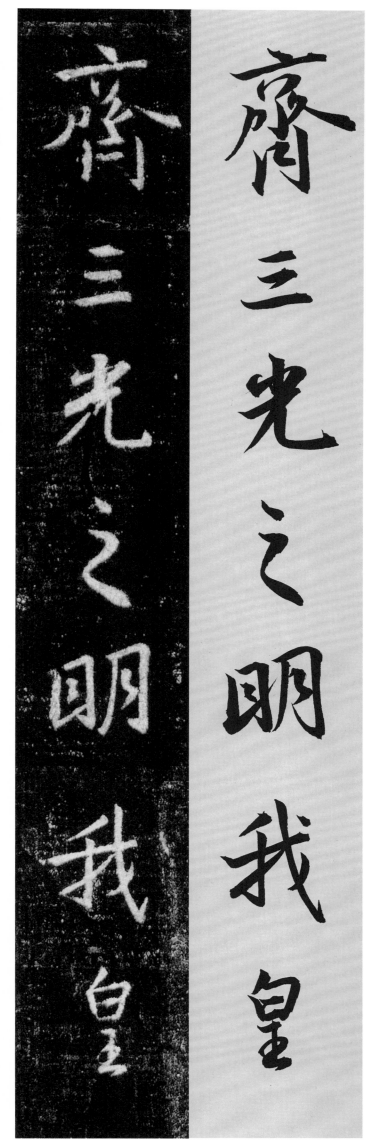

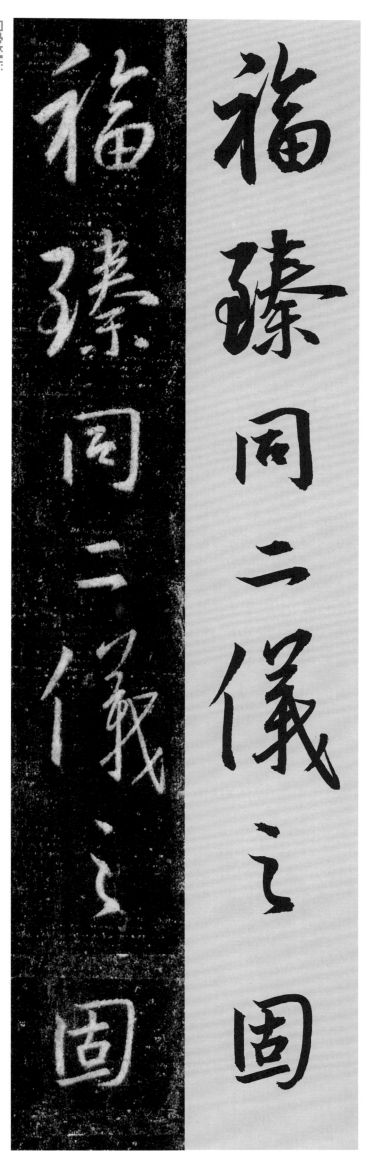

齐三光之明我皇　福臻同二仪之固

齐三光之明我皇

福臻同二仪之固

伏见御制众经论　序照古腾今理舍

序照古腾今理舍

伏见御制众经论

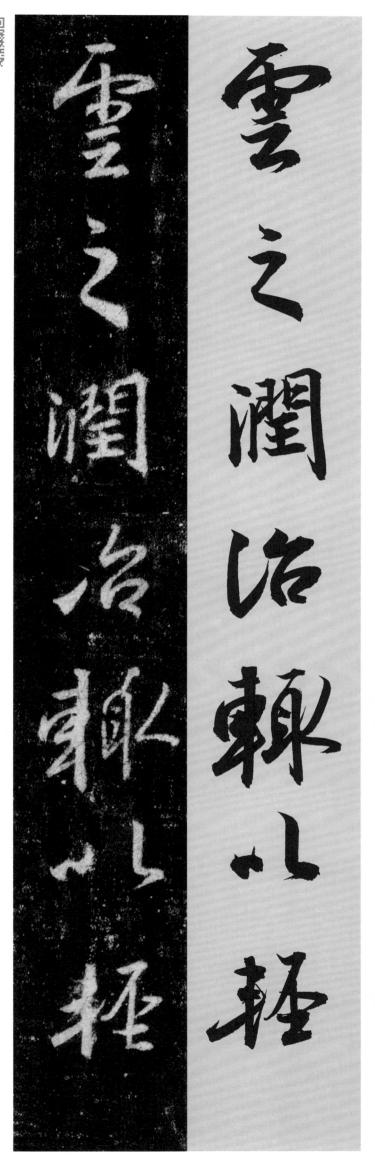

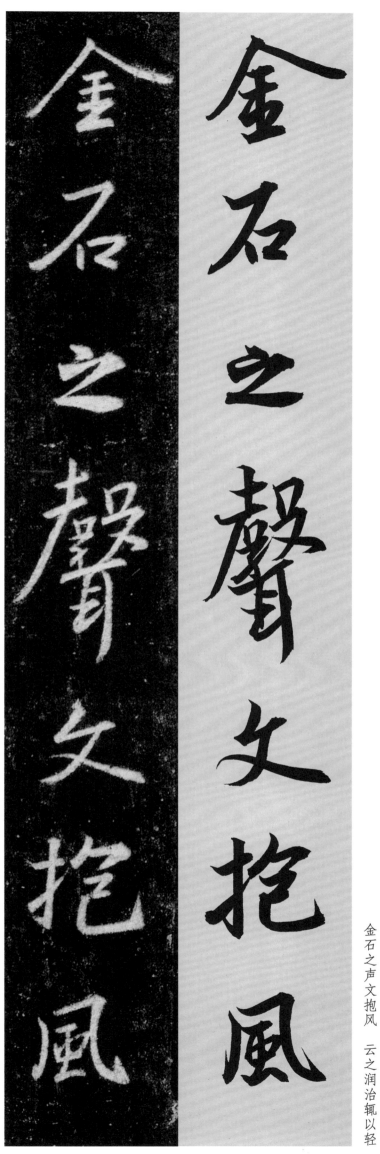

金石之声文抱风　云之润治辄以轻

尘足岳坠露添流
略举大纲以为斯

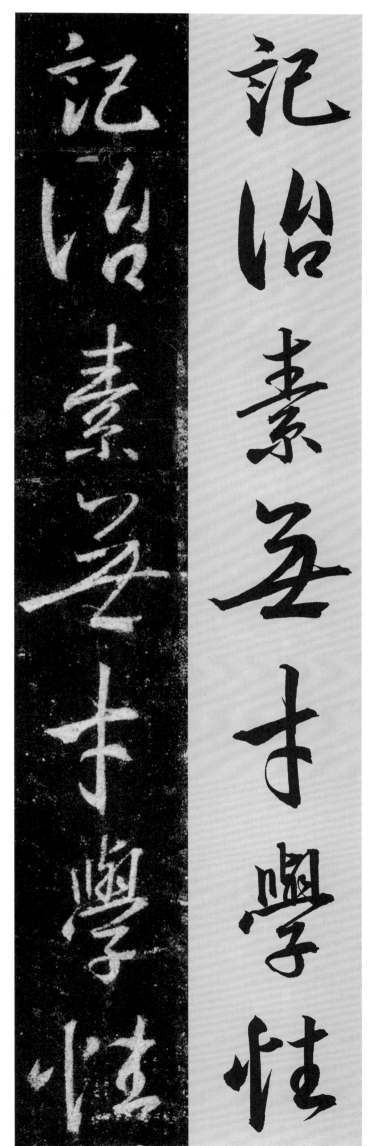

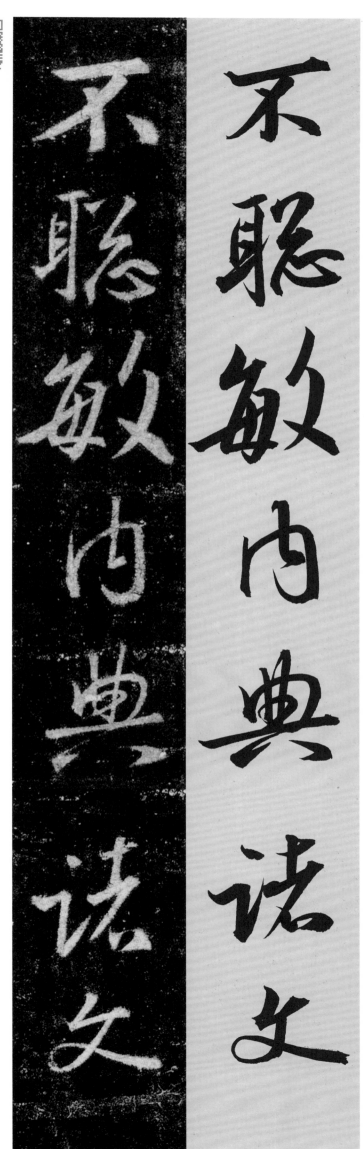

记治素无才学性
不聪敏内典诸文

殊未觀攬所作論

序鄙拙尤繁忽見

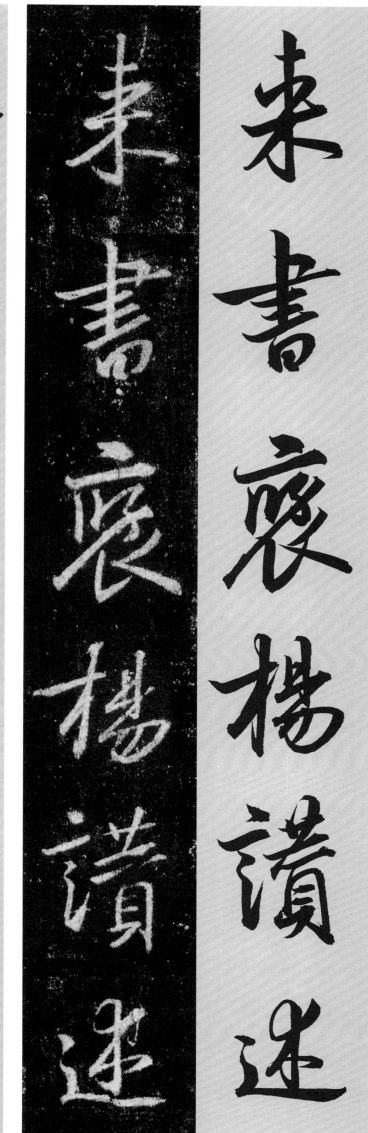

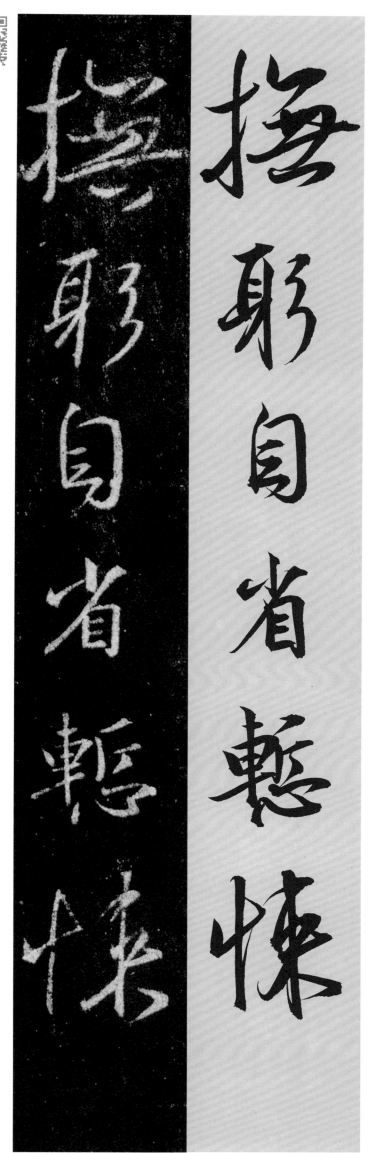

来书褒扬赞述　抚躬自省惭悚

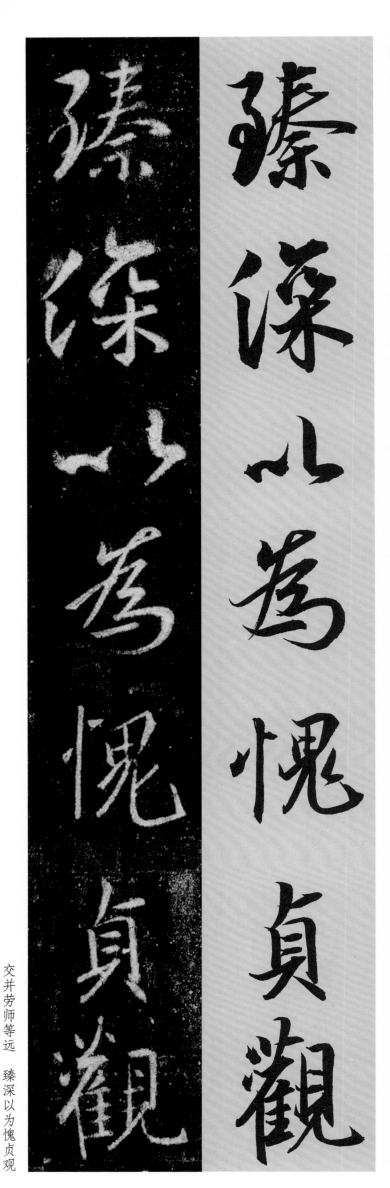

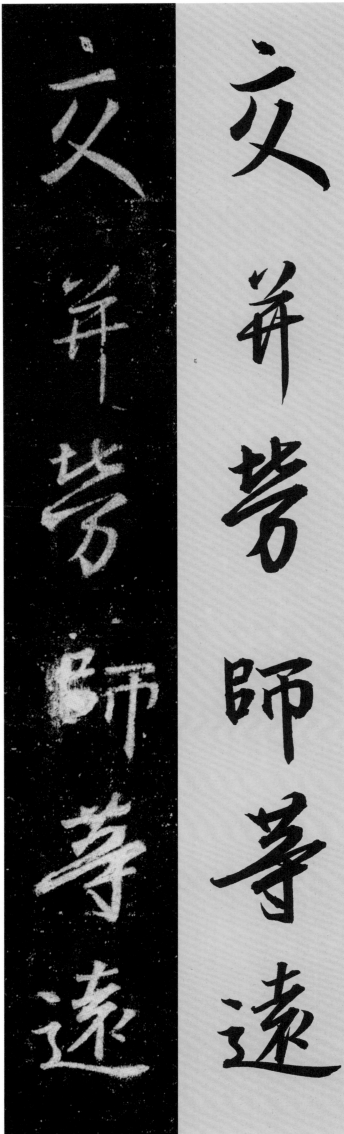

交并劳师等远 臻深以为愧贞观

看示范

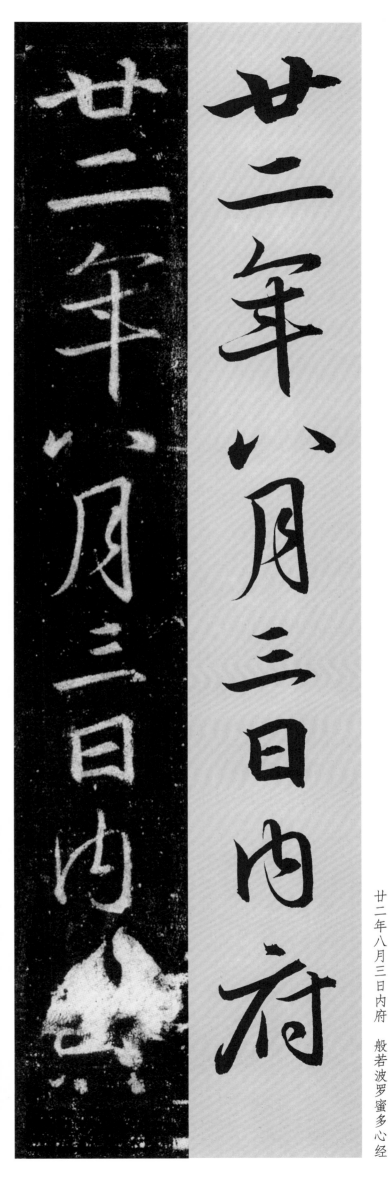

廿二年八月三日内府

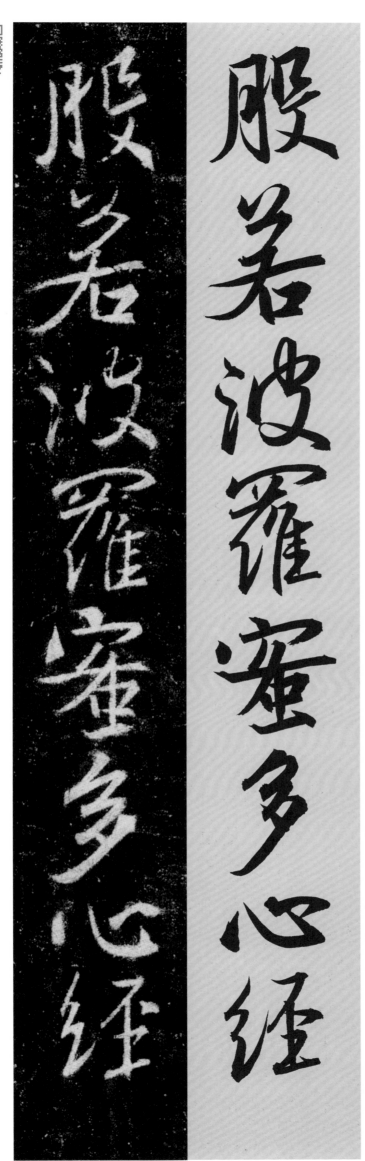

般若波罗蜜多心经

沙门玄奘奉诏
译观自在菩萨行

沙門玄奘奉詔

譯觀自在菩薩行

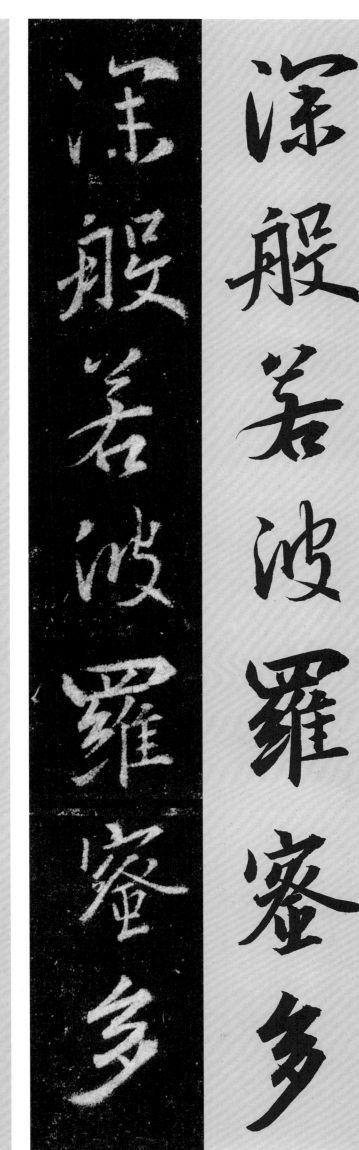

时照见五蕴皆空

深般若波罗蜜多

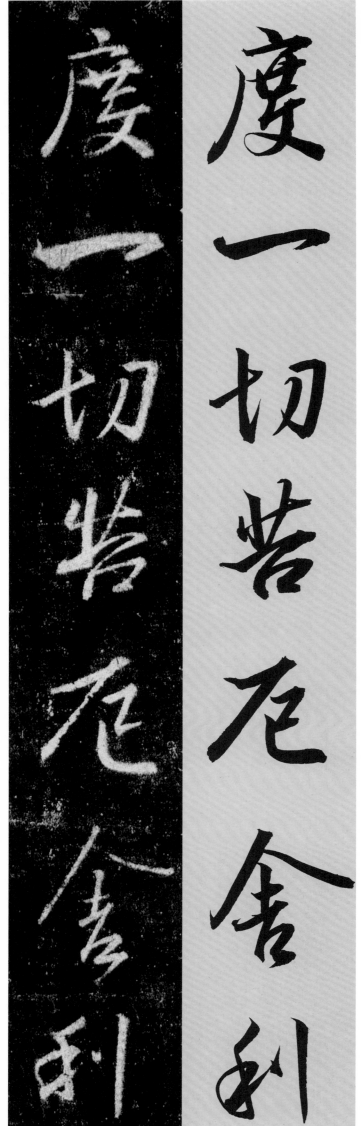

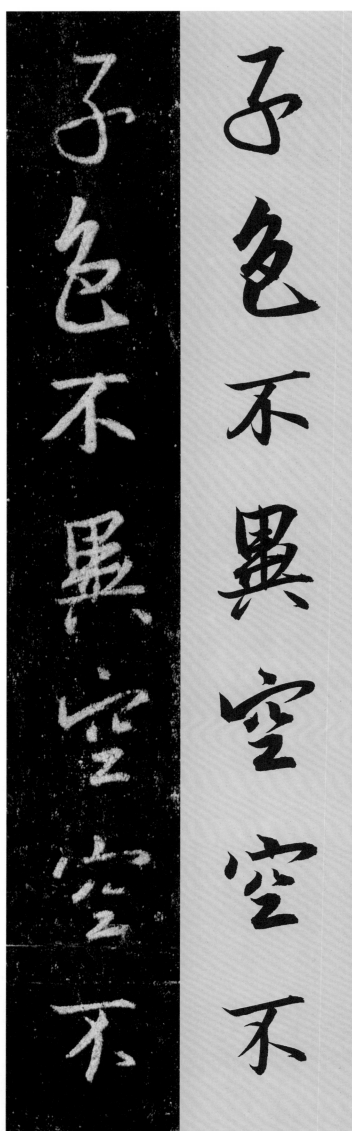

度一切苦厄舍利

子色不异空空不

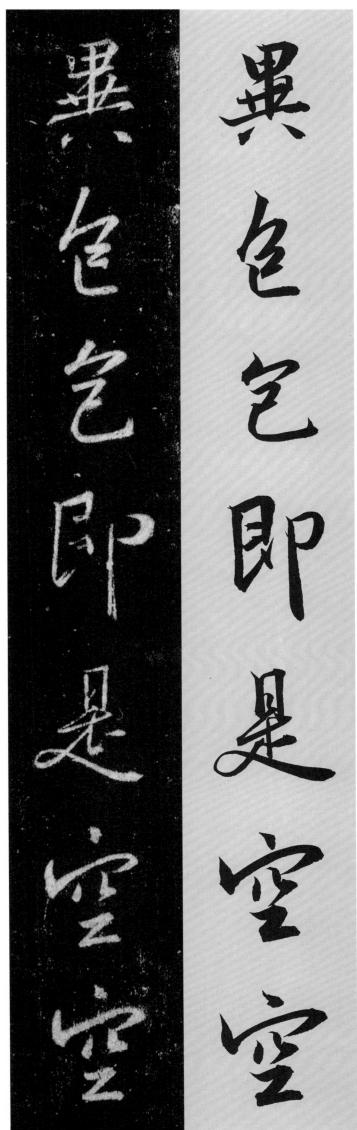

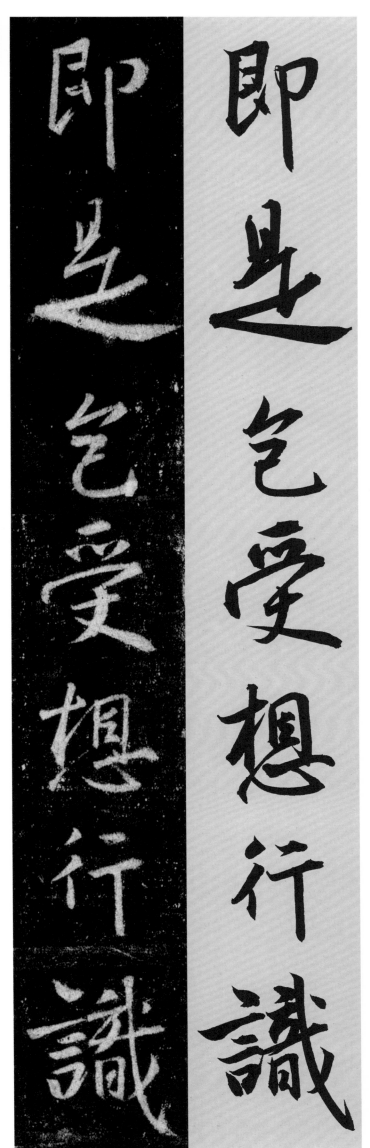

异色色即是空空 即是色受想行识

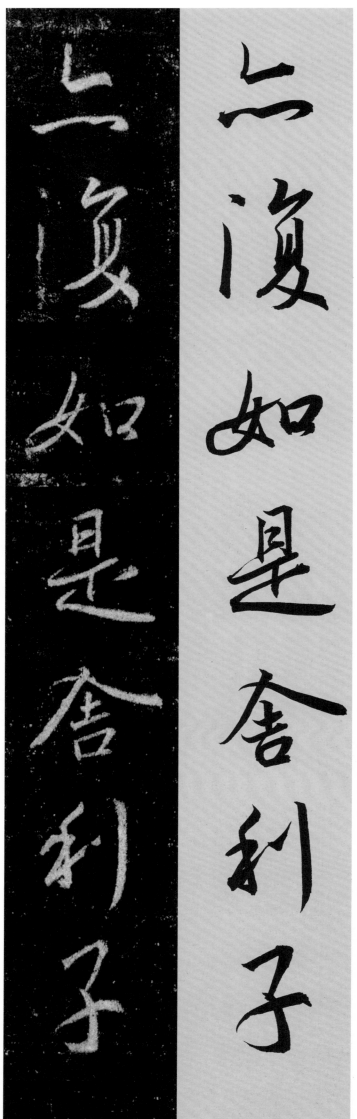

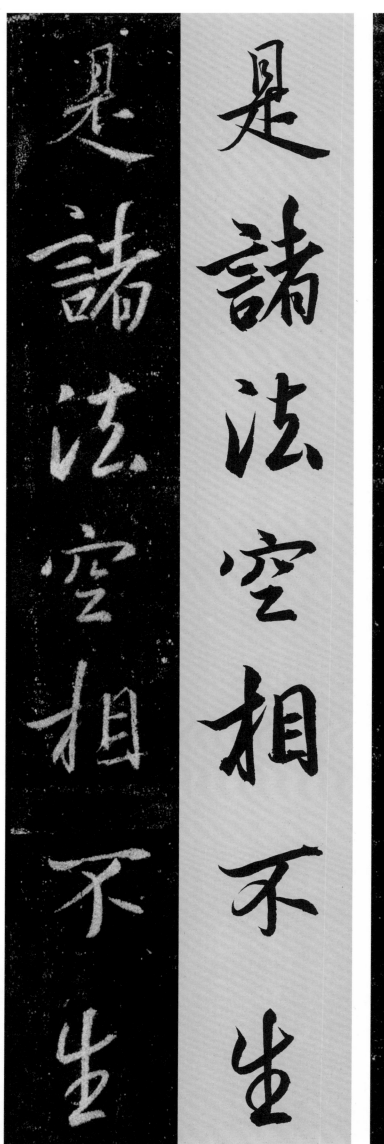

亦复如是舍利子　是诸法空相不生

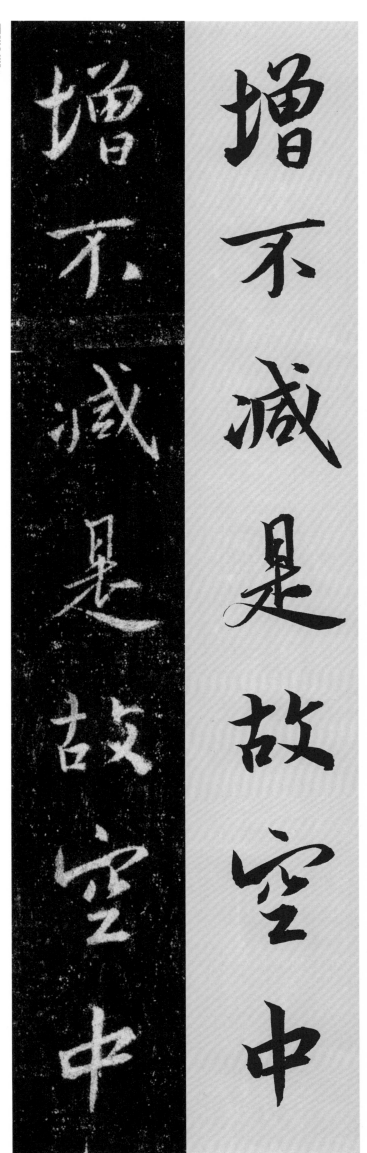

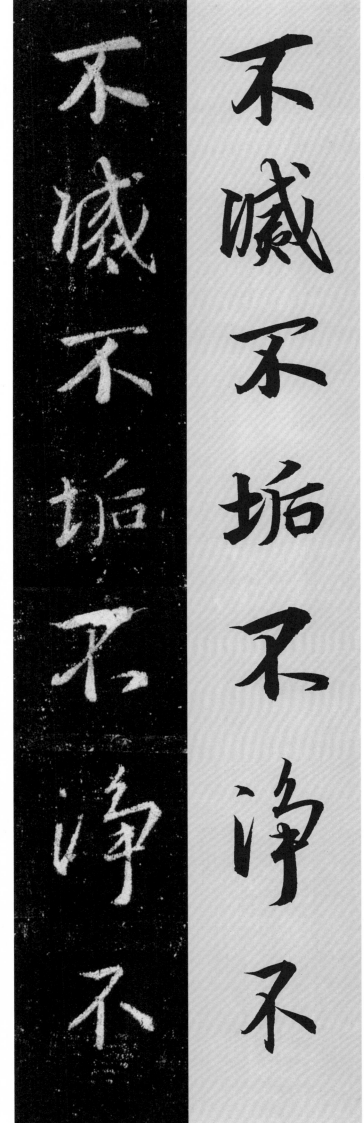

不灭不垢不净不　增不减是故空中

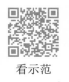

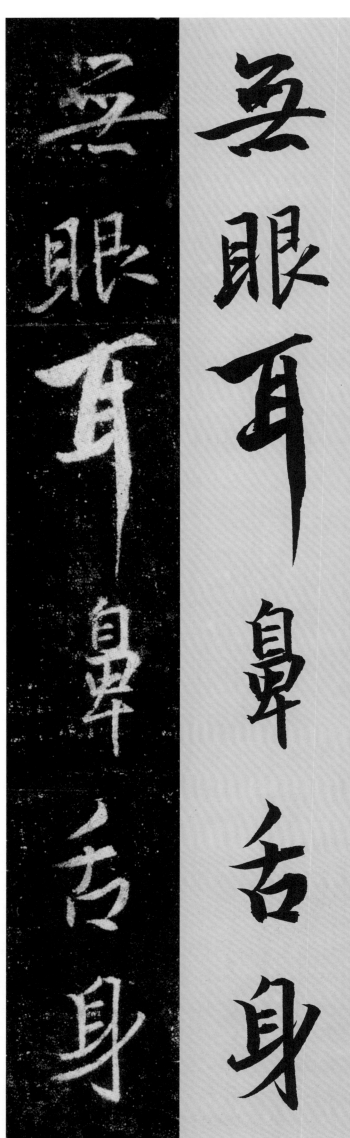

无色无受想行识 无眼耳鼻舌身

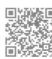

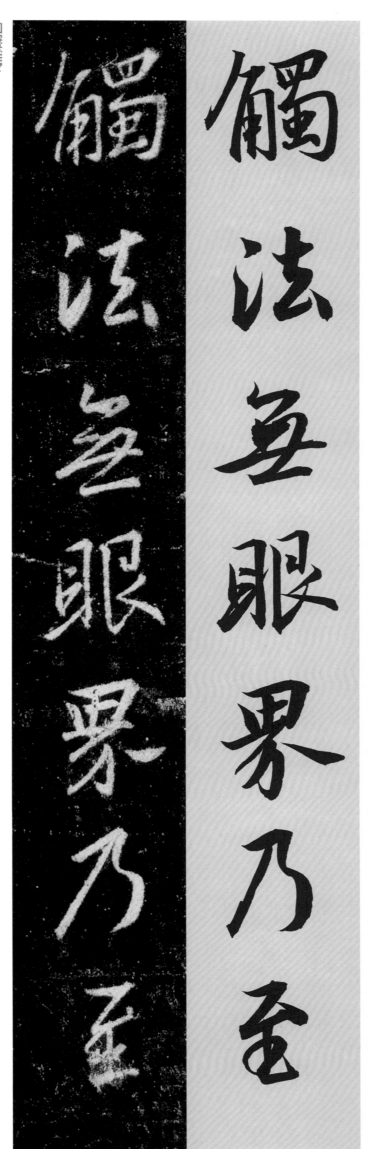

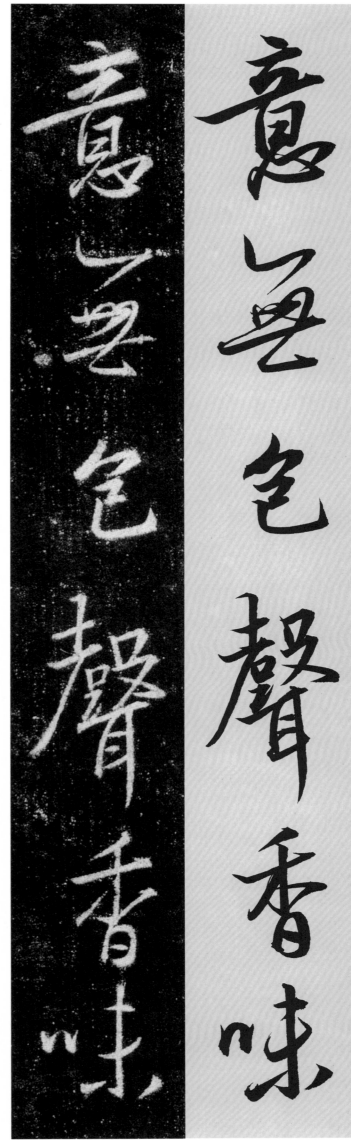

意无色声香味　触法无眼界乃至

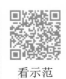

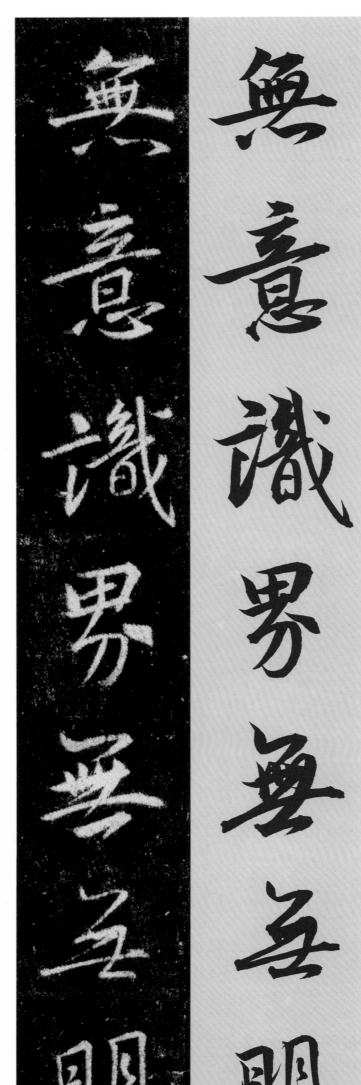

看示范

无意识界无无明 亦无无明尽乃至

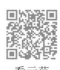
看示范

盡無苦集滅道無

盡無苦集滅道無

無老死亦無老死

無老死亦無老死盡無苦集滅道無

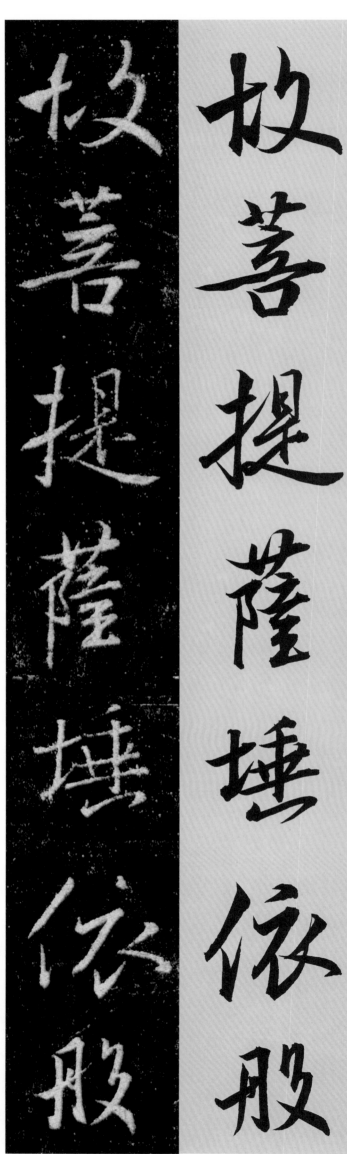

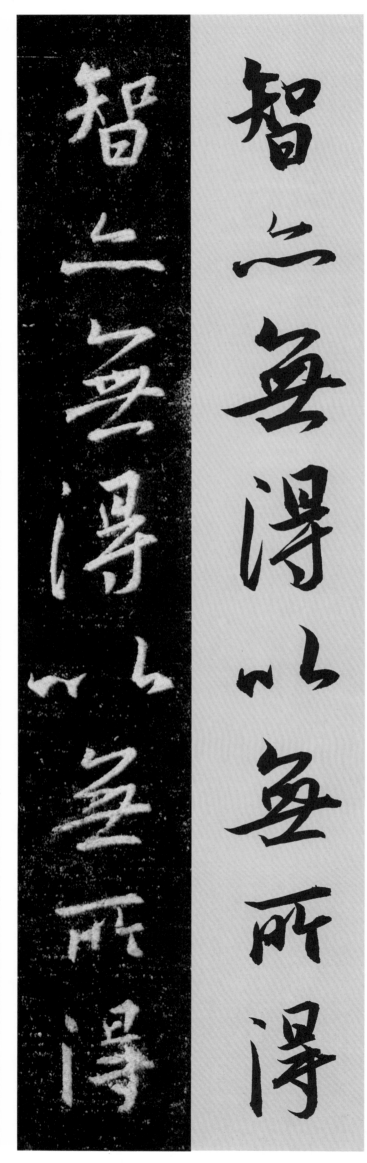

智亦无得以无所得 故菩提萨埵依般

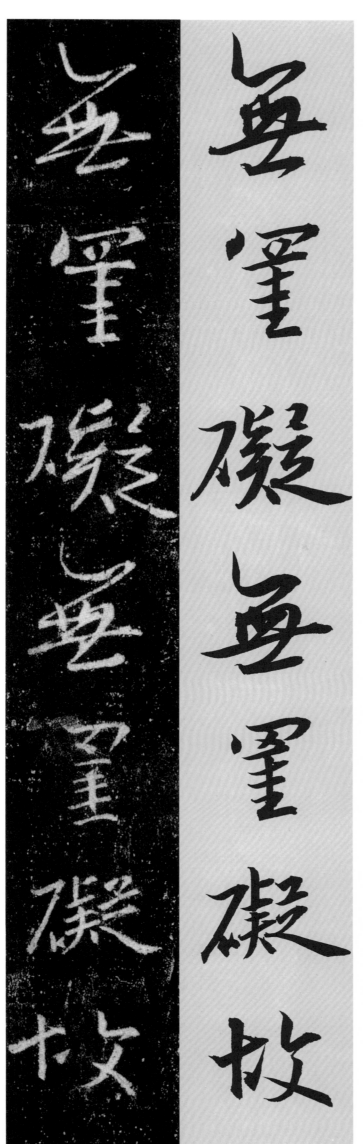

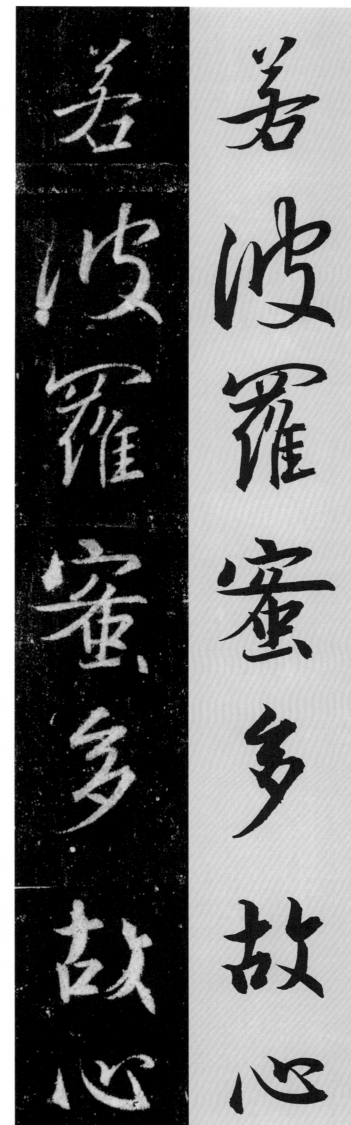

若波罗蜜多故心 无罣碍无罣碍故

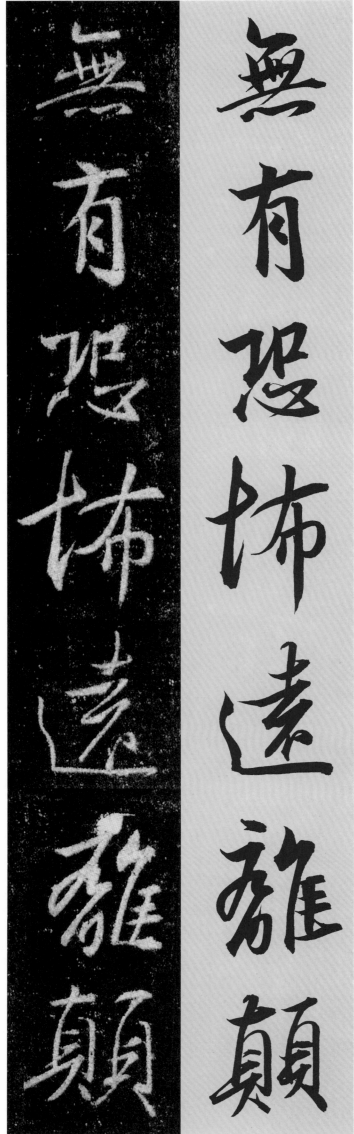

无有恐怖远离颠

倒梦想究竟涅槃

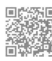

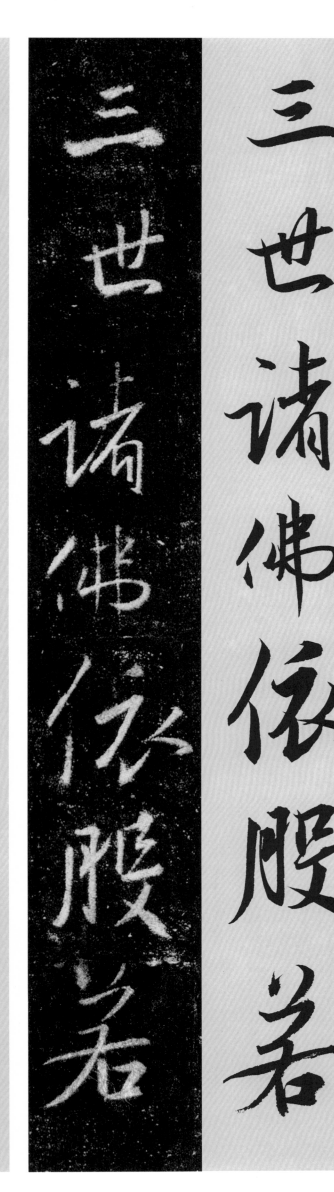

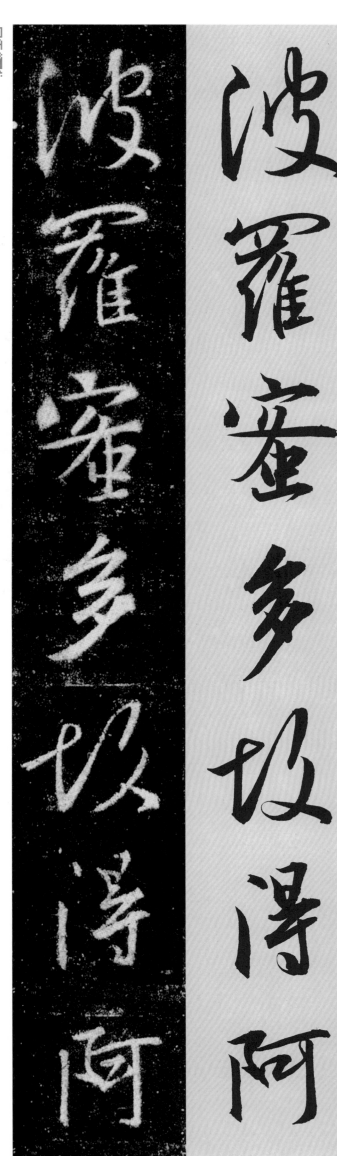

三世诸佛依般若 波罗蜜多故得阿

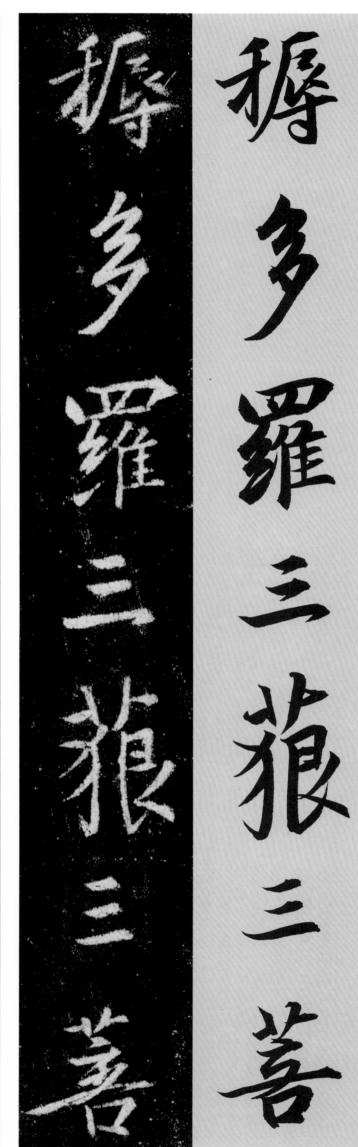

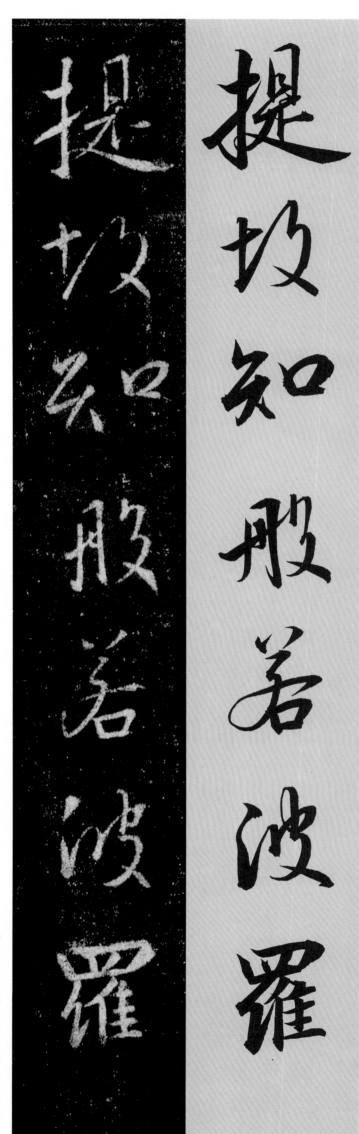

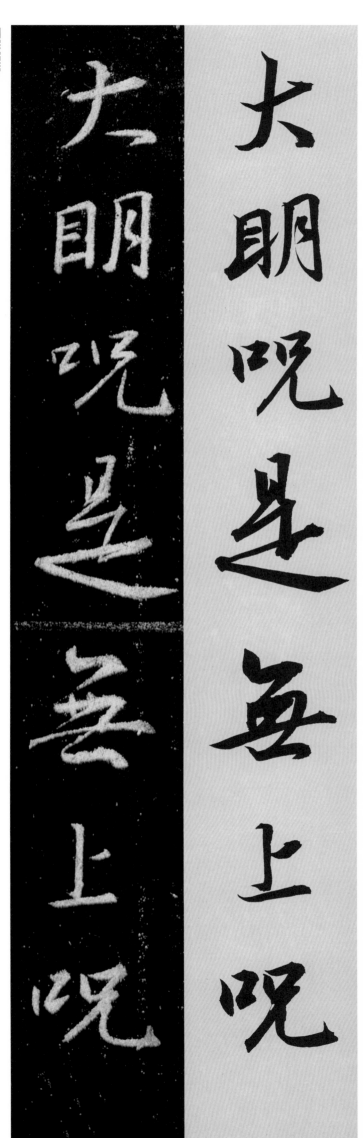
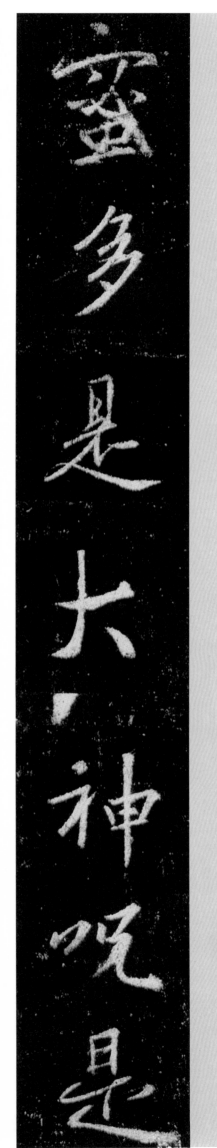
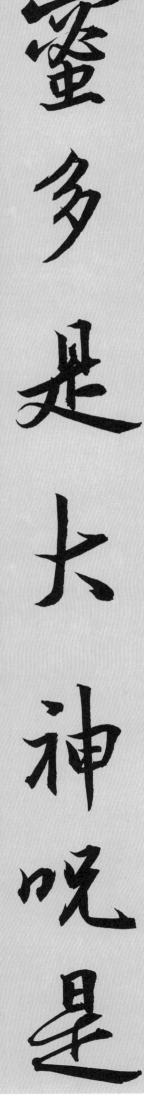

看示范

一三五

蜜多是大神咒是 大明咒是无上咒

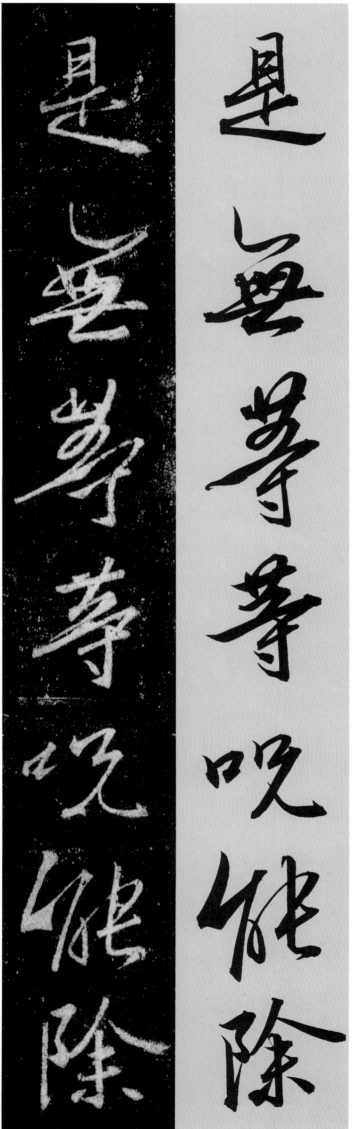

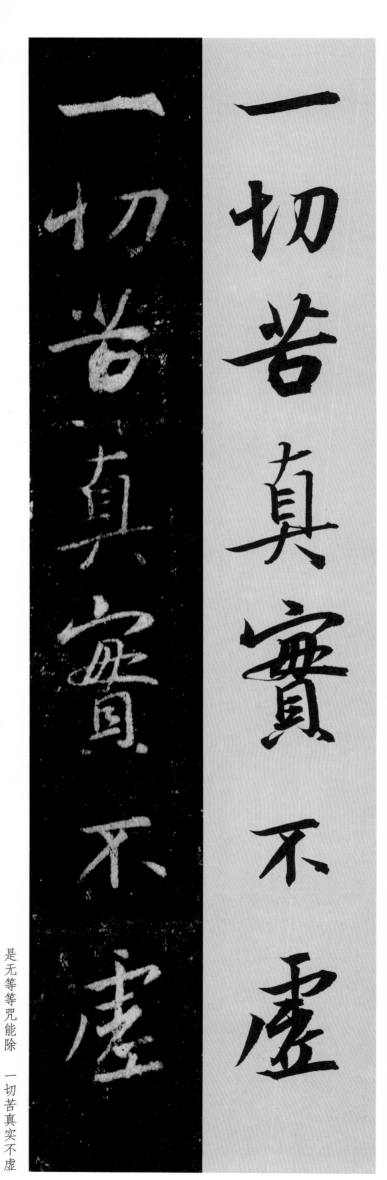

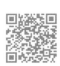

故说般若波罗蜜 多咒即说咒曰揭

故说般若波罗蜜多咒即说咒曰揭

谛揭谛般罗揭

谛般罗僧揭谛菩

看示范

提莎婆呵般若多心

经太子太傅尚书左仆

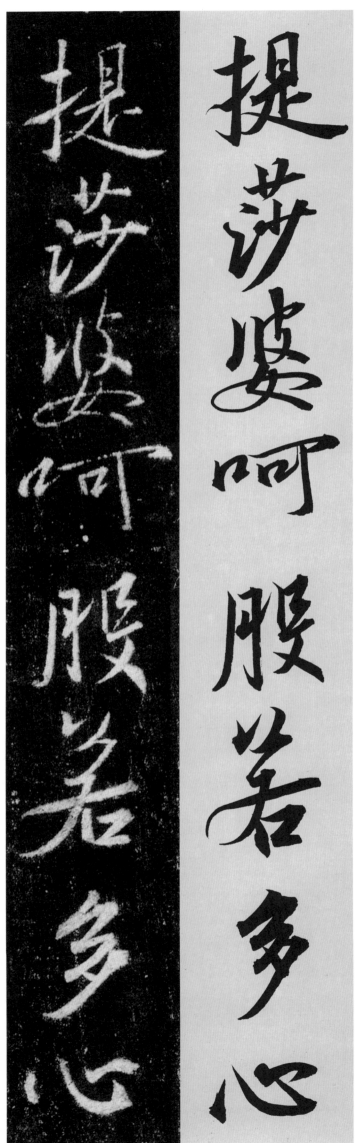

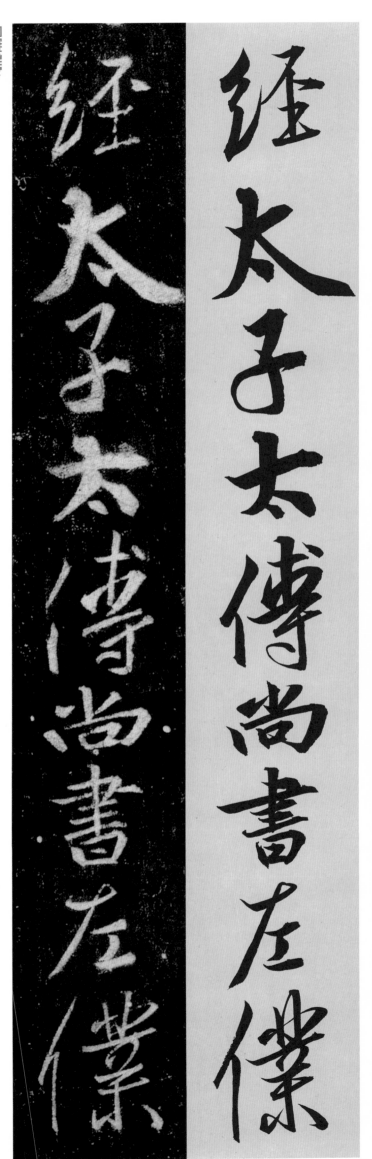

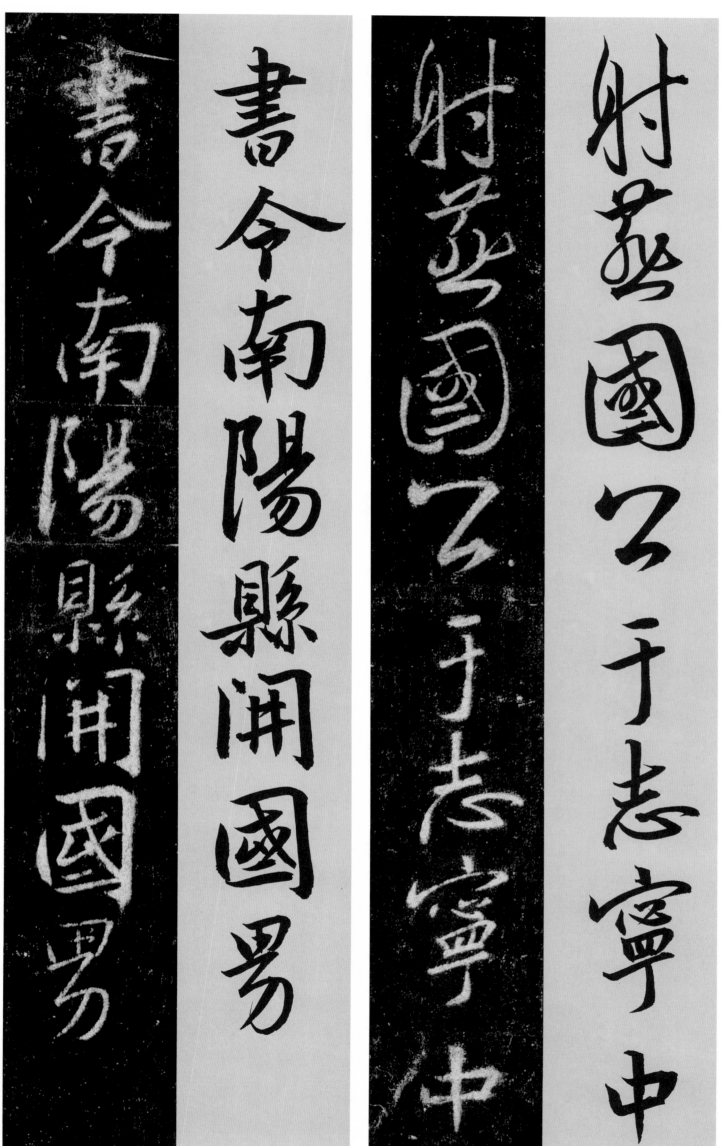

射燕国公于志宁中　书令南阳县开国男

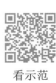

看示范

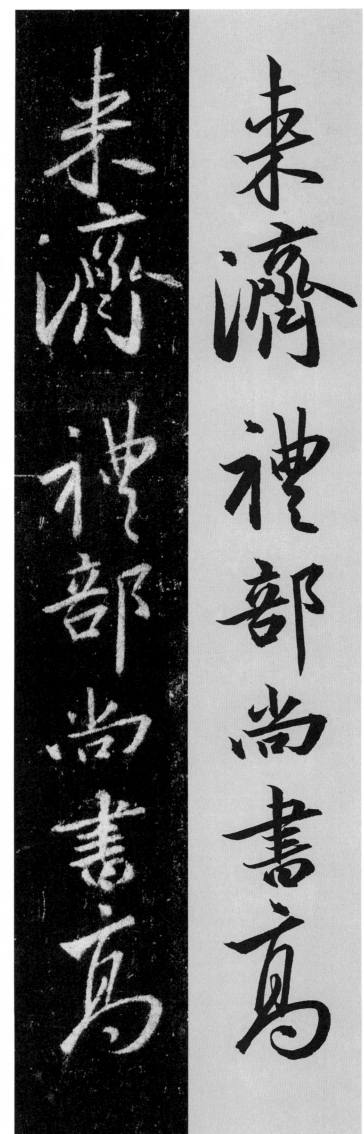

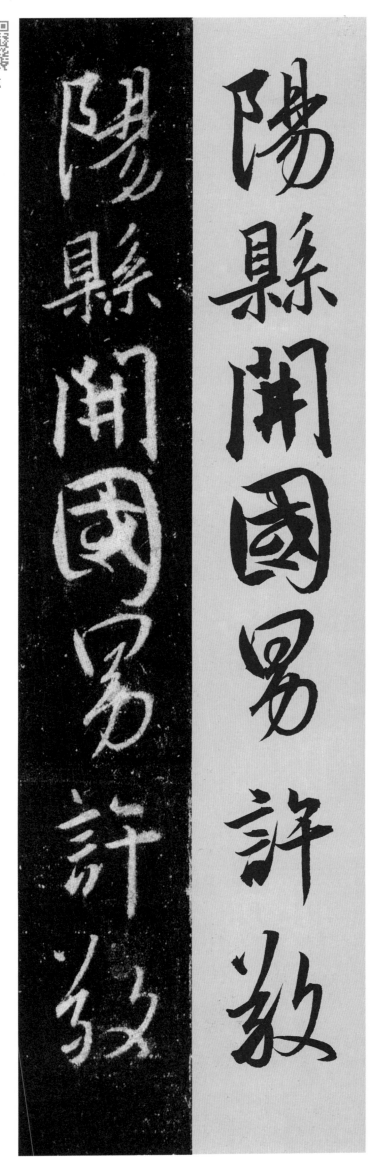

来济礼部尚书高　阳县开国男许敬

一四一

宗守黄门侍郎兼左　庶子薛元超守中书

宗守黄门侍郎黄左

宗守黄门侍郎黄左

庶子薛元超守中书

庶子薛元超守中书

看示范

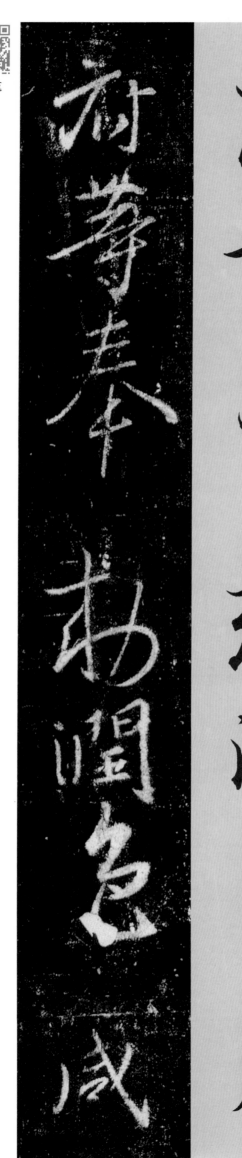

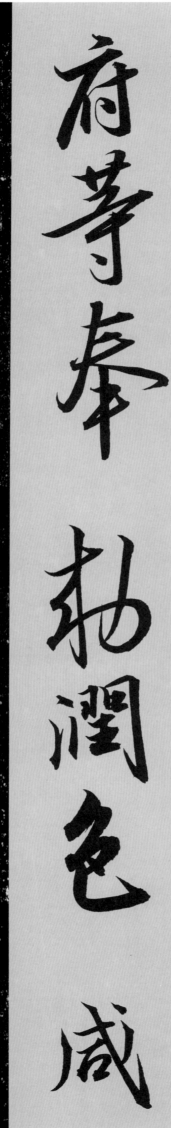

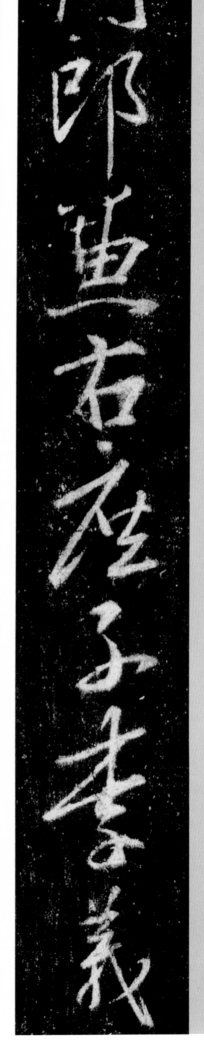

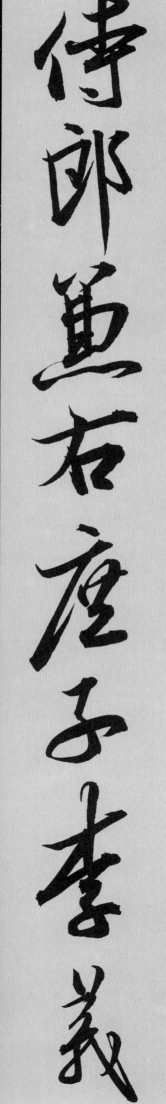

府等奉本
敕润色
咸

府等奉
敕润色
咸

侍郎重
右庶
子李
义

侍郎兼
右庶子
李义

一四三

侍郎兼右庶子李义　府等奉敕润色咸

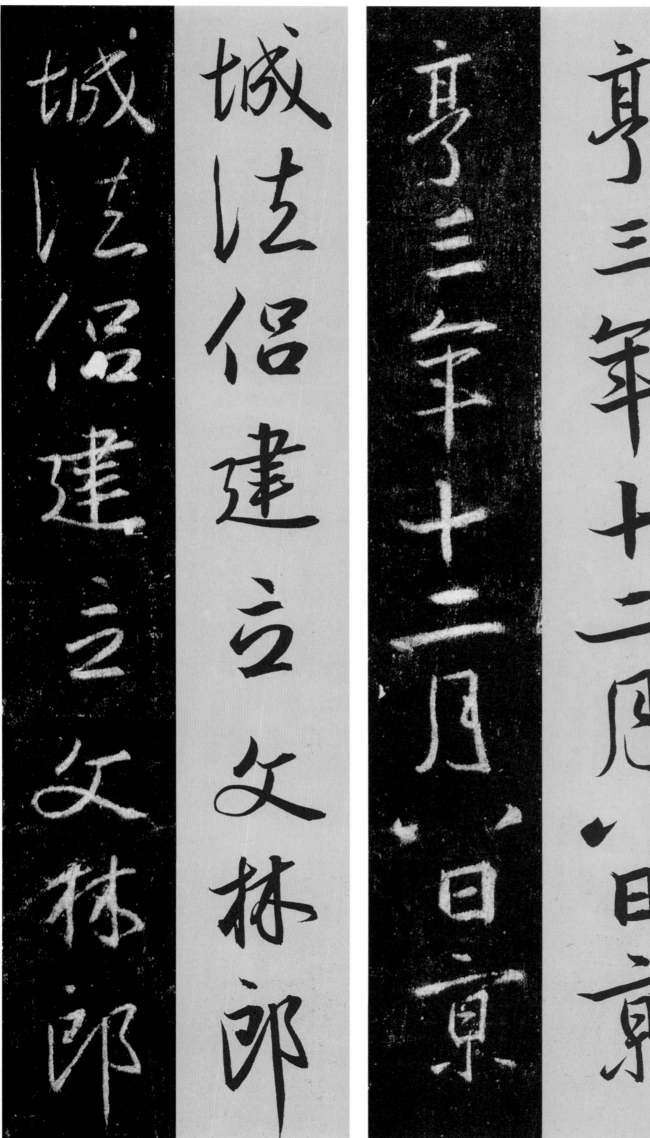

亨三年十二月八日京 城法侶建立文林郎

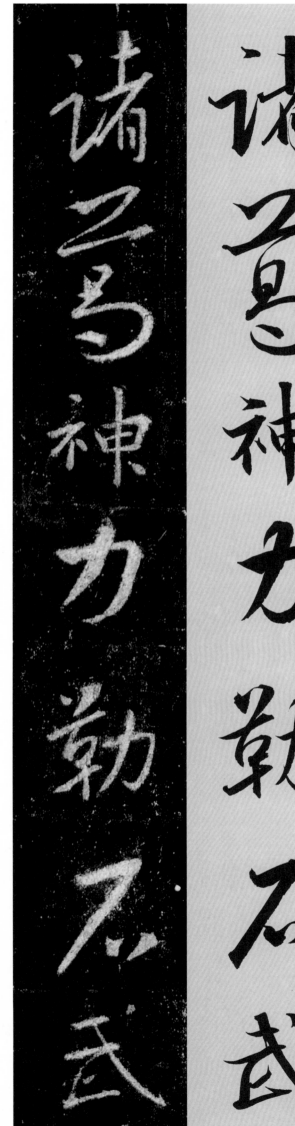

諸葛神力勒石武　骑尉朱静藏镌字

生四時無形潛寒暑以化物

是以窺天鑑地，庸愚皆識其

端，明陰洞陽，賢哲罕窮其數

然而天地苞乎陰陽而易識

者，以其有像也，陰陽處乎天

地而難窮者以其無形也故
知像顯可徵雖愚不惑形潛
莫覩在智猶迷況乎佛道崇
虛乗幽控寂弘濟萬品典御
十方舉威靈而無上抑神力

而無下大之則隊非宇宙細
之則攝於豪釐盈虛無生滅
千劫而不古若隱若顯運百
福而長今妙道凝玄遵之莫
知其際法流湛寂挹之莫測

其源故知秦之凡愚邑之庸鄙牧其百趣能无疑惑者哉然則大教之興基乎西土騰漢遷而暝夢照東域而流慈者不形不跡之時之東

馳而成化當常現常之世民
仰德而知遷及乎晦影歸真
遷儀越世金容掩色不鏡三
千之光礫象開畫空滿四八
之相於是激之廣被採合額

智通無累神測未形超六塵

而迥出隻千古而無對凝心

内境悲正法之陵遲栖慮玄

門慨深文之訛謬思欲分條析

理廣彼前聞截偽續真開茲

賢妙門精求奧業一乗五津
之道馳轢於心田八藏三篋
之文波濤於口海爰自所歴
之國捴将三藏要文凡六百
五十七部譯布中夏宣楊勝

蹤。誠重勞輕，求深願達，周遊
西宇，十有七年，窮歷道邦，詢
求正教，雙林八水，味道餐風，
鹿菀鷲峰，瞻奇仰異，承至
言於先聖，受真教於上賢，探

憑者淨則濁類不能沾夫

惡木盖知擋資善而成善次

平人倫有識不緣慶而求慶

方冀益涇流施將日月而無

窮斯福遐敷与乾坤而永大

立志乖蘭神清齠亂二年融體

收浮華之世凝情定窣宇遍遊

幽巖捃息三禪巡遊十地超六

塵之境獨步迦維會一乘之旨

隨機化物以中華之無質尋

略举大纲以为斯记

治素无才学性不聪敏内典

诸文殊未观览所作论序都

拙尤繁忽见来书褒杨赞

述掻彤自省悚悚反并誉